COLLECTION

DES MÉMOIRES

SUR

L'ART DRAMATIQUE,

PUBLIÉS OU TRADUITS

Par MM. ANDRIEUX, MERLE,
BARRIÈRE, MOREAU,
FÉLIX BODIN, OURRY,
DESPRÉS, PICARD,
ÉVARISTE DUMOULIN, TALMA,
DUSSAULT, THIERS,
ÉTIENNE, Et LÉON THIESSÉ.

MÉMOIRES
DE GOLDONI,

POUR SERVIR

A L'HISTOIRE DE SA VIE,

ET A CELLE DE SON THÉATRE;

PRÉCÉDÉS D'UNE NOTICE SUR LA COMÉDIE ITALIENNE
AU SEIZIÈME SIÈCLE, ET SUR GOLDONI,

PAR M. MOREAU.

TOME SECOND.

PARIS.
BAUDOUIN FRERES, LIBRAIRES,
RUE DE VAUGIRARD, N° 36.

1822.

MÉMOIRES DE GOLDONI,

POUR SERVIR

A L'HISTOIRE DE SA VIE,

ET A CELLE DE SON THÉATRE.

SUITE DE LA DEUXIÈME PARTIE.

Il faut revenir à l'année 1753, dont je m'étais éloigné pour ne pas interrompre la suite des trois Persanes.

Après la première de ces trois pièces orientales, j'en donnai une bourgeoise en trois actes et en prose, intitulée *la Cameriera brillante* : on emploie différemment en Italie l'adjectif *brillant* ; c'est en français, *la Soubrette femme d'esprit*.

La scène se passe dans une maison de campagne de Pantalon : ce négociant vénitien a deux filles ; chacune a son amant : Flaminia

aime Octave, qui a plus de noblesse que de fortune ; et Clarisse aime Florinde, qui est un riche roturier : les deux sœurs, dont l'aînée est fort douce, et la cadette fort vive, se disputent sur le mérite de leurs amans, et Argentine, qui est la femme de chambre de l'une et de l'autre, tâche de les apaiser, et s'engage à les contenter.

Argentine est aimée du maître de la maison ; elle lui fait faire tout ce qu'elle veut. Elle fait venir au logis les amans des deux demoiselles, malgré l'austérité du père ; elle les fait dîner avec lui malgré son avarice ; elle parvient à lui faire permettre qu'on joue la comédie chez lui, et l'oblige à y prendre lui-même un rôle.

C'est par cette comédie dont Argentine avait composé le canevas, que les amours des deux filles de Pantalon se découvrent, et c'est par le manége de la femme de chambre que les deux maîtresses se marient.

La comédie était fort gaie, fort amusante ; Argentine rendit son rôle avec esprit, avec vivacité ; elle fut fort applaudie : mais les vers de l'*Épouse persane* avaient tourné la tête à tout le monde : le public demandait des vers ;

il fallait le contenter, et je donnai dans le carnaval suivant, *il Filosofo inglese* (le Philosophe anglais).

Le théâtre représente un carrefour dans la ville de Londres, avec deux boutiques, dont l'une est un café, l'autre un magasin de livres.

On débitait alors en Italie la traduction du *Spectateur anglais*, feuille périodique qu'on voyait entre les mains de tout le monde.

Les femmes, qui pour lors à Venise ne lisaient pas beaucoup, prirent du goût pour cette lecture, et commençaient à devenir philosophes : j'étais enchanté de voir mes chères compatriotes admettre l'instruction et la critique à leurs toilettes, et je composai la pièce dont je vais donner l'abrégé.

C'est un garçon du café et un garçon du libraire qui ouvrent la scène en parlant des feuilles périodiques qui paraissent tous les jours à Londres, et qui, en faisant tomber leur conversation sur les originaux qui fréquentent leurs boutiques, donnent une idée au public du fond de la pièce et du caractère des personnages.

Jacob Mondoille est un philosophe qui jouit de la plus haute considération : madame de

Brindès, femme savante, et veuve d'un millionaire anglais, connaît le mérite de Mondoille; elle l'estime en public, et l'aime en secret.

Milord Wambert est amoureux de madame de Brindès, et voudrait l'épouser; il confie sa passion et son projet à Jacob Mondoille, qui, en homme vrai, lui fait connaître qu'une femme savante n'est pas ce qu'il faut pour un jeune homme qui est répandu dans le monde, et qui n'est pas attaché à la littérature; le lord le croit, et renonce à son projet.

Il y a dans cette pièce deux personnages comiques, dont l'un se vante d'avoir découvert la cause du flux et du reflux de la mer, et l'autre d'avoir trouvé la quadrature du cercle. Leurs propos, leur manière d'être, et leurs critiques, répandent beaucoup de gaîté dans la pièce, qui eut un succès très brillant.

Je voulais bien satisfaire le public et le rassasier de vers; mais la prose avait aussi ses partisans. Il fallait contenter les uns sans dégoûter les autres; et je donnai pour les amateurs de la vraie comédie, *la Madre amorosa* (la Mère tendre), pièce en trois actes et en prose.

Dona Aurélie, veuve d'un homme de qua-

lité, vivait avec Laurette sa fille, dans la maison du défunt, en société avec dona Lucrèce, sa belle-sœur, et femme de don Hermand.

Laurette était à marier; et comme son père était mort sans faire de testament, l'oncle et la tante s'étaient emparés de ses biens et de sa personne, et voulaient l'établir avec un financier fort riche, mais qui avait plus de vices que de vertus.

La mère, qui aimait tendrement son enfant, s'y opposait de toutes ses forces. La fille, qui était une étourdie, et qui, par l'envie d'être mariée, aurait épousé le premier venu, était d'accord avec ses parens, et ceux-ci ne cherchaient qu'à s'en défaire à peu de frais pour jouir de son héritage. La mère a beau dire, a beau faire, elle n'est pas écoutée. Dona Aurélie a un ami très sage, très honnête, et homme de naissance. C'est don Octave, qui était de la connaissance de cette dame du vivant de son mari, et qui aspirait à le remplacer. Dona Aurélie sacrifie son inclination et son intérêt à une fille ingrate, et elle fait tant par ses prières, par ses larmes et par ses persuasions, qu'elle oblige don Octave à épouser Laurette.

C'est ce triomphe de l'amour maternel qui a fait oublier aux amateurs des vers que la pièce n'était qu'en prose. Elle eut un succès bien marqué; les femmes étaient glorieuses de la vertu de dona Aurélie, et il n'y en avait pas une peut-être qui eût le courage de l'imiter.

Nous n'étions pas loin de la clôture; il fallait amuser le public, et le remercier d'avoir accordé son suffrage à la pièce que je venais de donner.

Je crus que *le Massaere* (les Cuisinières), comédie vénitienne, pourraient remplir mes vues. Je la donnai avec confiance, et je n'eus pas à me repentir.

La pièce dont il s'agit est plus amusante qu'instructive. Les cuisinières de Venise doivent avoir par privilége incontestable un jour libre dans le courant du carnaval, pour l'employer uniquement à se divertir; et les femmes de cet état renonceraient aux meilleures conditions, plutôt que de perdre le droit de cette journée.

Je ne donnerai pas l'extrait d'une comédie dont le fond ne peut pas être intéressant. Je me contenterai de dire que malgré sa faiblesse, elle fit beaucoup de plaisir, et cela n'est pas

étonnant. Comédie en vers, sujet vénitien, les jours gras : pouvait-elle manquer son coup!

Au commencement de l'année 1754, je reçus une lettre de mon frère. Il y avait douze ans que je n'en avais eu de nouvelles; il m'en donnait tout à la fois depuis la bataille de Véletri, où il s'était trouvé à la suite du duc de Modène, jusqu'au jour qu'il a trouvé bon de m'écrire.

Sa lettre était de Rome; il s'était marié dans cette ville à la veuve d'un homme de robe. Il avait deux enfans; un garçon de huit ans, et une fille de cinq : sa femme était morte; il s'ennuyait beaucoup dans un pays où les militaires n'étaient ni utiles ni considérés, et il désirait se rapprocher de son frère, et lui présenter les deux rejetons de la famille Goldoni.

Bien loin d'être piqué d'un oubli et d'un silence de douze années, je m'intéressai sur-le-champ à ces deux enfans, qui pouvaient avoir besoin de mon assistance : j'invitai mon frère à revenir chez moi; j'écrivis à Rome pour qu'on lui fournît l'argent dont il pouvait avoir besoin; et, dans le mois de mars de la même année, j'embrassai, avec une véritable satisfaction, ce frère que j'avais toujours aimé, et

mes deux neveux, que j'adoptai comme mes enfans.

Ma mère, qui vivait encore, fut très sensible au plaisir de revoir ce fils qu'elle ne comptait plus au nombre des vivans; et ma femme, dont la bonté et la douceur ne se démentirent jamais, reçut ces deux enfans comme les siens, et prit soin de leur éducation.

Entouré de ce que j'avais de plus cher, et content du succès de mes ouvrages, j'étais l'homme du monde le plus heureux, mais j'étais extrêmement fatigué. Je me ressentais encore du travail immense qui m'avait occupé pour le théâtre Saint-Ange, et les vers auxquels j'avais maladroitement accoutumé le public me coûtaient infiniment plus que la prose.

Mes vapeurs m'attaquèrent avec plus de violence qu'à l'ordinaire. La nouvelle famille que j'avais chez moi me rendait la santé plus que jamais nécessaire, et la peur de la perdre augmentait mon mal. Il y avait dans mes accès autant de physique que de moral; tantôt c'était l'humeur exaltée qui échauffait l'imagination, tantôt c'était l'appréhension qui dérangeait l'économie animale: notre esprit tient si étroitement à notre corps, que sans la raison,

qui est le partage de l'âme immortelle, nous ne serions que des machines.

Dans l'état où j'étais, j'avais besoin d'exercice et de distraction. Je pris le parti de faire un petit voyage, et j'amenai toute ma famille avec moi. Arrivé à Modène, je fus attaqué d'une fluxion de poitrine : tout le monde craignait pour moi, je ne craignais rien. Je m'étais bien tiré de ma maladie et de ma convalescence, mais je n'avais pas eu le temps de m'amuser. Mes comédiens étaient à Milan ; j'allai les rejoindre, toujours avec ma femme, mon frère et mes deux enfans ; je ne craignais pas la dépense, mon édition allait au mieux, l'argent me venait de tous les côtés, et l'argent n'a jamais fait longue station chez moi.

On avait donné à Milan *l'Épouse persane;* elle avait eu le même succès qu'à Venise : j'étais comblé d'éloges, de politesses, de présens. Ma santé allait se rétablir, mes vapeurs s'étaient dissipées, je menais une vie délicieuse; mais ce bonheur, ce bien-être, cette tranquillité, ne furent pas de longue durée.

Les comédiens du théâtre Saint-Luc avaient fait l'acquisition d'un excellent acteur appelé *Angeleri,* qui était de la ville de Milan, et qui

avait un frère dans la robe, et des parens très estimés dans la classe de la bourgeoisie. Cet homme était vaporeux, et j'avais eu à Venise plusieurs conversations avec lui sur les extravagances de nos vapeurs. Je le rencontre à mon arrivée à Milan; je le trouve pire que jamais; il était combattu par l'envie de faire connaître la supériorité de son talent, et par la honte de paraître sur le théâtre de son pays. Il souffrait infiniment de voir ses camarades applaudis, et de n'avoir pas sa part des applaudissemens du public. Ses vapeurs augmentaient tous les jours, et les entretiens que j'avais avec lui réveillaient les miennes.

Il cède enfin à la violence de son génie; il s'expose au public, il joue, il est applaudi, il rentre dans la coulisse, et tombe mort dans l'instant.

La scène est vide, les acteurs ne paraissent point, la nouvelle se répand peu à peu; elle parvient jusqu'à la loge où j'étais. O ciel! Angeleri est mort! mon camarade de vapeurs! Je sors comme un forcené; je vais sans savoir où j'allais. Je me trouve chez moi sans avoir vu le chemin que j'avais fait. Tout mon monde s'aperçoit de mon agitation, on m'en demande

la cause; je crie à plusieurs reprises, *Angeleri est mort!* et je me jette sur mon lit.

Ma femme, qui me connaissait, tâcha de me tranquilliser, et me conseilla de me faire saigner. Je crois que j'aurais bien fait si j'avais suivi son conseil; mais au milieu des fantômes qui m'étouffaient, je reconnaissais ma bêtise, et j'étais honteux d'y avoir succombé. Malgré la raison que je rappelais à mon secours, la révolution avait été si forte dans mon individu, qu'elle me coûta une maladie, et j'eus plus de peine à guérir l'esprit que le corps.

Le docteur Baronio, qui était mon médecin, après avoir employé tous les secours de son art, me tint un jour un discours qui me guérit totalement. Regardez votre mal, me dit-il, comme un enfant qui vient vous attaquer une épée nue à la main. Prenez-y garde, il ne vous blessera pas; mais si vous lui présentez la poitrine, l'enfant vous tuera.

Je dois à cet apologue ma santé; je ne l'ai jamais oublié. J'en ai eu besoin à tout âge; ce maudit enfant me menace encore parfois, et il me faut faire des efforts pour le désarmer.

Pendant ma convalescence à Modène, et dans les intervalles de mes vapeurs à Milan,

je ne perdis pas de vue mon théâtre. Je revins à Venise avec assez de matériaux pour l'année comique 1754, et je fis l'ouverture par une pièce intitulée la *Villeggiatura* (la Partie de Campagne).

Don Gaspar, et dona Lavinia sa femme, sont les maîtres de la maison où se passe la scène. Le mari ne se mêle pas des intrigues de la société. Il fait bande à part avec les paysannes de son canton, et s'amuse à faire des niches et à courir les champs.

Dona Florida, qui est de la partie de dona Lavinia, a son sigisbée avec elle, et la maîtresse de la maison a le sien. La jalousie s'en mêle; la promenade fournit des rencontres de hasard, qu'on prend pour des rendez-vous. Les amies se brouillent; un mal de tête de commande dérange la partie au milieu de la belle saison. Les dames partent pour la ville, les galans les suivent, et la pièce finit.

Il n'y a point d'intérêt dans cette comédie; mais les détails de la galanterie sont très amusans, et les différens caractères des personnages produisent un comique saillant, et une critique très vraie et très piquante, et la pièce, quoi-

qu'en prose, eut plus de succès que je ne l'aurais imaginé.

Je voyais cependant qu'il ne fallait pas abuser de l'indulgence du public, et j'en donnai une bientôt en cinq actes et en vers, intitulée *la Dona forte* (la Femme forte). Ce n'est pas celle de l'Écriture, mais c'en est une qui pourrait servir d'exemple à bien d'autres.

La marquise de Montroux s'était mariée par obéissance, et avait étouffé dans son cœur une passion innocente.

Don Fernand, homme aussi fin que méchant, devient amoureux de cette dame après son mariage; il n'oublie pas que la marquise avait nourri, étant fille, une passion innocente pour le comte Ginaldo. Il gagne la femme de chambre; celle-ci introduit le comte dans l'appartement de sa maîtresse, et le fourbe profite de cette entrevue involontaire, pour inspirer de la crainte dans l'âme de la marquise. Elle méprise ses menaces; le scélérat l'accuse d'infidélité à son époux.

Cette femme innocente est menacée de la mort; c'est don Fernand lui-même qui lui annonce le courroux et le projet de vengeance du marquis, lui donne le choix du poignard

ou du poison, et lui propose de la sauver, si elle est moins fière avec lui. La marquise ne craint pas la mort, mais elle voit qu'une fin malheureuse entraînerait la perte de son honneur; elle prend le parti le plus violent, mais le seul qui lui reste, et elle se précipite du balcon de sa chambre.

Sa chute est heureuse : elle rencontre Fabrice, le valet de chambre de son époux; ce bon valet sauve sa maîtresse chez lui, et fait en sorte que don Fernand s'y rend aussi, et tombe dans les filets sans pouvoir s'en douter. Le marquis est témoin des propositions indignes de don Fernand; il reconnaît l'innocence de sa femme et l'énormité du crime du scélérat; et Fabrice, qui avait prévu les suites d'une affaire entre deux gentilshommes, en avait prévenu la police : don Fernand est arrêté sur-le-champ par ordre du gouvernement.

Cette pièce eut beaucoup de succès, et les connaisseurs m'ont assuré qu'elle aurait réussi aussi bien en prose qu'en vers; car le fond, la marche, l'intrigue, la morale, tout était bon à leur avis, et le dénoûment l'emportait sur le reste.

Nous achevâmes l'automne avec *la Femme*

forte, et je préparai pour le carnaval une comédie en prose, dont l'argument ne me paraissait pas susceptible de vers ; c'était *il Vecchio bizzarro* : ce mot *bizzarro* se prend quelquefois en italien pour *capricieux, fantasque,* et même pour *extravagant*, comme en français; mais on l'emploie encore plus souvent comme synonyme de *gai, amusant, brillant;* et la traduction la plus propre pour mon *Vecchio bizzarro*, c'est *l'aimable Vieillard*.

Je m'étais souvenu du *Cortésan vénitien* que j'avais donné quinze ans auparavant au théâtre Saint-Samuel, et que le Pantalon Golinetti avait rendu avec tant de succès, et j'avais envie de composer une pièce dans le même genre pour Rubini, qui jouait le Pantalon sur le théâtre Saint-Luc.

Mais Golinetti était un jeune homme, et Rubini avait au moins cinquante ans; et comme je voulais l'employer dans cette pièce à visage découvert, il fallait adapter le rôle à son âge. La pièce tomba de la manière la plus cruelle et la plus humiliante pour lui et pour moi; l'on eut de la peine à l'achever, et quand on baissa la toile, les sifflets partaient de tous côtés.

Je me sauvai bien vite de la salle, pour évi-

ter les mauvais complimens; j'allai à la Redoute. Je me jetai, caché sous mon masque, dans la foule qui s'y rassemble à la sortie des spectacles, et j'eus le temps et la commodité d'entendre les éloges que l'on faisait de moi et de ma pièce.

Je parcourus les salles de jeu, je voyais des cercles partout, et partout on parlait de moi. *Goldoni a fini*, disaient les uns; *Goldoni a vidé son sac*, disaient les autres. Je reconnus la voix d'un masque qui parlait du nez, et qui disait tout haut : le portefeuille est épuisé. On lui demande quel était le portefeuille dont il parlait. *Ce sont des manuscrits*, dit-il, *qui ont fourni à Goldoni tout ce qu'il a fait jusqu'aujourd'hui*.

Je rentre chez moi, je passe la nuit, je cherche le moyen de me venger des rieurs; je le trouve enfin, et je commence au lever du soleil une comédie en cinq actes et en vers, intitulée *il Festino* (le Bal bourgeois).

J'envoyais acte par acte au copiste. Les comédiens apprenaient leurs rôles à mesure; le quatorzième jour elle fut affichée, et elle fut jouée le quinzième. C'était bien là le cas de l'axiome *facit indignatio versus*.

Le fond de la pièce est encore un sujet de sigisbéature. Un mari force sa femme à donner un bal à sa sigisbée. Je ménageai dans un salon contigu à celui de la danse, une assemblée de danseurs fatigués.

Je fais tomber la conversation sur le *Vecchio bizzarro*. Je fais répéter tous les propos ridicules que j'avais entendus à la redoute ; je fais parler les personnages pour et contre, et ma défense est approuvée par les applaudissemens du public.

On voyait que Goldoni n'avait pas fini, que son sac n'était pas vidé, que son portefeuille n'était pas épuisé.

Écoutez-moi, mes confrères : il n'y a d'autre moyen pour nous venger du public, que de le forcer à nous applaudir.

Au milieu de mes occupations journalières, je ne perdis pas de vue l'impression de mes œuvres : j'avais publié dans mon édition de Florence les pièces que j'avais composées pour les théâtres Saint-Samuel et Saint-Ange. Je commençai à envoyer à la presse les productions des deux premières années de mon nouvel engagement avec celui de Saint-Luc.

Ce fut le libraire Pitteri de Venise qui se

chargea, pour son compte, de cette édition in-8°, sous le titre de *Nouveau Théâtre de M. Goldoni*. Je fournis assez de matériaux pour un travail de six mois, et j'allai rejoindre mes comédiens, qui étaient allés passer le printemps à Bologne.

Arrivé au pont de Lago-Scuro, à une lieue de Ferrare, où l'on paie les droits de douane, j'avais oublié de faire visiter mon coffre, et je fus arrêté à la sortie du bourg.

J'avais une petite provision de chocolat, de café et de bougies. C'était de la contrebande ; tout devait être confisqué. Il y avait une amende considérable à payer, et dans l'état de l'Église, les publicains ne sont pas aisés.

Le commis ambulant, qui avait des sbires avec lui, trouve, en fouillant dans mon coffre, quelques volumes de mes comédies ; il en fait l'éloge : ces pièces faisaient ses délices ; il y jouait lui-même dans sa société : je me nomme, et le commis enchanté, surpris, amadoué, me fait tout espérer.

S'il eût été seul, il m'aurait laissé partir sur-le-champ, mais les gardes n'auraient pas consenti de perdre leurs droits. Le commis fit recharger la malle, et me fit revenir à la

douane du pont. Le directeur des fermes n'y était pas; mon protecteur alla le chercher lui-même à Ferrare : il revint au bout de trois heures, et apporta avec lui l'ordre de ma liberté, moyennant quelque petit argent pour les droits de mes provisions : je voulais récompenser le commis du service qu'il m'avait rendu; il refusa deux sequins que je le priais d'accepter, et même mon chocolat que je voulais partager avec lui.

Je ne fis donc que le remercier, que l'admirer; j'écrivis son nom dans mes tablettes; je lui promis un exemplaire de ma nouvelle édition : il accepta mon offre avec reconnaissance; je remontai dans ma chaise, je repris ma route, et j'arrivai le soir à Bologne.

C'est dans cette ville, la mère des sciences, et l'Athènes de l'Italie, qu'on s'était plaint, quelques années auparavant, de ce que ma réforme tendait à la suppression des quatre masques de la comédie italienne.

Les Bolonais tenaient plus que les autres à ce genre de comédie. Il y avait parmi eux des gens de mérite qui se plaisaient à composer des pièces à canevas, et des citoyens très

habiles les jouaient fort bien, et faisaient les délices de leur pays.

Les amateurs de l'ancienne comédie voyant que la nouvelle faisait des progrès si rapides, criaient partout qu'il était indigne à un Italien de porter atteinte à un genre de comédie dans lequel l'Italie s'était distinguée, et qu'aucune nation n'avait su imiter.

Mais ce qui faisait encore plus d'impression dans les esprits révoltés, c'était la suppression des masques que mon système paraissait menacer : on disait que ces personnages avaient, pendant deux siècles, amusé l'Italie, et qu'il ne fallait pas la priver d'un comique qu'elle avait créé et qu'elle avait si bien soutenu.

Avant d'exposer ce que je pensais à cet égard, je crois que mon lecteur ne me saura pas mauvais gré de l'entretenir, pendant quelques minutes, de l'origine, de l'emploi, et des effets de ces quatre masques.

La comédie, qui a été de tout temps le spectacle favori des nations policées, avait subi le sort des arts et des sciences, et avait été engloutie dans les ruines de l'empire, et dans la décadence des lettres. Le germe de la comédie n'était pas cependant tout-à-fait éteint

dans le sein fécond des Italiens. Les premiers qui travaillèrent pour le faire revivre, ne trouvant pas dans un siècle d'ignorance des écrivains habiles, eurent la hardiesse de composer des plans, de les partager en actes et en scènes, et de débiter, à l'impromptu, les propos, les pensées et les plaisanteries qu'ils avaient concertés entre eux. Ceux qui savaient lire (et ce n'était pas les grands ni les riches), trouvèrent que dans les comédies de Plaute et de Térence il y avait toujours des pères dupés, des fils débauchés, des filles amoureuses, des valets fripons, des servantes corrompues ; et, parcourant les différens cantons de l'Italie, prirent les pères à Venise et à Bologne, les valets à Bergame, les amoureux, les amoureuses et les soubrettes dans les états de Rome et de la Toscane.

Il ne faut pas s'attendre à des preuves écrites, puisqu'il s'agit d'un temps où l'on n'écrivait point; mais voici comme je prouve mon assertion : le Pantalon a toujours été Vénitien, le Docteur a toujours été Bolonais, le Brighella et l'Arlequin ont toujours été Bergamasques; c'est donc dans ces endroits que les histrions prirent les personnages comiques

que l'on appelle les quatre masques de la comédie italienne.

Ce que je viens de dire n'est pas tout-à-fait de mon imagination : j'ai un manuscrit du quinzième siècle très bien conservé, et relié en parchemin, contenant cent vingt sujets ou canevas de pièces italiennes, que l'on appelle comédies de l'art, et dont la base fondamentale du comique est toujours Pantalon, négociant de Venise; le Docteur, jurisconsulte de Bologne; Brighella et Arlequin, valets bergamasques. Le premier, adroit; et l'autre, balourd. Leur ancienneté et leur existence permanente prouvent leur origine.

A l'égard de leur emploi, le Pantalon et le Docteur, que les Italiens appellent les deux vieillards, représentent les rôles de pères et les autres rôles à manteau.

Le premier est un négociant, parce que Venise était, dans ces anciens temps, le pays qui faisait le commerce le plus riche et le plus étendu de l'Italie. Il a toujours conservé l'ancien costume vénitien; la robe noire et le bonnet de laine sont encore en usage à Venise, et le gilet rouge et la culotte coupée en caleçons, les bas rouges et les pantoufles, représen-

tent au naturel l'habillement des premiers habitans des lagunes adriatiques; et la barbe, qui faisait la parure des hommes dans ces siècles reculés, a été chargée et ridiculisée dans les derniers temps.

Le second vieillard, appelé le Docteur, a été pris dans la classe des gens de loi, pour opposer l'homme instruit à l'homme commerçant, et on l'a choisi Bolonais, parce qu'il existait dans cette ville une université qui, malgré l'ignorance du temps, conservait toujours les charges et les émolumens des professeurs.

L'habillement du Docteur conserve l'ancien costume de l'université et du barreau de Bologne, qui est à peu près le même aujourd'hui; et le masque singulier qui lui couvre le front et le nez, a été imaginé d'après une tache de vin qui déformait le visage d'un jurisconsulte de ce temps-là. C'est une tradition qui existe parmi les amateurs de la comédie de l'art.

Le Brighella et l'Arlequin, appelés en Italie *les deux Zani*, ont été pris à Bergame, parce que le premier étant extrêmement adroit, et le second complétement balourd, il n'y a que

là où l'on trouve ces deux extrêmes dans la classe du peuple.

Brighella représente un valet intrigant, fourbe, fripon. Son habit est une espèce de livrée, son masque basané marque en charge la couleur des habitans de ces hautes montagnes brûlées par l'ardeur du soleil.

Il y a des comédiens de cet emploi qui ont pris le nom de *Fenocchio*, de *Fiqueto*, de *Scapin*; mais c'est toujours le même valet et le même bergamasque.

Les arlequins prennent aussi d'autres noms. Il y a des *Tracagnins*, des *Truffaldins*, des *Gradelins*, des *Mezzetins*, mais toujours les mêmes balourds et les mêmes bergamasques : leur habillement représente celui d'un pauvre diable qui ramasse les pièces qu'il trouve de différentes étoffes et de différentes couleurs pour raccommoder son habit; son chapeau répond à sa mendicité, et la queue de lièvre qui en fait l'ornement est encore aujourd'hui la parure ordinaire des paysans de Bergame.

Je crois avoir assez démontré l'origine et l'emploi des quatre masques de la comédie italienne; il me reste à parler des effets qui en résultent.

Le masque doit toujours faire beaucoup de tort à l'action de l'acteur, soit dans la joie, soit dans le chagrin; qu'il soit amoureux, farouche ou plaisant, c'est toujours le même *cuir* qui se montre; et il a beau gesticuler et changer de ton, il ne fera jamais connaître, par les traits du visage qui sont les interprètes du cœur, les différentes passions dont son âme est agitée.

Les masques chez les Grecs et les Romains étaient des espèces de porte-voix qui avaient été imaginés pour faire entendre les personnages dans la vaste étendue des amphithéâtres. Les passions et les sentimens n'étaient pas portés dans ce temps-là au point de délicatesse que l'on exige actuellement; on veut aujourd'hui que l'acteur ait de l'âme, et l'âme sous le masque est comme le feu sous les cendres.

Voilà pourquoi j'avais formé le projet de réformer les masques de la comédie italienne, et de remplacer les farces par des comédies.

Mais les plaintes allaient toujours en augmentant : les deux partis devenaient dégoûtans pour moi, et je tâchai de contenter les uns et les autres : je me soumis à produire

quelques pièces à canevas, sans cesser de donner mes comédies de caractère. Je fis travailler les masques dans les premières, j'employai le comique noble et intéressant dans les autres; chacun prenait sa part de plaisir; et avec le temps et de la patience, je les mis tous d'accord, et j'eus la satisfaction de me voir autorisé à suivre mon goût, qui devint, au bout de quelques années, le goût le plus général et le plus suivi en Italie.

Je pardonnais aux partisans des comédiens à masques les griefs dont ils m'avaient chargé; ce qui me choquait davantage, c'était des personnages qualifiés qui criaient vengeance contre moi, parce que j'avais ridiculisé la sigisbéature, et n'avais pas ménagé la noblesse.

Je n'avais pas envie de m'excuser à cet égard, et encore moins de me corriger; mais je faisais trop de cas du suffrage des Bolonais pour ne pas tâcher de convertir les mécontens, et de mériter leur estime.

J'imaginai une comédie dont l'argument était digne d'un pays où les arts, les sciences et la littérature étaient plus que partout ailleurs généralement cultivés.

Je pris pour sujet de ma pièce, Térence l'Africain, comme j'avais fait quelques années auparavant du Térence français.

Cette comédie est une de mes favorites; elle me coûta beaucoup de peine, elle me procura beaucoup de satisfaction, elle mérita l'éloge général des Bolonais : pourrais-je lui refuser la préférence?

Je vais rendre compte de ma fille bien-aimée.

La scène se passe dans une salle du palais de Lucain. Un personnage en brodequin paraît tout seul sur la scène; il s'annonce pour le Prologue; il donne des notices préliminaires pour l'intelligence d'un ouvrage qui s'éloigne de deux mille ans de nos mœurs et de nos usages : il parle de l'action principale, des épisodes, des caractères, de la critique et de la morale de la pièce. « Vous direz, messieurs,
« continue le Prologue, que c'est de nos
« mœurs, de nos vices et de nos ridicules que
« la comédie doit s'occuper : vous avez raison,
« mais on peut quelquefois employer les morts
« pour corriger les vivans. Vous verrez l'adu-
« lateur impudent, le parasite indiscret, l'eu-
« nuque insolent ; ce sont des originaux de

« l'ancien temps dont on rencontre dans notre
« siècle des copies très ressemblantes et mul-
« tipliées. »

Le Prologue parle ensuite du caractère de Livie qui, subjuguée par le mérite de Térence, fait des efforts inutiles pour soutenir l'orgueil des héroïnes romaines.

Le Prologue finit par demander au nom de l'auteur l'indulgence du public.

Au premier acte, Lucain ouvre la scène, suivi par Damon, eunuque et son esclave; celui-ci se plaint à son maître de ce que Térence, esclave comme lui, n'est réservé que pour faire rire le public.

Damon sort, Lélius vient complimenter Lucain sur les succès de Térence, et demande de la part des édiles la liberté de cet esclave africain, qui mérite les honneurs et les droits des citoyens romains.

Lucain promet l'affranchissement de Térence, mais Lélius demande, au nom de l'auteur comique, la permission d'épouser Creüse, jeune Grecque : Lucain aime passionnément son esclave, et c'est à condition que Térence renoncera aux amours de Creüse, qu'il peut se flatter de jouir de sa liberté.

Le poète amoureux est prêt à renoncer aux honneurs en faveur de l'amour.

Creüse paraît inquiète, effrayée. Lucain, dit-elle, l'a regardé d'un air menaçant; elle apprend de Térence que leur passion n'est plus un mystère; elle demande d'être épousée en secret : Térence ne pourrait pas surmonter sa passion, si elle était à lui. Creüse craint par ce refus ce qu'elle a toujours soupçonné. Livie, fille de Lucain, les surprend, et renvoie Creüse brusquement.

La scène qui suit entre Livie et Térence est vraiment comique; le poète joue de la manière la plus décente et la plus artificieuse l'orgueil de la dame romaine : Térence met Livie dans l'embarras : il la quitte comme un homme qui a pour elle de l'admiration, du respect....., et n'ose pas en dire davantage : Livie souffre le combat de l'amour et de la fierté.

Au second acte, Fabius l'adulateur, et Lisca le parasite, viennent ensemble faire leur cour à Lucain : leur conversation tombe sur Térence; c'est à leur avis un homme heureux, sans talent et sans mérite : il a copié Menandre. Lucain paraît; les éloges abondent; c'est le

père du peuple, c'est la gloire du sénat : Térence est l'honneur de Rome, et les mauvais sujets s'en vont très contens d'avoir vu sourire un de ces pères conscrits qui faisaient trembler l'univers.

Lucain fait venir Creüse ; Creüse a assez de courage pour se faire une gloire de sa sincérité.

Damon vient annoncer à son maître que le sénat l'appelle ; il part à l'instant : l'eunuque veut badiner grossièrement avec Creüse ; elle le méprise, elle l'appelle *méchant ;* lui *grecque ;* elle ajoute, *scélérat*, et lui toujours *grecque*. Creüse irritée, lui demande ce qu'il entend dire par le mot *grecque ;* ce mot, dit Damon, renferme tout le mal qu'on peut dire d'une créature humaine.

Livie arrive, fait partir l'esclave, donne à Creüse un dessin à broder pour en faire un tableau en tapisserie, et lui ordonne de ne pas sortir de sa chambre que l'ouvrage ne soit fini.

Creüse examine le dessin ; elle reconnaît sa figure, celle de Térence, celle de Lucain, et un licteur qui, les verges à la main, menace les deux esclaves. Livie demande d'un air malin, si Creüse est contente du tableau ; celle-ci répond, sans se démonter, qu'il y manque,

pour le rendre parfait, une figure de femme habillée à la romaine qui sollicite la punition de deux innocens malheureux.

Térence survient; ce dessin joue toujours son rôle, et le poète comique profite de tout pour se moquer de Livie, et pour encourager la jeune Grecque à mépriser les menaces de leur ennemie.

Au troisième acte, Damon, toujours envieux, toujours ennemi de Térence, consulte Lisca sur les moyens de satisfaire sa haine. Le parasite lui dit que pour humilier Térence, il faudrait faire une pièce dans la manière de Plaute : Damon ne connaît ni Plaute ni ses comédies. Lisca s'engage à travailler pour Damon. Fabius arrive, et fait part à Lisca et à Damon du bonheur de Térence, à qui les édiles venaient d'accorder en plein sénat une gratification de cent mille *nummi* (50,000 liv.), pour le récompenser de sa comédie de *l'Eunuque;* tous les trois se récrient contre l'injustice des Romains. Térence survient; on l'accable d'éloges et de complimens; le poète les connaît, les méprise et les quitte. Fabius et Lisca, pour se venger de Térence, l'accusent devant Lucain d'avoir poussé son audace

jusqu'à des prétentions sur le cœur de Livie ; Lucain n'en paraît pas fâché. Térence, dit-il, va devenir citoyen romain ; ce titre lui donne le droit de prétendre aux honneurs de la république ; son talent et sa réputation doivent le mettre dans le cas d'aspirer aux alliances les plus respectables.

Lucain fait venir sa fille : voilà encore une scène dans le genre de celles de Térence. Livie soutient vis-à-vis de son père l'orgueil de son sexe et de sa naissance ; elle connaît la distance immense entre elle et Térence. Lucain ne veut pas la forcer, il la laisse libre dans le choix d'un époux. Livie vante parmi ses vertus une soumission aveugle aux volontés de son père, et ne le voyant pas décidé, elle finit par le prier de lui fournir l'occasion de donner au public un témoignage de son obéissance.

Lucain se flatte que Térence ne refusera pas l'honneur de devenir son gendre : et ce n'est qu'à l'arrivée de Creüse qu'il reconnaît son erreur.

Lucain, outré de la résistance de la jeune Grecque, lui annonce que Térence va changer d'état, qu'il doit épouser Livie, et qu'il ne lui reste que du mépris pour une Grecque et pour

une esclave : il s'adresse à Térence pour qu'il confirme cette vérité; le poète est embarrassé : il se tire d'affaire, en disant, dans un sens équivoque, qu'il faut respecter tout ce qui sort de la bouche d'un sénateur romain.

Au quatrième acte, Térence, au milieu des honneurs et des présens dont il est comblé, ne peut pas être heureux, s'il ne partage les faveurs du sort avec la maîtresse de son cœur.

Damon annonce un Grec à barbe grise qui voudrait parler à Lucain, et fait entrer l'Athénien.

Criton se plaint, en entrant, du mépris des Romains pour les étrangers; Térence gagne la confiance du vieillard en s'annonçant pour esclave et pour Africain, et encore plus lorsque Criton reconnaît en Térence cet auteur qui fait revivre parmi les Romains le nom et la gloire du poète Ménandre; de propos en propos Criton déclare qu'il est le grand-père de Creüse.

Térence est enchanté de cette rencontre; il interroge le Grec sur son état, sur ses aventures et sur ses desseins.

Criton fait le récit de ses malheurs et de ceux de Creüse; elle a été vendue à Lucain

par un marchand d'esclaves, nommé *Lysandre*, de Thrace, pour la somme de deux mille sesterces, à condition de la rendre pour le même prix, mais uniquement à celui qui l'avait vendue.

Le marchand de Thrace était mort, et Criton qui avait tout perdu dans un naufrage qu'il venait d'essuyer, n'avait sauvé que le contrat, signé de la main de Lucain.

Térence offre le prix du rachat de Creüse, et engage le Grec à soutenir le personnage de Lysandre; Lucain ne peut, sans commettre une injustice, refuser de rendre la jeune Grecque. Il n'est pas fâché d'avoir accordé la liberté à Creüse; si ses parens la réclament, il se flatte de les gagner; il les comblera de bienfaits; il mariera Creüse à un de ses cliens; elle ne sortira pas de Rome, il l'aura toujours auprès de lui.

Au cinquième acte, Damon, à la tête des esclaves de son maître, fait arranger des siéges pour le préteur de Rome et pour sa suite, qui doivent se rassembler chez Lucain pour la *manumission* de Térence. A la scène VI paraît le préteur de Rome, et la cérémonie de la *manumission* se fait dans la manière usitée.

Il s'agit à la fin de la pièce des amours de Térence et de Creüse : Lucain cède ses prétentions, et fait le sacrifice en entier en faveur de son affranchie. Livie cache son dépit sous l'apparence d'un héroïsme forcé, et Térence jouit complétement du fruit de son talent et de son mérite.

Content du succès de mon Térence, je revins à Venise, et j'allai passer le reste de l'été à Bagnoli, superbe terre dans le district de Padoue, qui appartient au comte Widiman, noble Vénitien et feudataire dans les états impériaux.

Ce seigneur riche et généreux amenait toujours avec lui une société nombreuse et choisie; on y jouait la comédie; il y jouait lui-même; et tout sérieux qu'il était, il n'y avait pas d'arlequin plus gai, plus leste que lui. Il avait étudié Sacchi et l'imitait à ravir.

Je fournissais de petits canevas; mais je n'avais jamais osé y jouer. Des dames qui étaient de la partie m'obligèrent à me charger d'un rôle d'amoureux; je les contentai, et elles eurent de quoi rire et de quoi s'amuser à mes dépens.

J'en étais piqué; j'ébauchai le jour suivant

une petite pièce intitulée *la Foire*; et, au lieu d'un rôle pour moi, j'en fis quatre; un charlatan, un escamoteur, un directeur de spectacle, et un marchand de chansons.

Je contrefaisais dans les trois premiers personnages les bateleurs de la place Saint-Marc, et je débitais, sous le masque du quatrième, des couplets allégoriques et critiques, finissant par la complainte de l'auteur sur ce qu'on s'était moqué de lui.

La plaisanterie fut trouvée bonne, et me voilà vengé à ma manière.

A la fin du mois de septembre je quittai la compagnie de Bagnoli, et je me rendis chez moi pour assister à l'ouverture de mon théâtre.

Nous donnâmes pour première nouveauté, *il Cavaliere Giocondo* (le chevalier Joconde), pièce que j'aurais oubliée peut-être, si je ne l'avais pas vue imprimée malgré moi dans l'édition de Turin; elle n'était pas tombée à son début, elle était en vers, elle n'avait déplu à personne; mais c'était moi qui en étais dégoûté.

Le fond de la pièce n'est rien. C'est un sot appelé Joconde, que l'on nommait chevalier par plaisanterie, et qui en avait conservé le

nom avec prétention. Il se croit voyageur pour avoir parcouru la Lombardie trente lieues à la ronde.

Laissons là cette pauvre malheureuse pièce dont quelqu'un m'appellera peut-être père dénaturé; mais je parlerais de mes enfans, si j'en avais, comme je parle des productions de mon esprit.

Après cette pièce en vers, j'en donnai une qui, malgré le désavantage de la prose, fit beaucoup de plaisir et eut beaucoup de succès. En donnant l'extrait d'une comédie intitulée *la Partie de campagne*, j'ai dit que j'avais trois autres pièces sur le même sujet, et en voici les titres.

Le Smanie della villeggiatura (la Manie de la campagne); *le Avventure della campagna* (les Aventures de la campagne), et *il Ritorno della campagna* (le Retour de la campagne).

C'est en Italie, et à Venise principalement, que cette manie, ces aventures et ces regrets fournissent des ridicules dignes de la comédie.

On n'aura peut-être pas en France une idée de ce fanatisme, qui fait de la campagne une affaire de luxe plutôt qu'une partie de plaisir.

J'ai vu cependant, depuis que je suis à Paris, des gens qui, sans avoir un pouce de terre à cultiver, entretiennent, à grands frais, des maisons de campagne, et s'y ruinent aussi-bien que les Italiens; et ma pièce, en donnant une idée de la folie de mes compatriotes, pourrait dire, en passant, qu'on se dérange partout, lorsque les fortunes médiocres veulent se mettre au niveau des opulentes.

Analysons *la Manie de la campagne*, comédie en trois actes et en prose.

M. Philippe, homme d'un certain âge, fort gai, fort aimable, fort libéral, aime à partager la jouissance de sa fortune avec ses amis.

Il a une maison de campagne à Montenero, à quelques lieues de Livourne; il y va passer la belle saison avec mademoiselle Jacinthe, sa fille; il amène ses parens, ses amis avec lui, reçoit beaucoup de monde, et tient table ouverte sans se gêner, et sans déranger ses affaires.

M. Léonard, qui, avec une fortune modique, a la prétention de figurer autant que les autres, a loué une maison à Montenero près de celle de M. Philippe, et veut tenir tête à son voisin. Il a un oncle fort vieux et fort riche;

les biens de l'oncle payeront les dettes du neveu.

Mademoiselle Victoire, sœur de Léonard, fait aussi ses préparatifs pour Montenero : elle a quatre ouvrières qui travaillent chez elle, et attend, avec impatience, une robe à la nouvelle mode, que l'on appelait du mot français *mariage;* c'étaient deux rubans de différens couleurs entrelacés, et appliqués sur une étoffe tout unie : l'art du tailleur était de varier les couleurs, et de les assortir.

Mademoiselle Victoire savait que sa voisine devait paraître à la campagne avec le *mariage* : elle veut en avoir un, et son tailleur, à qui elle doit beaucoup, n'est pas disposé à la satisfaire ; c'est une affaire pour elle de la plus grande conséquence ; elle prie son frère de différer le départ ; celui-ci ne le peut pas ; il s'est engagé à partir avec Jacinthe qu'il aime, qui est riche, et qu'il se flatte d'épouser.

Jacinthe n'aime pas Léonard passionnément ; cependant elle ne le méprise point. Il y a un jeune homme de bonne famille, appelé Guillaume, très poli, très honnête, mais très fin et très adroit ; il aime Jacinthe, il aspire à la posséder, et sait cacher sa flamme et ses

vues; il gagne l'amitié du père, et celui-ci l'engage de la partie, et lui offre une place dans sa voiture.

Léonard qui était prié de même par Philippe, et qui aurait dû faire le quatrième, est jaloux de Guillaume, et refuse de se rencontrer avec lui; il s'excuse, il recule son voyage, et croit que sa sœur en sera contente à cause de son *mariage* manqué: point du tout, le *mariage* est fait; elle est prête à partir, et la nouvelle du voyage suspendu la met en fureur.

On lui fait croire que Jacinthe n'ira pas non plus à la campagne; et elle se propose d'aller la voir pour s'assurer si ce *mariage* tant vanté est plus beau que le sien.

Léonard va trouver un homme de sa connaissance, Fulgence, très lié avec M. Philippe: il lui fait part de son inclination pour Jacinthe, le prie d'en parler au père, et lui confie en même temps sa jalousie. Philippe amène à la campagne Guillaume; cela n'est pas bien, le monde en murmure, et le prétendant y renoncera.

Philippe trouve que son ami a raison, lui promet d'éloigner Guillaume pour toujours de sa société, et le renvoie content: ce père faible

en parle à sa fille; elle n'aime pas Guillaume; mais s'apercevant que cette exclusion est l'ouvrage de Léonard, elle veut soutenir la gageure; Philippe croit sa fille; il la trouve honnête, raisonnable, et le jeune homme ne sera pas congédié.

Ces changemens dans l'esprit de Philippe en causent bien d'autres dans la maison de Léonard. Celui-ci, d'après l'assurance de Fulgence que Guillaume devait être renvoyé, se décide à partir pour Montenero, et mademoiselle Victoire est contente. Léonard apprend par la suite que son rival doit y aller; il change d'avis, il ne veut plus partir, et sa sœur en est désolée.

Cette demoiselle, embarrassée, choquée d'entendre dire tantôt oui, tantôt non, prend le parti d'aller elle-même revoir Jacinthe, *sa chère amie,* qu'elle ne peut souffrir : elle y va, et la scène est plaisante; c'est un tableau d'après nature de la jalousie des femmes, et de la haine déguisée.

Vers la fin du dernier acte, Fulgence revient chez son ami Philippe; il a la permission de nommer le prétendant à la fille : c'est Léonard. Philippe qui ne connaît pas les dé-

rangemens de son voisin, y consent, et se propose d'en parler à Jacinthe. Fulgence fait ressouvenir le père, que c'est toujours à condition que Guillaume ne soit plus de la société; mais Guillaume était justement dans l'appartement de sa fille, et devait partir avec eux. Ce jeune homme paraît un moment après. Léonard survient, il rencontre Guillaume. Les propos qui se tiennent de part et d'autre attirent la curiosité de Jacinthe. Elle arrive, elle fait taire tout le monde, elle plaide sa cause, elle gagne son procès.

Philippe est enchanté de l'esprit et de l'énergie du discours de sa fille. Léonard qui est amoureux, et n'en sait pas autant que sa maîtresse, trouve qu'elle a raison, et la laisse l'arbitre de ses volontés. Fulgence dit à part que s'il était jeune, il n'épouserait pas Jacinthe, eût-elle même un million en dot.

Guillaume arrive; les chevaux sont prêts; la partie tient, tout le monde va partir; il n'y a qu'un petit changement proposé par Jacinthe; Léonard ira avec elle et son père; une vieille tante et Guillaume iront avec mademoiselle Victoire et sa femme de chambre. Ce jeune homme était trop adroit pour se fâ-

cher de l'échange; il savait souffrir, il attendait le moment favorable; il le trouva à la campagne, et sut le saisir.

C'est le sujet principal de la seconde pièce.

La suite *de la Manie de campagne* que je donnai une année après la première, est intitulée *les Aventures de la campagne;* dans laquelle parmi les ris et les jeux et les agrémens, toujours coûteux et toujours variés, je tâche de critiquer la folie de la dissipation, et les dangers d'une liberté sans bornes.

Les mêmes personnages de la première pièce, hors le vieux Fulgence, interviennent dans cette seconde : il y en a sept autres, savoir, madame Sabina, vieille tante de mademoiselle Jacinthe; madame Constance, et Rosine sa fille, voisines de Philippe et de Léonard; un jeune homme appelé Antoinet, fils du médecin du village, qui se rend par son imbécillité le ridicule du pays.

Je n'ai pas parlé dans la première pièce d'un autre personnage original et comique qui paraît de même dans celle-ci; c'est un parasite qui va s'établir dans les maisons de campagne, tantôt chez les uns, tantôt chez les autres : un de ces intrigans qui se mêlent de tout, qui

amusent la société, qui flattent les maîtres et tourmentent les domestiques.

Ce sont les gens de Philippe, ceux de ses hôtes, et ceux de ses voisins qui ouvrent la scène. Brigite, la femme de chambre de Jacinthe, donne à déjeuner à ses camarades, et les régale de vins, de chocolat, de café, de biscuits : on cause de ses maîtres; on en dit du mal comme à l'ordinaire; et les domestiques étrangers offrent à déjeuner chez eux chacun à leur tour. Il n'y a presque rien de bien intéressant dans le premier acte: on commence à s'intéresser à l'ouverture du second; c'est Jacinthe qui paraît triste, rêveuse. Guillaume, ce jeune homme si sage, si honnête, pour lequel elle avait la considération que ses mœurs et sa conduite paraissaient mériter, sans avoir jamais senti aucun attachement, aucune inclination pour lui; cet homme qu'elle n'avait engagé à être de la partie, que pour surmonter les obstacles inquiétans et ridicules de Léonard; cet homme enfin, avec sa douceur, avec son assiduité, profitant des circonstances, du lieu, du temps, de la liberté, avait su si bien s'insinuer dans son cœur, qu'elle brûle d'une flamme qui la dévore, et qui doit la conduire

au tombeau. Toute la société croit Guillaume amoureux de mademoiselle Victoire. Jacinthe a donné sa parole, a signé le contrat, elle est prête à mourir plutôt que de manquer à son devoir.

Dans le courant de la pièce, Jacinthe tâche d'éviter Guillaume; mais le jeune homme qui la connaît, la suit partout. La demoiselle quitte la société après le dîner, et va seule dans un bosquet pour y pleurer en liberté.

Guillaume va la rejoindre, et profite de l'occasion pour lui parler d'une manière décisive. Il lui demande s'il doit vivre ou s'il doit mourir. Vous devez faire votre devoir, dit Jacinthe; l'épouse de Léonard ne peut pas vous écouter davantage, et mademoiselle Victoire n'est pas faite pour être trompée.

Léonard les surprend : il demande raison de leur tête-à-tête; Guillaume se voit compromis; Jacinthe ne manque pas de présence d'esprit. Mademoiselle Victoire, dit-elle, est le sujet de notre entretien; Guillaume en est amoureux; il aspire à devenir son époux, et s'adressait à la prétendue du frère pour en obtenir l'agrément. Le jeune homme ne peut pas reculer sans danger; il est forcé de confirmer l'asser-

tion de Jacinthe; Léonard n'en est pas la dupe; il soupçonne toujours, mais il admire Jacinthe, et promet sa sœur à Guillaume.

Léonard écrit ensuite une lettre qu'il fait copier par Paulin son valet de chambre, avec ordre de la lui donner au milieu de la société, comme une lettre arrivée de Livourne. Il imagine que son oncle, en danger de mort, l'appelle à la ville : il faut partir sur-le-champ; il emmène avec lui sa sœur et son beau-frère prétendu. Tout le monde sort, hors Jacinthe.

Grâce au ciel, dit-elle, me voilà seule; je puis donner l'essor à ma passion, à mes larmes!.... Elle arrête sa déclamation; puis s'avance et harangue ainsi le public :

« Messieurs, l'auteur de la pièce m'avait
« donné à débiter ici un monologue chargé
« de tout le pathétique dont ma position était
« susceptible. J'ai cru bien faire de le suppri-
« mer, car la pièce est finie, et s'il reste quel-
« que chose à débrouiller, ce sera la matière
« d'une troisième pièce sur le même sujet,
« que nous aurons l'honneur de vous pré-
« senter. »

Cette déclaration me paraissait nécessaire pour prévenir les plaintes des rigoristes; ce-

pendant l'action principale de la pièce est complétement achevée.

Le mariage de Léonard avec Jacinthe, et celui de Guillaume avec Victoire, ne forment pas le but essentiel de mon projet. Je voulais faire connaître, dans la première pièce, la passion démesurée des Italiens pour les parties de campagne; je voulais prouver par la seconde les dangers de la liberté qui règne dans ces sociétés ; et j'étais prêt à faire une dissertation pour soutenir que mes deux pièces étaient achevées; mais il valait mieux faire la troisième comédie que j'avais promise; je la fis sur-le-champ.

Léonard et sa sœur, de retour à Livourne, étaient abîmés de dettes, et se voyaient assiégés par leurs créanciers; il fallait *payer* ou *prier;* ils ne faisaient ni l'un ni l'autre. Orgueilleux dans la détresse, ils renvoyaient les marchands de mauvaise grâce, et ceux-ci poursuivaient leurs débiteurs en justice.

Léonard n'avait d'autre ressource que celle de recourir à M. Bernardin son oncle, et le prier de lui donner quelque à-compte sur les biens dont il se croyait héritier présomptif; mais le caractère de cet oncle est celui d'un

homme dur, inflexible. Léonard n'ose pas s'y exposer tout seul, il prie Fulgence de l'accompagner; ils y vont ensemble.

Le personnage de Bernardin ne serait pas supportable sur le théâtre, s'il paraissait plus d'une fois dans la même pièce. Je vais traduire en entier cette scène qui me faisait dépiter moi-même pendant que je la composais.

BERNARDIN.

Qui est-ce qui vient? qui est-ce qui me demande?

FULGENCE.

Bonjour, monsieur Bernardin.

BERNARDIN.

Bonjour, mon cher ami; comment vous portez-vous? il y a long-temps que je n'ai eu le plaisir de vous voir.

FULGENCE.

Grâce au ciel je me porte assez bien, autant qu'il est permis de se bien porter à mon âge; il faut souffrir les incommodités inséparables de la vieillesse.

BERNARDIN.

Faites comme moi, ne vous écoutez pas; je mange quand j'ai faim, je me couche quand

j'ai envie de dormir, je me promène quand je m'ennuie, je n'écoute pas les petits maux, et je ne nourris pas les soucis : voilà mon régime, et je m'en trouve bien. (Toujours en riant.)

FULGENCE.

Que le ciel vous conserve votre bonheur et votre gaîté! Tout le monde ne peut pas être heureux; je viens ici vous parler pour un homme qui ne l'est pas, et j'ai à vous dire quelque chose de bien essentiel.

BERNARDIN.

Dites, mon ami, me voilà à vos ordres.

FULGENCE.

C'est monsieur Léonard votre neveu qui est le sujet de ma démarche auprès de vous.

BERNARDIN, d'un air moqueur.

De monsieur Léonard? de monsieur mon neveu? Comment se porte monsieur?

FULGENCE.

J'avoue qu'il n'a pas eu une certaine conduite.....

BERNARDIN.

Oh! que dites-vous là? Au contraire, il a bien plus d'esprit que nous. Nous travaillons beaucoup pour vivre médiocrement, et mon-

sieur Léonard s'amuse, traite ses amis, se réjouit partout, et ne fait rien.

FULGENCE.

Mon cher ami, faites-moi la grâce de m'écouter, et ne badinons plus.

BERNARDIN.

Oui, je vous écoute sérieusement.

FULGENCE.

Votre neveu s'est précipité.....

BERNARDIN.

Il s'est précipité! Est-il tombé de cheval? son cheval l'a-t-il renversé?

FULGENCE.

Vous en riez, monsieur, et la chose n'est pas risible. Votre neveu est abîmé de dettes, et ne sait de quel côté se tourner.

BERNARDIN.

Ce n'est rien. L'affaire n'est fâcheuse que pour ses créanciers.

FULGENCE.

Et s'il n'a plus de fonds ni de crédit, comment fera-t-il pour subsister?

BERNARDIN.

Ce n'est rien non plus, il n'a qu'à aller dî-

ner chez les personnes qu'il a nourries à la campagne.

FULGENCE.

Vous vous moquez de moi, monsieur Bernardin.

BERNARDIN.

Mon cher ami, vous savez combien je vous aime et je vous estime.

FULGENCE.

Écoutez-moi donc, je vous en prie, et répondez-moi comme il faut. Monsieur Léonard est dans le cas de faire un mariage très avantageux.

BERNARDIN.

Tant mieux, j'en suis ravi.

FULGENCE.

Mais s'il n'a pas le moyen de payer ses dettes, il court grand risque de manquer cette bonne affaire.

BERNARDIN.

Comment! un homme comme lui n'a qu'à frapper du pied contre terre, il fait sortir l'argent de tous les côtés.

FULGENCE, à part.

Je n'y puis plus tenir. (à Bernardin avec empor-

tement.) Je vous répète, monsieur, que votre neveu est ruiné.

BERNARDIN, avec un sérieux affecté.

Tant pis; quand vous le dites, il faut que cela soit vrai.

FULGENCE.

Mais on pourrait y remédier.

BERNARDIN.

Tant mieux; s'il y a du remède, tant mieux.

FULGENCE.

Et c'est pour cela que Léonard a recours à vous.

BERNARDIN.

Oh! monsieur Léonard, ce n'est pas possible; je le connais, il est trop haut, il est trop fier; cela ne se peut pas.

FULGENCE.

Il a des torts envers vous; mais vous le verrez soumis; il viendra vous demander pardon.....

BERNARDIN.

Pardon! de quoi? Il ne m'a rien fait; je n'exige rien de lui, je n'entre point dans ses affaires, ni lui dans les miennes; nous sommes parens, nous sommes amis, si vous voulez, et voilà tout.

FULGENCE.

Si Léonard vient vous voir, le recevrez-vous?

BERNARDIN.

Oui, sans difficulté.

FULGENCE.

Si vous me l'accordez, je le ferai venir.

BERNARDIN.

Quand vous voudrez.

FULGENCE.

S'il est ainsi, je vais le faire entrer.

BERNARDIN.

Bon! où est-il?

FULGENGE.

Dans votre salle. (Il fait entrer Léonard, et le présente à M. Bernardin.) Mon ami, voici monsieur Léonard.

LÉONARD.

Mon cher oncle.....

BERNARDIN.

Ah! bonjour, mon cher neveu, comment vous portez-vous? comment se porte ma chère nièce? Vous êtes-vous bien amusé à la campagne? êtes-vous revenus tous en bonne santé? Oui? Tant mieux; j'en suis enchanté.

LÉONARD.

Si votre accueil est sincère, mon oncle, je ne le mérite pas, j'en suis confondu; je crains que vous ne cachiez sous le masque de l'amitié la haine et le mépris que j'ai mérités.

BERNARDIN.

Bien, bien; qu'en dites-vous, mon ami Fulgence? C'est un garçon qui ne manque pas d'esprit.

FULGENCE.

Point de plaisanteries; souvenez-vous de ce que je vous ai dit sur son compte. Monsieur Léonard a besoin de vous, et vous prie de vouloir bien vous intéresser à sa situation.

BERNARDIN.

Oui..... si je le peux..... autant que je le pourrai..... si je suis bon en quelque chose..... Asseyons-nous.

(Il s'assied, et Fulgence aussi.)

LÉONARD, debout.

Ah! mon cher oncle.....

BERNARDIN.

Asseyez-vous.

LÉONARD.

J'avoue que ma conduite.....

BERNARDIN.

Donnez-vous la peine de vous asseoir.

LÉONARD.

C'est la manie de la campagne qui m'a perdu.

BERNARDIN.

Aviez-vous beaucoup de monde cette année-ci? aviez-vous une compagnie gaie, amusante?

LÉONARD.

Je reconnais ma folie, et j'en suis bien puni.

BERNARDIN.

On m'a dit que vous alliez vous marier.

LÉONARD.

Oui, mon oncle; ce serait une affaire très heureuse, très lucrative pour moi ; mais si vous ne m'aidez pas à payer une partie de mes dettes.....

BERNARDIN, à Fulgence.

Vous connaissez la future de mon neveu?

FULGENCE.

C'est la fille de monsieur Philippe.

BERNARDIN, à Léonard.

Bien. Je le connais; c'est un galant homme, c'est un homme qui est à son aise. Je vous en fais mon compliment.

LÉONARD.

Mais je n'ai pas le moyen de faire cesser les poursuites de mes créanciers.....

BERNARDIN, à Léonard.

Dites bien des choses de ma part, je vous en prie, à monsieur Philippe.....

LÉONARD.

Et si je ne sors pas de cet abîme où je me trouve actuellement.....

BERNARDIN.

Et dites-lui que je suis ravi de cette alliance.

LÉONARD, d'un air piqué.

Vous ne m'écoutez pas, monsieur.

BERNARDIN.

Mais oui, je vous entends ; vous allez vous marier, et je partage votre satisfaction.

LÉONARD.

Puis-je me flatter que vous viendrez à mon secours ?

BERNARDIN.

Comment s'appelle-t-elle, la future ?

LÉONARD, en colère.

C'est assez, mon oncle. Je vous entends, je ne viendrai plus vous importuner. (à Fulgence.) Allons-nous-en. (Il sort.)

FULGENCE, avec dépit.

Serviteur, monsieur Bernardin.

BERNARDIN.

Adieu, mon cher ami Fulgence.

FULGENCE.

Si j'avais pu prévoir votre dureté, je ne serais pas venu vous importuner.

BERNARDIN.

Comment donc? Vous êtes le maître d'y venir de jour, de nuit; vous serez toujours bien reçu.

FULGENCE.

Je vous demande pardon; mais dans ce moment-ci..... vous êtes un barbare. (Il sort.)

BERNARDIN, vers la coulisse, avec un air de gaîté.

Pasquin, Marguerite, Charlot; vite, que l'on me fasse dîner. (Il sort.)

Cette scène, qui n'est pas intéressante particllement, produit cependant un effet admirable. Fulgence, piqué du refus de Bernardin, et fâché d'avoir exposé aux insultes son ami Léonard, s'intéresse à ce jeune homme, et fait pour lui plus que son oncle n'aurait pu faire.

Philippe a des rentes à Gênes mal administrées par un correspondant négligent ou fri-

pon. Il engage Philippe à donner en dot à sa fille tous les biens qu'il possède dans cette ville, avec procuration générale pour en toucher les revenus.

Fulgence engage Léonard en même temps à lui confier l'administration de ses rentes à Livourne, et se charge de payer ses dettes en Toscane.

Cet arrangement est d'autant plus utile à tout le monde, que l'éloignement de Jacinthe et de Guillaume était le seul moyen de donner la tranquillité à deux ménages, que la proximité ne pouvait rendre que malheureux.

Ayant rapproché l'abrégé de trois pièces qui avaient été données dans trois années différentes, il faut revenir actuellement à l'année 1755.

C'est *la Peruviana* (la Péruvienne) que je donnai la première : tout le monde connait les *Lettres d'une Péruvienne*. Je suivis le roman en rapprochant les objets principaux; je tâchai d'imiter le style simple et naïf de *Zilia*, d'après l'original de madame de Graffigni; j'en fis une pièce romanesque; j'eus le bonheur de réussir, mais je ne donnerai pas l'extrait d'une pièce dont le fond est connu.

Je fis succéder à celle-ci une comédie en prose, intitulée, *un curioso Accidente* (une plaisante Aventure). Le fait est vrai; cette aventure singulière et plaisante était arrivée à un gros négociant hollandais.

Filbert, riche négociant hollandais, loge chez lui M. de la Cotterie, jeune officier français, qui, prisonnier de guerre et blessé, lui a été recommandé par un de ses correspondans de Paris. Ce négociant a une fille à marier, appelée *Jannine*; elle est sage, mais elle est femme; et la Cotterie est honnête, mais il est jeune; à mesure que l'officier voit guérir ses blessures, celles de son cœur deviennent plus dangereuses : il craint les suites d'un amour naissant, il connait son état, il voit l'impossibilité d'épouser une demoiselle qui est très riche; il veut partir.

Filbert ne se doute pas de l'inclination réciproque que sa fille et l'officier sentent l'un pour l'autre; mais il voit ce jeune homme que le chirurgien et le médecin avaient quitté, devenir plus triste que jamais; il se doute que des chagrins cachés lui causent une maladie d'esprit, et en parle à sa fille d'une manière à la faire craindre d'être soupçonnée d'en être la cause.

Mais ce bon père, qui avait promis sa fille en mariage à un jeune homme fort riche que l'on attendait des Indes, a trop de confiance dans la vertu de sa fille pour en douter : il aime mieux croire que le jeune militaire soit amoureux de Constance, amie de Jannine; et celle-ci oubliant la bonne foi qui règne parmi les femmes de sa nation, profite de l'imagination de son père, déclare que la Cotterie est amoureux de Constance; mais que le père étant un financier fort riche et fort vilain, désespère de pouvoir l'obtenir.

Filbert en parle à la Cotterie, qui, instruit par Jannine, confirme son assertion : le négociant se charge d'en faire la demande; le maltôtier refuse le parti; Filbert en est piqué; il conseille à l'officier d'enlever Constance; il lui fournit de l'argent pour exécuter le projet : le jeune homme profite du conseil, reçoit l'argent, et enlève la fille de Filbert.

Voilà le fait : je l'avais orné; je l'avais brodé d'une manière agréable et décente; je fis cacher la demoiselle enlevée chez une tante, et le père se trouve forcé de la donner au ravisseur; mais comment le justifier? J'eus bien de la peine : un honnête homme, un militaire....

Je m'en suis tiré assez bien; l'âge, l'amour, la commodité, le conseil du père.... Lisez la pièce, vous verrez qu'il y a réponse à tout.

Cette pièce eut un succès très complet : on la trouve d'une marche fort délicate et d'un travail très fin et très agréable : il y a des scènes d'équivoques naturellement produites et soutenues sans efforts; c'est encore une de mes pièces favorites.

Mais en voici une autre qui plut encore davantage : c'est *la Dona di maneggio* (la Femme d'importance), comédie en trois actes et en prose.

Dona Julie, femme de don Properce, est une dame de qualité qui, par son esprit et par son amabilité, jouit de l'estime de ses égaux, et de la protection de la cour; elle est active, obligeante, généreuse; elle s'intéresse aux affaires d'autrui comme à celles de sa famille; elle protége les arts et les sciences; elle soulage les pauvres, apporte la paix dans les familles brouillées, et la consolation dans les ménages dérangés.

Voilà le portrait de la femme estimable qui est le protagoniste de la pièce, et dont j'avais

l'original sous les yeux : je ne pourrais en donner l'extrait, à moins que de la détailler d'un bout à l'autre : il y a de l'action, de l'intérêt, des caractères, de la suspension, du comique; ceux qui entendent l'italien n'en seront pas mécontens.

A trois pièces intéressantes que je venais de donner, j'en fis succéder une quatrième d'un genre tout-à-fait différent; c'est *l'Impresario de Smirne* (le Directeur d'opéra à Smyrne), comédie en trois actes, qui était en vers, quand je la donnai la première fois, et qui plut davantage remise en prose comme elle est actuellement.

Un Turc appelé Ali, négociant de Smyrne, vient pour ses affaires à Venise; il va à l'Opéra; il croit que ce spectacle ferait fortune dans son pays où les étrangers sont en plus grand nombre que les nationaux : il examine, il calcule, il en fait une spéculation de commerce, il s'adresse à des gens qui font en Italie le métier de courtiers de spectacles, et il les charge de lui trouver les sujets nécessaires pour remplir son objet.

Mais quel embarras pour un Turc! il arrête quatre chanteuses; chacune prétend le premier

rôle; il s'impatiente, il en cherche d'autres; leurs prétentions sont les mêmes.

Les hommes ne sont pas plus dociles; il y a un chanteur sans barbe qui le désole, qui le met au désespoir. Le jour du départ était fixé; tout le monde devait se rendre dans le même endroit pour s'embarquer, et tout le monde s'y trouve; on attend l'entrepreneur, on voit venir à sa place un homme avec une bourse d'argent qui annonce le départ d'*Ali* pour Smyrne, et donne à un chacun, de la part de cet honnête Musulman, un quartier de leurs appointemens, au lieu des camouflets qu'ils avaient mérités.

Cette pièce était une critique très ample et très complète de l'insolence des acteurs et des actrices, et de l'indolence des directeurs, et elle eut le plus grand succès.

Je finis le carnaval de l'année 1755 par une comédie vénitienne, intitulée *le Done de casa Soa*, qu'on dirait en bon toscan, *le Done Casalinghe* (et *les Bonnes Ménagères* en français). Elle a beaucoup réussi, et elle a fait la clôture la plus heureuse et la plus brillante. Le mérite principal de cette pièce consiste dans le dialogue : les Vénitiens emploient conti-

nuellement dans leurs discours des plaisanteries, des comparaisons, des proverbes; on ne pourrait pas les traduire, ou on les traduirait mal.

Je fis cette pièce en Italie pour encourager les bonnes ménagères, et pour corriger les mauvaises : qu'on en fasse une pareille en France, elle sera peut-être autant utile à Paris qu'à Venise.

Dans le mois de mars de l'année 1756, je fus appelé à Parme par ordre de son altesse royale l'infant don Philippe.

Ce prince, qui entretenait une troupe française très nombreuse et très bien montée, voulait avoir aussi un opéra comique italien. Il me fit l'honneur de me charger de trois pièces pour l'ouverture de ce nouveau spectacle.

Arrivé à Parme, on m'amena à Colorno, où était la cour; on me présenta à M. du Tillet, qui, n'étant alors qu'intendant-général de la maison de S. A. R., parvint par la suite au grade de ministre d'état, et fut décoré du titre de marquis de Felino.

Ce brave et digne Français, plein d'esprit, de talens et de probité, me reçut avec bonté, me donna un très joli appartement, me destina

un couvert à sa table, et me renvoya, pour les renseignemens, à M. Jacobi, qui était chargé de la direction des spectacles.

J'allai, le même jour, à la Comédie; c'était pour la première fois que je voyais les comédiens français; j'étais enchanté de leur jeu, et j'étais étonné du silence qui régnait dans la salle : je ne me rappelle pas quelle était la comédie que l'on donnait ce jour-là; mais voyant, dans une scène, l'amoureux embrasser vivement sa maîtresse, cette action, d'après nature, permise aux Français et défendue aux Italiens, me plut si fort, que je criai de toutes mes forces, *bravo!*

Ma voix indiscrète et inconnue choqua l'assemblée silencieuse : le prince voulut savoir d'où elle partait; on me nomma, et on pardonna la surprise d'un auteur italien. Cette escapade me valut une présentation générale au public. J'allai au foyer après le spectacle ; je me vis entouré de beaucoup de monde. Je jouis des délices de Colorno pendant quelque temps, et je me retirai à Parme ensuite, pour travailler avec tranquillité.

Je fis les trois pièces que l'on m'avait ordonnées. La première fut *la Buona Figliuola*

(la Bonne Fille); la seconde avait pour titre, *il Festino* (le Bal bourgeois); et la troisième, *i Viaggiacoli ridicoli* (les Voyageurs ridicules).

J'avais tiré le sujet de la Bonne Fille de ma comédie de Paméla. M. Duni en fit la musique; l'opéra fit beaucoup de plaisir, et il aurait plu davantage si l'exécution eût été meilleure; mais on s'était pris trop tard pour avoir de bons acteurs.

La Bonne Fille fut plus heureuse entre les mains de M. Piccini, qui, étant chargé, quelques années après, d'un opéra-comique pour Rome, préféra ce vieux drame à tous les nouveaux qu'on lui avait proposés.

M. Ferradini composa la musique pour *le Bal bourgeois*, et M. Mazzoni pour *les Voyageurs ridicules*. Les deux musiciens réussirent parfaitement bien l'un et l'autre: les deux drames furent également bien reçus à la lecture et à la représentation; mais les efforts des compositeurs ne suffisaient pas pour suppléer aux défauts des acteurs : et dans l'opéra-comique principalement, j'ai vu la bonne exécution soutenir souvent des ouvrages médiocres, et très rarement réussir les bons ouvrages mal exécutés.

Pendant mon séjour à Parme, je n'oubliai pas mes comédiens de Venise. J'avais vu représenter par les acteurs français, *Cénie*, comédie de madame de Graffigni; j'avais trouvé cette pièce charmante, et j'en fis une italienne d'après ce modèle, et sous le titre *del Padre per amore* (du Père par attachement).

Je suivis l'auteur français autant que le goût italien pouvait se conformer à une composition étrangère. *Cénie* n'était qu'un drame très touchant, très intéressant, mais dénué toutà-fait de comique.

Une anecdote que j'avais lue dans le recueil des *Causes célèbres* me fournit le moyen d'égayer la pièce. Deux nez monstrueux et très ressemblans dans leur difformité, avaient donné lieu à une procédure qui avait embarrassé pendant long-temps les défenseurs et les juges.

J'appliquai un de ces deux nez au mari de la gouvernante, et l'autre à l'imposteur qui voulait la supplanter. Ceux qui connaissent *Cénie* pourront juger si je l'ai gâté, ou si je l'ai rendu agréable, sans porter atteinte à la noblesse et à l'intérêt du sujet. Les Italiens ne s'aperçurent pas que c'était une imitation; mais je le dis à tout le monde, me croyant trop honoré

de partager les applaudissemens avec une femme respectable, qui faisait honneur à sa nation et à son sexe.

La vue de Parme m'avait aussi rappelé à la mémoire la bataille que j'y avais vue en 1746, et pour varier les sujets de mes comédies, je composai une pièce intitulée *la Guerra* (la Guerre).

L'action principale de cette pièce est le siége d'une forteresse, et le lieu de la scène est tantôt au camp des assiégeans, et tantôt dans la place assiégée.

Cet ouvrage est plus comique qu'intéressant. Le tableau de l'armistice tracé d'après celui que j'avais vu au siége de Pizzighitone, fait un coup d'œil frappant, et répand beaucoup de gaîté dans la pièce. Il y a un lieutenant estropié qui, malgré ses béquilles, est de toutes les parties de plaisir, se bat comme un paladin, et en veut à toutes les femmes du canton.

Je ne traite pas trop bien un commissaire des guerres qui avançait de l'argent aux officiers avec un intérêt proportionné aux dangers de la guerre. J'eus tort, peut-être, mais je n'avais rien fait de ma tête. On m'en avait

parlé, on me l'avait montré, et je l'ai mis sur la scène sans le nommer.

La pièce ne manque pas d'amourettes : il y en a au camp et à la ville : on y voit des officiers entreprenans, des familles brouillées; la paix raccommode tout, et la paix termine la comédie.

La Guerre eut un succès assez passable, et se soutint jusqu'à la fin de l'automne; mais la pièce qui la suivit, et qui fit l'ouverture du carnaval, fut bien plus heureuse, et rapporta plus de profit aux comédiens, et plus d'agrément à l'auteur. C'était *il Medico olandese* (le Médecin hollandais).

J'avais fait la connaissance à Colorno de M. Duni. Cet homme, qui indépendamment de son talent avait beaucoup d'esprit et beaucoup de littérature, avait été sujet aux vapeurs hypocondriaques comme moi. Nous faisions de longues promenades ensemble, et nos conversations tombaient presque toujours sur nos maux réels et sur nos maux imaginaires. M. Duni me conta un jour qu'il avait été à Leyden, en Hollande, pour voir le célèbre Boërhaave, et le consulter sur les symptômes de sa maladie. Cet homme connu, à qui

l'on écrivait de la Chine : *à monsieur Boërhaave, en Europe*, connaissait aussi bien les maladies de l'esprit que celles du corps, et il proposa pour toute ordonnance, au musicien vaporeux, de monter à cheval, de s'amuser, de vivre à son ordinaire, et de se bien garder de toute espèce de médicamens.

Cette ordonnance me parut conforme à celle de mon médecin de Milan, qui m'avait guéri avec l'apologue de l'enfant. Je fis l'éloge du savant Hollandais, et Duni qui l'avait vu pendant plusieurs mois, me fit le détail de ses mœurs et de ses habitudes; il me parla de mademoiselle Boërhaave, qui était jeune, riche, jolie, et n'était pas encore mariée.

De propos en propos le discours de mon ami tomba sur l'éducation des demoiselles hollandaises, qui, incapables de manquer à leurs devoirs, jouissent d'une liberté délicieuse, et ne se marient ordinairement que par des raisons de convenance. Je l'écoutais attentivement, et je plaçais dans ma tête des embryons de comédie que je vis éclore par la suite, à l'aide de la réflexion et de la morale.

Je cachai dans ma pièce le nom de Boërhaave sous celui de Bainer, médecin et philo-

sophe hollandais. Je fais venir chez lui un Polonais affecté de la même maladie que celle de Duni. Bainer le traite de la même manière, mais au bout du compte le Polonais épouse la fille du médecin.

Duni vit ma pièce quelque temps après; il aurait bien voulu avoir été guéri comme le vaporeux du nord; mais la musique ne fait pas en Hollande la fortune qu'elle fait à Londres et à Paris.

Mon voyage de Parme, le diplôme et la pension que j'en avais obtenus, excitèrent l'envie et le courroux de mes adversaires.

Ils avaient débité à Venise, pendant mon absence, que j'étais mort; et il y eut un moine qui osa dire qu'il avait été à mon enterrement.

Arrivé sain et sauf chez moi, les esprits malins se vengèrent de ma bonne fortune; ce n'était pas les auteurs, mes antagonistes, qui me tourmentaient, mais les partisans des différens spectacles de Venise.

Des gens de lettres qui avaient quelque considération pour moi, prirent à tâche de me défendre : voilà une guerre déclarée dans laquelle j'étais fort innocemment la victime des esprits irrités. Mon système a toujours été de

ne pas nommer les méchans, mais je puis bien m'honorer du nom de mes défenseurs.

Le père Roberti, jésuite, aujourd'hui l'abbé Roberti, un des plus illustres poètes de la société supprimée, publia un poëme en vers blancs, intitulé *la Comédie*, dans lequel, parlant de ma réforme, et faisant l'analyse de quelques scènes de mes pièces, il encourage ses compatriotes et les miens à suivre l'exemple et le système de l'auteur vénitien.

Le comte Verri, Milanais, suivit de près l'abbé Roberti; il mit pour titre à son ouvrage, *la véritable Comédie*, fit les détails de mes pièces qui lui parurent les meilleures, et les donna comme des modèles à suivre pour achever la réforme du théâtre italien.

Le Musée d'Apollon, poëme en vers *martelliani* de son excellence Nicolas Berengan, noble Vénitien, était encore plus considérable que les autres : cet ouvrage très bien fait, et décoré de notes savantes, fut extrêmement goûté du public, et me fit un honneur infini.

D'autres patriciens de Venise écrivirent en ma faveur à l'occasion des disputes qui s'échauffaient toujours davantage. Le comte

Gaspar Gozzi, homme de lettres, très savant, auteur de quelques tragédies et de quelques comédies italiennes, prit aussi mon parti, et m'honora, par ses poésies, de ses éloges; et le comte Horace Arrighi Landini de Florence trouva dignes de sa muse toscane, les ouvrages de l'auteur vénitien.

On voyait tous les jours des compositions pour et contre; mais j'avais l'avantage que les personnes qui s'intéressaient à moi étaient, par leurs mœurs, par leurs talens et par leur réputation, les plus sages et les plus considérées de l'Italie.

Je n'oublierai pas M. Étienne Sugliaga en Garmogliesi de la ville de Raguse, et actuellement secrétaire royal et impérial à Milan: cet homme très savant, ce philosophe estimable, ami chaud et intéressant, dont le cœur et la bourse étaient toujours ouverts pour moi; cet homme enfin dont le talent et les mœurs étaient également respectables, entreprit de répondre aux traits satiriques qu'on lançait contre moi, et sa prose vigoureuse et éloquente faisait encore plus d'effet que le clinquant des vers et les images poétiques.

Un des articles sur lesquels on m'attaquait

vivement, était celui de la pureté de la langue : j'étais Vénitien, j'avais le désavantage d'avoir sucé avec le lait l'habitude d'un patois très agréable, très séduisant, mais qui n'était pas le toscan.

J'appris par principes, et je cultivai avec la lecture le langage des bons auteurs italiens ; mais les premières impressions se reproduisent quelquefois, malgré l'attention que l'on met à les éviter.

Je fis un voyage en Toscane, où je demeurai pendant quatre ans pour me rendre cette langue familière, et je fis faire à Florence la première édition de mes ouvrages, sous les yeux et sous la censure des savans du pays, pour les purger des défauts de langage : toutes mes précautions ne suffirent pas pour contenter les rigoristes ; j'avais toujours manqué en quelque chose ; on me reprochait toujours le péché originel du vénitianisme.

Parmi tant de vétilles ennuyeuses, je me rappelai un jour que le Tasse avait été tracassé toute sa vie par les académiciens de la Crusca, qui soutenaient que *la Jérusalem délivrée* n'avait pas passé par le bluteau qui fait l'emblème de leur société.

J'étais dans mon cabinet; je tournai les yeux vers les douze volumes *in-quarto* des ouvrages de cet auteur ; et je m'écriai : Ah, mon Dieu! faut-il être né en Toscane pour oser écrire en langue italienne!

Je tombai machinalement sur les cinq volumes du *Dictionnaire della Crusca* : j'y trouvai plus de six cents mots, et quantité d'expressions approuvées par l'académie, et réprouvées par l'usage ; je parcourus quelques uns des auteurs anciens, qui sont des textes de langue, et qu'on ne pourrait pas imiter aujourd'hui sans reproche, et je finis par dire, il faut écrire en bon italien; mais il faut écrire pour être compris dans tous les cantons de l'Italie. Le Tasse eut tort de réformer son poëme pour plaire aux académiciens de la Crusca : sa *Jérusalem délivrée* est lue de tout le monde, et personne ne lit sa *Jérusalem conquise.*

J'avais employé beaucoup de temps dans mes observations et dans mes recherches, mais je tirai parti de mon temps : je pris le Tasse pour sujet d'une nouvelle comédie ; j'avais mis sur la scène Térence et Molière ; j'imaginai d'en faire autant du Tasse, qui

n'était pas étranger dans la classe dramatique : son *Aminte* est un chef-d'œuvre, son *Torrismonde* est une tragédie très bien faite, et sa comédie des *Intrigues d'amour* n'est pas un excellent ouvrage, mais on y voit toujours la touche d'un homme de génie.

La vie du Tasse fournit par elle-même des anecdotes intéressantes pour une pièce de théâtre ; ses amours, qui ont été la source de ses malheurs, forment l'action principale de ma comédie.

Tout le monde sait que le Tasse devint amoureux de la princesse Éléonore, sœur d'Alphonse d'Est, duc de Ferrare : le respect pour cette illustre maison qui règne encore en Italie, m'a fait changer dans ma pièce le grade de princesse en celui d'une marquise, maîtresse du duc, et attachée à la princesse.

Il y avait alors à la cour de Ferrare deux autres Éléonore : l'une était la femme d'un courtisan appelé don Guerard ; l'autre une femme de chambre de la marquise : je trouvai cette anecdote dans le *Dictionnaire de Moréri* ; si le fait n'est pas bien authentique pour l'histoire, je le crois suffisant pour une comédie ; et il n'est pas extraordinaire que l'on rencontre

en Italie trois noms pareils dans la même cour, puisque les Italiens s'appellent toujours par leurs noms de baptême.

Le Tasse ouvre la scène en composant un madrigal à la louange d'Éléonore. Don Guerard vient le chercher de la part du duc; le Tasse se rend aux ordres de son maître; le courtisan reste seul; il fouille dans les papiers de l'auteur, il trouve le madrigal, il le lit, et croit qu'Éléonore sa femme est le sujet des vers et de la passion du poète.

Cet homme indiscret a l'imprudence de s'en plaindre; sa femme le croit, et n'en est pas fâchée; et la femme de chambre, qui est la troisième Éléonore, a ses prétentions sur le madrigal : le duc n'en est pas la dupe; il soupçonne la marquise, et le Tasse est disgracié.

Tous ceux qui ont lu la vie de cet homme célèbre doivent savoir qu'il est originaire de Bergame, et que, pendant un voyage de ses père et mère, il était né à Sorento dans le royaume de Naples : ces deux villes se disputaient l'honneur d'être la patrie du Tasse; et leurs prétentions étaient favorisées par leurs souverains respectifs qui désiraient à l'envi de le posséder.

D'après ces disputes, semblables à celles de la Grèce sur la naissance d'Homère, j'introduisis dans ma pièce un Vénitien et un Napolitain, qui parlent l'un et l'autre le langage de leur pays, et qui profitent du chagrin de leur prétendu compatriote pour l'engager à quitter Ferrare.

La rencontre de ces deux étrangers produit des scènes fort comiques et plaisantes; la douceur du patois vénitien et la prononciation lourde et véhémente du napolitain font un contraste singulier et divertissant.

Je plaçai assez adroitement dans ce même ouvrage un personnage florentin, sous le nom *del Cavaliere del fioco* (du Chevalier de la houpe), un de ces rebuts de l'académie, qui affectent le rigorisme de la langue toscane, et tombent dans l'absurdité. Telle était la plus grande partie de ceux qui en voulaient à mon style.

Je ne comprends pas dans cette classe les Granelloni, société littéraire, établie sous ce nom à Venise, et dont les comtes Gozzi, frères, faisaient de mon temps le principal ornement.

Le Tasse tourmenté par l'amour, congédié

par son maître, ennuyé par le Florentin, était prêt à quitter Ferrare, toujours indécis s'il céderait aux sollicitations du Vénitien, ou à celles du Napolitain.

Dans ces entrefaites arrive de Rome un homme appelé Patrice, qui, au nom des académies de cette capitale du monde chrétien, invite le Tasse à aller recevoir dans le Capitole la couronne poétique, dont avait été honoré Pétrarque. Le Tasse préférant l'honneur à tout autre intérêt, accepte la proposition; il quitte le rivage du Pô pour aller chercher sa consolation sur le Tibre, et l'aurait trouvée, peut-être, si la mort n'eût pas tranché le fil de ses jours et de ses espérances.

Cette pièce eut un succès si général et si constant, qu'elle fut placée par la voix publique dans le rang, je ne dirai pas des meilleures, mais des plus heureuses de mes productions.

Continuant à rendre compte de mes pièces de l'année 1755, je trouve que *l'Amante di se stesso* (l'Amant de soi-même, ou l'Egoïste) appartient à cette époque, et porte, dans une édition étrangère, la date de l'année 1747, temps où j'écrivais pour le théâtre Saint-Ange,

et trois ans avant que je commençasse à employer les vers dans mes comédies. J'avertis le lecteur, à cette occasion, de ne pas s'en rapporter aux dates de mes ouvrages imprimés, car elles sont presque toutes fautives.

C'est donc de *l'Égoïste* que je vais parler actuellement. Le comte de l'Isle, qui est le protagoniste de la pièce, ouvre la scène avec *il signor Alberto;* ils prennent du chocolat ensemble; et tout en causant, ils font connaître le caractère du comte.

C'est un jeune homme de qualité, qui a de l'esprit, qui aime tout ce qui est aimable dans le monde, mais tâche de jouir sans peine, et ne se laisse affecter de rien.

Il agit, dans la pièce, en conséquence de ses principes; il est logé chez un de ses amis à la campagne : il y a des dames; il fait sa cour tantôt à l'une, tantôt à l'autre, et pour peu qu'il se voie compromis ou tracassé, il se retire sur-le-champ.

Le comte est seul de sa famille; il est riche. On voudrait le marier, il ne craint pas le mariage; il se propose d'être bon époux ou bon ami; il ne gênera pas sa femme, mais il ne veux pas être gêné.

Il y a dans le château de Monte-Rotondo, où se passe la scène, une demoiselle de qualité, appelée *dona Bianca*, qui paraît au comte un objet digne de son attention, et dont les qualités personnelles lui paraissent analogues à sa façon de penser. Les amis communs s'en mêlent, et le mariage se fait.

Cette pièce eut assez de succès, et fut placée dans la seconde classe de mes comédies.

Je fis paraître, quelques jours après, *la bella Selvaggia* (la belle Sauvage), pièce dont le fond existe dans les Voyages de l'abbé Prévost.

La sauvage amoureuse préfère la mort à la privation de son amant; elle défend ses droits; la force l'emporte sur la justice; elle pleure; les larmes de la beauté attendrissent le cœur de l'Espagnol : celui-ci renonce à ses prétentions en faveur de l'amour vertueux. On voit bien que c'est une pièce romanesque.

Elle eut cependant un succès étonnant. L'intérêt y était bien soutenu, et j'avais trouvé du comique sur la rivière des Amazones.

Il y avait dans les deux pièces dont je viens de parler plus d'intérêt que d'amusemens; il fallait égayer la scène, et je donnai,

pour la fin de l'automne, une comédie vénitienne, en vers libres, intitulée *il Campiello* (le Carrefour); c'est une de ces pièces que les Romains appelaient *tabernariæ*, et que nous dirions *populaires* ou *poissardes*.

Ce Campiello, qui est le lieu de la scène, et qui ne change point, est entouré de petites maisons habitées par des gens du peuple : on y joue, on y danse, on y fait du tapage; tantôt c'est le rendez-vous de la gaîté, tantôt c'est le théâtre des disputes.

Le scène s'ouvre par une espèce de loterie, appelée *la Venturina* (la petite Fortune). Un jeune homme vient dans ce carrefour avec un papier rempli de jolies pièces de faïence; il s'annonce par son cri ordinaire et connu; les jeunes filles et les vieilles mères paraissent aux portes, aux fenêtres, aux petites terrasses.

Le petit marchand tient un sac à la main; il fait tirer à chacune des concurrentes une boule pour une petite somme, et le lot est une pièce de faïence. Les femmes rassemblées ne peuvent manquer de disputer; chacune veut être la première; chacune veut choisir la pièce gagnée; chacune vante ses droits de préférence; le public apprend, par cette dis-

pute, les noms, les états, les défauts, les caractères et les intrigues de ces voisines bavardes.

Les jeunes filles ont chacune leur amant; la jalousie les tracasse, la médisance les brouille; l'amour les raccommode. Il y a des incidens singuliers, beaucoup de comique, beaucoup de gaîté, et une morale adaptée au genre des personnes dont il s'agit, et qui peut s'appliquer aux femmes de toute condition. Le Campiello a fait le plus grand plaisir.

A une pièce gaie je fis succéder une pièce morale, dont le titre était *la buona Famiglia* (la bonne Famille). C'est de mes comédies la plus utile peut-être pour la société; elle a été goûtée et applaudie par les gens raisonnables, par les bons ménages, par des pères sages, par des mères prudentes; mais, comme ce n'est pas cette classe d'hommes et de femmes qui fait la fortune des spectacles, elle eut peu de représentations, et elle fut plus souvent jouée dans des maisons particulières que sur les théâtres publics.

Cette bonne Famille est composée du père, de la mère, de deux enfans et du grand-père. C'est le ménage le plus doux, le plus sage, le

plus vertueux; la paix y règne, et la concorde fait son bonheur.

Il y a dans la même maison des voisins dangereux : une femme folle et un mari libertin; les mauvais gâtent les bons, et ce n'est qu'avec beaucoup de peine et beaucoup de patience que le sage et respectable vieillard ramène ses enfans dans le sentier de la vertu qu'ils avaient abandonné.

Cette comédie est en prose; elle n'est pas longue; pour peu qu'un étranger sache l'italien, il pourra la lire sans difficulté. Mais je n'en donnerai pas même l'extrait, de crainte qu'on ne dise que c'est une capucinade.

Dans l'année 1757 j'eus à Venise l'honneur de faire la connaissance de madame du Bocage. Cette Sapho parisienne, aussi aimable que savante, honorait alors de sa présence ma patrie, et recevait les hommages qui étaient dus à ses talens et à sa modestie.

Je dus ce bonheur au noble Vénitien Farsetti, qui, donnant à dîner à l'imitatrice de Milton, ne crut pas indigne de sa société un écolier de Molière; c'est madame du Bocage elle-même qui fait mention de cette journée dans sa dix-huitième Lettre sur l'Italie.

Sa conversation douce et instructive fut pour moi le prélude de la satisfaction que devait un jour me causer le séjour de Paris, et sa vue m'inspira sur-le-champ l'idée d'un ouvrage théâtral qui réussit à merveille, et me fit un honneur infini.

J'avais lu *les Amazones* de madame du Bocage : j'imaginai une pièce à peu près du même genre ; mais elle avait choisi les héroïnes du Thermodon pour sujet d'une tragédie, et je pris une femme courageuse et sensible de la Dalmatie pour le sujet d'une tragi-comédie, que j'intitulai *la Dalmatina* (la Dalmate).

Les Vénitiens font le plus grand cas des Dalmates, qui, étant limitrophes du Turc, défendent leurs biens, et garantissent en même temps les droits de leurs souverains.

Zandira, accompagnée de son père, s'embarque sur un vaisseau marchand pour aller trouver Radovich qu'elle ne connaissait pas, mais qui lui était destiné pour époux. Un gros vent les jette vers les côtes de l'Afrique ; ils sont attaqués par les Barbaresques ; le père succombe au poids de son âge, et à la combinaison des désastres qu'il venait d'essuyer ;

la fille tombe dans l'esclavage, et est emmenée à Tétuan.

Il y avait dans le navire un jeune Grec, appelé *Lisaure*, que Zandira regardait avec amitié; elle avait perdu l'espérance d'être à celui qui aurait dû la posséder; elle ne l'avait jamais vu, et elle crut pouvoir céder aux sollicitations du jeune homme, qui, prévenu de l'aversion nationale des Dalmates pour les Grecs, s'était annoncé comme un citoyen de la ville de Spalatro, capitale de la Dalmatie vénitienne.

Radovich, instruit de la captivité de sa prétendue, va à Tétuan pour la racheter; Zandira, sans connaître son libérateur, proteste hautement qu'elle ne sortira pas d'esclavage, si Lisaure n'est pas délivré en même temps et avec elle.

Le Dalmate voit sa prétendue; il la trouve à son gré, il en est enchanté, il lui pardonne un attachement qu'il suppose innocent pour un malheureux de sa nation, et il consent de le racheter.

Ce Grec est un homme perfide : il venait de tromper une de ses compatriotes, il voulait abuser de la bonne foi de sa nouvelle

amante, et de la générosité de son bienfaiteur.

Hibraïm, alcaïde de Tétuan, reçoit le prix convenu, et donne la liberté aux esclaves; mais Ali, ce corsaire barbaresque, dont Zandira était devenu esclave par droit de conquête, et qu'il réservait pour son sérail, trouve mauvais que l'alcaïde en ait disposé sans son consentement; il trouve sa proie qui était prête à lui échapper, il l'enlève, et la force à suivre ses pas.

Radovich et Lisaure poursuivent le ravisseur; ils le rejoignent, ils l'attaquent: Ali a du monde avec lui, il se défend; les sabres sont levés; Zandira trouve parmi les arbres une hache de bûcheron; elle fait de son côté des prodiges de valeur; le corsaire tombe, et pendant que Radovich poursuit les Turcs, Lisaure s'empare de Zandira, et tâche de l'enlever.

Elle se défend jusqu'au retour de Radovich, à qui elle cache par prudence l'action indigne du Grec; mais ce nouvel attentat la révolte de manière que Lisaure lui devient odieux.

Ils sont tous arrêtés par l'ordre de l'alcaïde, qui veut être instruit de ce qui s'était passé. Il trouve qu'Ali avait mérité la mort;

il donne raison aux Européens, et prouve qu'il existe en Afrique au moins autant de justice et d'équité qu'en Europe.

Lisaure est démasqué; Radovich lui pardonne; il va partir avec son épouse; et la pièce finit à la plus grande satisfaction du public.

La salle était pleine ce jour-là de Dalmates; ils furent si contens de moi, qu'ils me comblèrent d'éloges et de présens; mais ce qui me flatta davantage, ce fut d'avoir plu à mon ami Sciugliaga, qui fait honneur à cette illustre nation.

Après une pièce de haut comique qui avait fait grand plaisir, j'en donnai une vénitienne qui, loin de refroidir le théâtre, l'échauffa de manière qu'elle seule remplit notre spectacle tout le reste de l'automne. *I Rusteghi* (les Rustres) : c'était le titre de cette comédie.

Ce sont quatre bourgeois de la ville de Venise, du même état, de la même fortune, et tous les quatre du même caractère, hommes difficiles, farouches, qui suivent les usages de l'ancien temps, et détestent les modes, les plaisirs et les sociétés du siècle.

Les femmes contribuent infiniment à ra-

doucir la rudesse de leurs maris, ou à les rendre plus ridicules.

Il y a trois de mes rustres qui sont mariés : Marguerite, femme acariâtre, colère, entêtée, rend Léonard, son mari, insupportable. Marine, avec sa stupidité, ne peut rien gagner sur l'esprit de Simon, son époux; et Félicité, prévenante et adroite, fait de Cancian tout ce qu'elle veut, et le sait flatter, de manière que tout sauvage qu'il est, il n'a rien à lui refuser.

La morale de cette pièce n'est pas extrêmement nécessaire dans les temps où nous sommes; il n'y a guère de ces adorateurs de l'ancienne simplicité.

Cependant il y a des hommes qui jouent les difficiles dans leurs ménages, et font les aimables partout ailleurs; je les plains s'ils ont affaire à une femme qui ressemble à Marine; encore plus s'ils en ont une comme Marguerite, et je leur en souhaite une qui ressemble à Félicité.

Ne commenceriez-vous pas, mon cher lecteur, à vous ennuyer de cette collection immense d'extraits, d'abrégés, de sujets de comédies? Pour parler vrai, je me sens las

et fatigué moi-même; mais je manquerais à mon engagement si je ne rendais pas compte de la totalité de mes ouvrages, et on ne reconnaîtrait pas, en parcourant les différentes éditions de mon théâtre, les pièces qui m'appartiennent, et celles que mal à propos quelques éditeurs m'ont attribuées.

Souffrez donc de grâce le reste de cette longue kirielle; je vais me dépêcher avec toute la célérité possible. Voici une bonne pacotille de sujets dont les extraits ne seront pas bien longs.

Il Ricco insidiato (le Riche assiégé). Le comte Horace, d'une très médiocre fortune, se trouve tout d'un coup, par la mort de son oncle, riche de cinquante mille livres de rente, et maître d'un coffre-fort considérable. Le comte est chéri, flatté, prévenu; tout le monde est son ami : il s'aperçoit qu'on le trompe; il veut s'en assurer; il fait paraître un faux testament de son oncle, qui le prive de la succession. Tout le monde l'abandonne : il ouvre les yeux, il garde les bons amis, il congédie les flatteurs, et se marie à une demoiselle dont l'amour et la constance venaient d'être éprouvés.

Cette pièce fut extrêmement goûtée et applaudie. Voyons l'autre qui la suivit de près.

J'avais lu, étant à Parme, le *Mercure de France;* c'était alors M. Marmontel qui le faisait, et cet auteur très connu dans la république des lettres, et secrétaire perpétuel de l'Académie française, rendait le *Mercure* très amusant, et fort intéressant par ses contes moraux pleins de goût et d'imagination.

Le Scrupule, ou l'*Amour mécontent de lui-même,* était un de ses contes qui me plaisaient le plus : je trouvais le sujet susceptible d'être mis au théâtre, et j'en fis une comédie, *la Vedova spiritosa* (la Veuve femme d'esprit), qui eut un succès très brillant et très suivi. Je n'en donnerai pas l'extrait, parce que les contes de M. Marmontel sont entre les mains de tout le monde.

Je m'étendrai peu sur la pièce suivante, qui, par raison de sa faiblesse, n'en mérite pas la peine ; c'est *la Dona di Governo* (la Gouvernante, ou plutôt la Femme de ménage.)

Il n'y a rien de si commun et rien de moins intéressant que ces espèces de servantes maîtresses qui trompent leurs maîtres pour entretenir leurs amans. La soubrette, qui était

une assez bonne comédienne, crut se voir jouée elle-même dans son rôle; elle avait quelques raisons peut-être pour le croire : sa mauvaise humeur la rendait maussade, ridicule, et soit par la faute du fond ou par celle de l'exécution, la pièce tomba à la première représentation, et elle fut retirée sur-le-champ.

Une comédie vénitienne releva immédiatement après le théâtre; c'était *I Morbinosi;* le mot *morbin*, en langage vénitien, signifie *gaîté, amusement, partie de plaisir*. On pourrait dire, *i morbinosi*, en français : gens de bonne humeur, partisans de la joie.

Le fond de la pièce était historique : un de ces hommes enjoués proposa un *piquenique* dans un jardin de l'île de la Zueca, à très peu de distance de Venise. Il rassembla une société de cent vingt compagnons, et j'étais du nombre.

Nous étions tous à la même table, très bien servis, avec un ordre admirable, avec une précision étonnante. Il n'y avait pas de femmes au dîner; mais il nous en arriva beaucoup entre le dessert et le café. Il y eut un bal charmant, et nous y passâmes la nuit fort agréablement.

Le sujet de cette pièce n'était qu'une fête ; mais il fallait l'enjoliver avec des anecdotes intéressantes et des caractères comiques. J'en trouvai dans notre société, et sans blesser personne, je tâchai d'en tirer parti.

La pièce fut extrêmement goûtée : j'avais, à la première représentation, deux ou trois cents personnes intéressées à l'applaudir ; elle ne pouvait pas manquer de réussir, et elle fit la clôture de l'année.

Dans le carême suivant je reçus une lettre de Rome. Le comte *** se trouvait engagé à soutenir, dans cette capitale, le théâtre de Tordinona : il avait jeté les yeux sur moi ; il me demandait des pièces pour ses comédiens, et m'invitait à y aller moi-même pour les diriger.

Je n'avais pas encore été à Rome : les conditions qu'on me proposait étaient très honorables. Pouvais-je me refuser à une occasion si favorable et si avantageuse?

Je ne pouvais cependant m'y engager sans l'aveu du patricien qui m'avait confié l'intérêt de son théâtre à Venise. Je lui fis part du projet ; je l'assurai que je n'aurais pas laissé manquer de nouveautés ses comédiens. Il y

consentit sans difficulté, et en marqua même beaucoup de satisfaction.

J'acceptai donc l'invitation, et je demandai des renseignemens sur le local de la salle de Tordinona, et sur les acteurs de ce spectacle.

L'homme qui était chargé de ma correspondance ne me dit rien sur ces deux articles qui me paraissaient intéressans : il imaginait qu'en arrivant à Rome j'aurais soufflé des comédies comme on souffle des verres à boire; il me prévint seulement qu'il avait eu soin de me louer un joli appartement dans le meilleur quartier de Rome, chez un abbé fort poli et fort honnête, qui était dans le cas de me rendre, par ses connaissances, le séjour de Rome encore plus agréable et plus intéressant.

J'acceptai la proposition; et ne pouvant rien faire pour les acteurs de Rome que je ne connaissais pas, j'employai mon temps pour les comédiens de Venise.

Je savais que depuis quelques années on donnait à Rome mes comédies sur le théâtre *Capranica*, et qu'elles y étaient applaudies aussi-bien qu'à Venise.

J'allais donc lutter contre moi-même, et je voulais faire en sorte que ma présence et mes

soins fissent donner la préférence au nouveau spectacle qui devait s'ouvrir sous ma direction.

Je n'avais jamais hasardé mes ouvrages sans connaître les acteurs qui devaient les exécuter, et j'écrivis de nouveau pour être instruit du caractère et de l'aptitude des comédiens qu'on m'avait destinés.

On me manda en réponse, que M. le comte*** ne connaissait pas lui-même ses acteurs, dont la plus grande partie était composée de Napolitains, qui ne se rendaient à Rome qu'à la fin du mois de novembre.

On me marquait dans la même lettre que M. le comte ne me demandait pas des pièces nouvelles, que je pouvais apporter avec moi celles que j'avais composées dernièrement pour Venise; que je verrais, que j'examinerais la troupe moi-même, et qu'on pouvait en un mois de temps se mettre en état de faire l'ouverture de son spectacle.

Au commencement du mois d'octobre, je m'embarquai avec ma femme; je ne voulais pas aller seul, et je ne pouvais pas avoir une compagnie plus agréable pour moi. Nous allâmes d'abord à Bologne; c'est là où l'on

choisit la route pour Rome, entre celle de Florence et celle de Lorette. Je préférai cette dernière.

On ne peut rien voir de plus riche que le trésor de Notre-Dame de Lorette. Tous les voyageurs en parlent avec admiration, et tout le monde connaît ce temple magnifique, et cette chapelle miraculeuse. Je ne faisais, en parcourant ces merveilles, que vérifier sur les lieux ce que j'avais admiré de loin.

J'ai tout vu, j'ai tout examiné, jusqu'aux caves : il n'est pas possible d'en voir de plus vastes et de mieux bâties ; ce sont des réservoirs immenses de bons vins pour l'usage d'un monde infini de prêtres, de desservans, de pénitenciers, de voyageurs, de pèlerins, de domestiques et de fainéans, et cela prouve l'immensité des biens-fonds que la piété chrétienne a consacrés à la dévotion des étrangers et à l'aisance des habitans.

La petite ville a l'apparence d'une foire perpétuelle de chapelets, de médailles et d'images. Il semble que tous ceux qui traversent cette contrée soient dans le devoir d'acheter de cette pieuse marchandise pour en régaler les étrangers. Je fais aussi ma provision comme

les autres; je m'amusais à questionner mon marchand sur l'utilité de son commerce. Hélas! monsieur, me dit-il, il fut un temps où par la grâce de la bonne vierge Marie, ceux de notre état faisaient des fortunes rapides; mais, depuis quelques années, la mère de Dieu, irritée par nos péchés, nous a abandonnés; le débit va tous les jours en diminuant, nous ne faisons plus que vivoter, et sans les Vénitiens nous serions forcés de fermer boutique.

Mes paquets bien arrangés, bien ficelés, le marchand me présente son mémoire en conscience. Je le paye sans beaucoup marchander; le bon homme fait un signe de croix avec l'argent que je lui avais donné, et je m'en vais très édifié.

Je fis voir à l'abbé Toni de Loret, à qui j'avais été recommandé, la pacotille que je venais d'acheter: et j'appris que le marchand m'avait reconnu pour Vénitien, et m'avait fait payer la marchandise un tiers au-delà de son prix ordinaire. Il était tard, j'étais pressé de partir, je n'eus pas le temps d'aller prouver à mon dévot qu'il était un fripon.

Je reprends ma route pour Rome; j'arrive

dans cette capitale, et je fais part à M. le comte *** de mon arrivée.

Il m'envoie le lendemain son valet de chambre. Il me prie à dîner chez lui; il y avait un carrosse à ma porte pour m'y conduire; je m'habille, je m'y rends, et j'y trouve tous les comédiens rassemblés.

Après les cérémonies d'usage, je m'adresse à celui qui était plus près de moi, et je lui demande quel était son emploi. Monsieur, me dit-il d'un air d'importance, je joue le Polichinelle. Comment, monsieur, lui dis-je, le Polichinelle! en langage napolitain? Oui, monsieur, reprend-il, de même que vos Arlequins parlent le bergamasque ou le vénitien; il y a dix ans que, sans me vanter, je fais les plaisirs de Rome; M. Francisco, que voici, joue *la Popa* (la soubrette), et M. Petrillo, que voilà, joue les mères et les raisonneuses, et nous avons soutenu pendant dix ans le théâtre de Tordinona.

Les bras me tombent; je regarde M. le comte, qui était aussi embarrassé que moi. Je m'aperçois trop tard, me dit-il, de l'inconvénient; tâchons d'y remédier s'il est possible. Je fais entendre aux acteurs napolitains et

romains, que depuis quelque temps les masques n'étaient plus employés dans mes pièces. Hé bien, ne vous fâchez pas, monsieur, dit le célèbre Polichinelle, nous ne sommes pas des marionnettes, nous avons assez d'esprit et assez de mémoire; voyons, de quoi s'agit-il?

Je tire de ma poche la comédie que je leur avais destinée, et j'offre d'en faire la lecture. Tout le monde se range; je lis *la Veuve, femme d'esprit*. La comédie plaît infiniment à M. le comte; les comédiens n'osant pas dire, peut-être, ce qu'ils pensaient, s'en rapportent à celui qui était le maître du choix des pièces. La copie des rôles est ordonnée sur-le-champ; les comédiens s'en vont. Nous nous mettons à table, et je ne cache pas à M. le comte la crainte que j'avais que nous n'eussions fait une sottise, lui en m'appelant à Rome, et moi en y étant venu.

Pendant que les comédiens allaient se mettre en état de répéter leurs rôles, je ne pensai plus qu'à voir Rome, et ceux à qui j'étais recommandé : j'avais une lettre du ministre de Parme pour le cardinal Porto-Carrero, ambassadeur d'Espagne, et une du prince Rezzo-

nico, neveu du pape régnant, pour le cardinal Charles Rezzonico son frère.

Je commençai par présenter cette dernière au cardinal Padrone, qui me reçut avec bonté, et avec cette même familiarité dont j'étais honoré par ses illustres parens de Venise : il ne tarda pas à me procurer la visite à sa Sainteté, et je lui fus présenté quelques jours après tout seul, et dans son cabinet de retraite, faveur qui n'est pas ordinaire.

Ce pontife vénitien que j'avais eu l'honneur de connaître dans sa ville épiscopale de Padoue, et dont ma muse avait chanté l'exaltation, me fit l'accueil le plus gracieux; il m'entretint pendant trois quarts d'heure; me parlant toujours de ses neveux et de ses nièces, charmé des nouvelles que j'étais dans le cas de lui en donner. Puis sa Sainteté toucha la sonnette qui était sur sa table; c'était pour moi le signal de partir : je faisais en m'en allant des révérences, des remerciemens. Le saint-père ne paraissait pas satisfait; il remuait ses pieds, ses bras, il toussait, il me regardait, et ne disait rien. Quelle étourderie de ma part! enchanté, pénétré de l'honneur que je venais de recevoir, j'avais oublié de baiser le pied du

successeur de saint Pierre; je revins enfin de ma distraction; je me prosterne; Clément XIII me comble de bénédictions, et je pars mortifié de ma bêtise, et édifié de son indulgence.

Je continuais pendant plusieurs jours mes visites; le cardinal Porto-Carrero m'offrit un couvert à sa table, et un carrosse à mes ordres; son excellence le chevalier Carrero, ambassadeur de Venise, me fit les mêmes offres, et j'en profitai, surtout des voitures, qui sont aussi nécessaires à Rome qu'à Paris.

Je voyais des cardinaux, des princes, des princesses, des ministres étrangers; et aussitôt que j'avais été reçu, j'étais visité le lendemain par les valets de pied qui venaient me complimenter sur mon arrivée, et il fallait donner aux uns trois paules, à d'autres dix, selon le rang de leurs maîtres, et à ceux du pape trois sequins : c'est l'usage du pays; le prix est fait, il n'y a pas à marchander.

En faisant mes visites, je ne manquais pas de parcourir en même temps les monumens précieux de cette ville, autrefois la capitale du monde, et aujourd'hui le siége dominant de la religion catholique.

Je ne parlerai pas des chefs-d'œuvre qui

sont connus de tout le monde ; je me bornerai uniquement à rappeler ici l'effet que produisit sur mon esprit et sur mes sens la vue de Saint-Pierre de Rome.

J'avais cinquante-deux ans quand je vis ce temple pour la première fois : depuis l'âge de la raison jusqu'à ce temps-là j'en avais entendu parler avec enthousiasme ; j'avais parcouru les historiens et les voyageurs qui en font des descriptions exactes et des détails raisonnés ; je crus qu'en le voyant moi-même, la prévention aurait diminué la surprise ; au contraire, tout ce que j'avais entendu était au-dessous de ce que je voyais ; tout ce qui me paraissait exagéré de loin, grandissait infiniment à mes yeux. Je ne suis pas connaisseur en architecture, et je n'irai pas étudier les termes de l'art pour expliquer le charme que j'éprouvai ; mais je suis sûr que c'était l'effet de l'exactitude des proportions dans son immense étendue.

Autant les objets de construction et d'ornement attirent l'admiration, autant le sanctuaire de cette basilique excite la dévotion.

C'est dans les souterrains du maître-autel que reposent les corps de saint Pierre et de saint Paul, et les Romains, qui ne sont en gé-

néral rien moins que dévots, ne cessent de s'y rendre fréquemment en témoignage de leur vénération pour les princes des apôtres.

Mon hôte, par exemple, n'aurait pas manqué pour tout l'or du monde d'aller tous les jours faire sa prière à la cathédrale; il aimait les plaisirs, il rentrait chez lui quelquefois à minuit; il se souvenait qu'il n'avait pas visité ses patrons; il demeurait dans un quartier très éloigné de Saint-Pierre; c'était égal, il y allait toujours, il faisait sa prière à la porte, et revenait content.

Il faut que je fasse connaître à mon lecteur cet homme qui avait quelques singularités, mais qui avait un cœur excellent, et une sincérité sans égale.

C'était l'abbé***, correspondant de plusieurs évêques d'Allemagne pour les affaires de la datterie; il m'avait loué un appartement de quatre pièces, avec huit croisées de front sur la plus belle rue de Rome, appelé *le Cours*, où tout le monde se rassemblait pour les courses de chevaux barbes, et pour jouir des masques dans les jours gras.

L'abbé*** avait une femme et une fille charmantes; il n'était pas riche, mais il faisait

bonne chère, et je me mis en pension chez lui : il y avait tous les jours un plat sur sa table qu'il avait fait lui-même, et il ne manquait jamais d'annoncer aux convives « que c'était un plat « pour M. l'avocat Goldoni, fait par les mains « de son serviteur ***, et ajoutant que personne « n'y toucherait sans la permission de M. l'a-« vocat. »

Il donnait chez lui des concerts; mademoiselle *** chantait à ravir, et elle était secondée par des voix et par des instrumens du premier mérite, dont Rome abonde dans toutes les classes et dans tous les rangs.

C'était toujours, au dire de mon cher abbé, pour M. l'avocat Goldoni que ces parties de plaisirs étaient ordonnées, et je ne pouvais lui causer de plus grand chagrin qu'en allant dîner en ville, ou passer la soirée dans quelque autre maison.

Un jour en rentrant chez lui, et apprenant que je ne dînais pas, il se donna au diable; il gronda ma femme. Personne ne mangera, dit-il, du plat que j'avais fait pour M. l'avocat Goldoni. Il entre dans sa cuisine, il regarde d'un air affligé le mets délicieux qu'il avait fait lui-même avec tant de plaisir, avec tant de

soin; la colère le gagne, il jette la casserole dans la cour. Je rentre le soir; l'abbé était couché; il ne voulut pas me voir; tout le monde riait, et j'en étais fâché; mais le domestique me remit le billet d'invitation pour aller le lendemain à la répétition de ma pièce; cela m'intéressait davantage; j'oubliai l'abbé dans l'instant, et je dormis fort tranquille.

Je me rends chez M. le comte ***, pour assister à la répétition de ma pièce: les comédiens s'y trouvent: ils avaient étudié leurs rôles, ils les savaient par cœur. J'étais édifié de leur attention, et je me proposais de seconder leur zèle et de les aider de toutes mes forces. On commence; *Dona Placida*, et *Dona Luigia*; c'étaient deux jeunes Romains, un garçon perruquier et un apprenti menuisier.

O ciel! quelle déclamation chargée! quelle gaucherie dans les mouvemens! point de vérité, point d'intelligence; je parle en général sur le mauvais goût de leur déclamation. Le Polichinelle, qui était toujours l'orateur de la troupe, me dit fort lestement: Chacun a sa manière, monsieur, et celle-ci est la nôtre.

Je prends mon parti, je ne dis plus rien: je leur fais observer seulement que la pièce me

paraissait trop longue; c'était le seul article sur lequel nous étions d'accord, et je l'abrégeai d'un bon tiers, pour me diminuer la peine de les entendre. Tout ennuyé que j'en étais, je ne manquai pas d'intervenir aux répétitions successives jusqu'à la dernière au théâtre.

Le 26 du mois de décembre, on ouvre à Rome tous les spectacles à la fois : j'étais tenté de ne pas y aller; mais M. le comte m'avait destiné une place dans sa loge, et je ne pouvais pas décemmeut refuser de m'y rendre.

J'y vais; tout était éclairé : on était prêt à lever la toile, et il y avait tout au plus cent personnes dans les loges, et trente dans le parterre. J'étais prévenu que le théâtre de Tordinona était celui des charbonniers et des matelots, et que, sans le Polichinelle, les amateurs des farces ne s'y rendraient pas : je croyais, cependant, qu'un auteur que l'on avait fait venir exprès de Venise, exciterait la curiosité, et attirerait du monde du centre de la ville; mais on connaissait à Rome mes acteurs.

On lève la toile; les personnages paraissent, et jouent comme ils avaient répété. Le public s'impatiente; on demande Polichinelle, et la pièce va de mal en pis : je n'en puis plus : je

suis prêt à me trouver mal : je demande à M. le comte la permission de sortir; il me l'accorde de bonne grâce, et il m'offre même son carrosse. Je quitte le théâtre de Tordinona, et je vais rejoindre ma femme qui était à celui d'Aliberti avec la fille de mon hôte. J'entre dans leur loge, et sans que je parle, elles s'aperçoivent, à ma mine, de mon chagrin. Consolez-vous, me dit M^{lle} *** en riant, cela ne va pas mieux ici ; la musique ne plaît pas du tout : pas un air, pas un récitatif, pas une ritournelle agréable. Buranello s'est furieusement oublié cette fois-ci. Elle était musicienne, elle pouvait en juger par elle-même, et on voyait que tout le monde était de son avis.

Le parterre de Rome est terrible : les abbés décident d'une manière vigoureuse et bruyante : il n'y a point de gardes, il n'y a point de police, les sifflets, les cris, les ris, les invectives retentissaient de tous les côtés.

Mais aussi, heureux celui qui plaît aux petits collets ! Je vis, dans le même théâtre, l'opéra de *Ciccio* de Mayo, à la première représentation. Les applaudissemens étaient de la même violence. Une partie du parterre sortit à la fin du spectacle, pour reconduire en

triomphe le musicien chez lui, et l'autre resta dans la salle, criant toujours *viva Mayo*, jusqu'à l'extinction du dernier bout de chandelle.

Que serais-je devenu si j'eusse resté à Tordinona jusqu'à la fin de ma pièce? Cette réflexion me faisait trembler. Je vais le lendemain chez M. le comte ***, bien déterminé à ne plus m'exposer à un pareil danger : j'avais affaire à un homme juste et raisonnable; il voyait lui-même l'impossibilité de tirer parti de ses comédiens, à moins que de les laisser libres de travailler à leur mode; et voici en peu de mots l'arrangement auquel nous fûmes obligés d'avoir recours.

Il fut arrêté que les Napolitains donneraient leurs canevas ordinaires, entremêlés d'intermèdes en musique, dont j'arrangerais les sujets sur des airs parodiés : ce projet fut mis en très peu de jours en exécution. Nous trouvâmes, chez les marchands de musique, les meilleures partitions de mes opéra comiques.

Rome est une pépinière de chanteurs : nous en trouvâmes deux bons, et six de passables : nous donnâmes, pour premier intermède, *Arcifanfano Re de' Pazzi* (le Roi des Fous),

musique de Buranello. Ce petit spectacle fit beaucoup de plaisir, et le théâtre de Tordinona se soutint de manière que M. le comte n'y perdit pas beaucoup.

J'avais échoué à Tordinona : c'était un chagrin cuisant pour moi; mais je fus dédommagé par les acteurs de Capranica. Ce théâtre, qui depuis quelques années s'était dévoué à mes pièces, donnait, dans ce temps-là, ma comédie de *Paméla*. Cette pièce était si bien rendue et elle faisait tant de plaisir, qu'elle soutint toute seule le spectacle depuis l'ouverture jusqu'à la clôture, c'est-à-dire depuis le 26 décembre jusqu'au mardi gras.

Toutes les fois que j'y allais, c'était un jour de triomphe pour moi. Les acteurs de Capranica, que j'avais comblés d'éloges parce qu'ils les méritaient, me firent prier de vouloir bien composer une pièce pour leur spectacle.

Ils n'avaient pas besoin d'une comédie travaillée pour eux, puisqu'ils étaient les maîtres de celles que tous les ans je faisais imprimer; mais c'était une galanterie qu'ils voulaient me faire, en reconnaissance des profits que mes ouvrages leur avaient procurés.

Je consentis à leurs désirs, sans faire semblant de m'apercevoir de leur intention : je demandai s'ils avaient quelque sujet à me donner qui pût leur être agréable : ils me proposèrent la suite de *Paméla* : je promis qu'ils l'auraient avant mon départ : je leur tins parole; ils en furent contens, et je le fus aussi, par la manière noble et généreuse dont mes soins furent récompensés.

Cette comédie se trouve dans le recueil de mes OEuvres, sous le titre de *Pamela maritata* (Paméla mariée).

Une fille sage, avec de l'esprit et de la conduite, ne pouvait devenir qu'une femme vertueuse et prudente; et Paméla, aimée de son mari, respectée de tout le monde, et dans un état d'opulence, n'avait rien à désirer et rien à craindre.

Tout cela était admirable; mais je ne voyais pas dans sa position la moindre trace qui pût fournir un sujet de comédie. Je m'étais engagé d'en trouver un, je ne voulais pas donner dans le romanesque; et j'eus recours à la jalousie qui, sans sortir de la classe des passions ordinaires, pouvait affecter le cœur de milord Bonfil, que nous avons vu dans la première

pièce très sensible, et sujet aux accès mélancoliques de sa nation.

Mais Paméla était toujours exacte, et le lord était toujours raisonnable. Comment le germe de la discorde pouvait-il pénétrer dans le sein de ces deux êtres pour les rendre malheureux?

J'avoue que j'eus de la peine à former un nœud qui n'avait pour base que des apparences trompeuses, et encore plus à les conduire jusqu'au dénoûment, sans changer le caractère de mes héros, et sans manquer aux lois de la vraisemblance.

Je me trompais peut-être; mais je crus avoir fait un ouvrage qui, sans sortir des marches ordinaires de la nature, offrait un sujet fort intéressant et fort délicat.

Je n'ai pas vu jouer cette pièce : je sus qu'elle eut à Rome un succès moins brillant que celui de la précédente Paméla, et je n'en fus pas étonné. Il y avait plus d'étude et plus de finesse dans la seconde : il y avait plus d'intérêt et plus de jeu dans la première. L'une était faite pour le théâtre, et l'autre pour le cabinet.

Je demande pardon à ceux qui me l'avaient ordonnée, si je manquai leur but. Je leur avais

donné le choix du sujet, et je n'ai pas à me reprocher de l'avoir négligé.

L'ouverture du carnaval se fait presque partout en Italie, à la fin de décembre ou au commencement de janvier. A Rome, ce temps de gaîté ou de folie, marqué par la liberté des masques, ne commence que dans les jours gras; ce n'est que depuis deux heures après midi jusqu'à cinq que le masque est toléré; tout le monde, à la nuit tombante, doit marcher à visage découvert : on peut dire que le carnaval de Rome n'a que vingt-quatre heures de durée, mais ce temps y est bien employé.

On n'a point d'idée du brillant et de la magnificence de ces huit jours : on voit dans toute la longueur du Cours quatre files de voitures richement décorées; les deux latérales ne sont que spectatrices des deux qui roulent dans le milieu; une foule de masques à pied, qui ne sont pas des gens du peuple, courent sur les trottoirs, chantent, font des singeries et des lazzis fort adroits, et lancent dans les voitures des boisseaux de dragées qui leur sont rendues avec profusion; de sorte que le soir on ne marche plus que sur de la farine sucrée.

On fait dans ces mêmes jours et dans ce

même endroit la course des chevaux barbes, dont le vainqueur gagne une pièce d'étoffe d'or ou d'argent; ces chevaux libres et sans guide, dressés à la course, irrités par des pointes de fer qui les piquent, et animés par les cris et par les claquemens de mains du peuple, partent du palais de Saint-Marc, et sont arrêtés à la porte de la ville où l'on adjuge le prix au premier arrivé.

J'avais la commodité de jouir de cette vue charmante sans sortir de ma chambre; mais mon hôte m'avait destiné un balcon dans la salle de son appartement, et il avait affiché un écriteau en grandes lettres où se lisaient ces mots : *Balcon pour M. l'avocat Goldoni.*

Il n'y avait que huit croisées, et l'abbé *** avait invité soixante personnes; le monde qui arrivait ne prenait pas garde au placard, chacun tâchait de se placer le premier, et mon pauvre abbé était très embarrassé pour me garder une place; je pouvais aller dans ma chambre avec sa femme et la mienne; point du tout, il me voulait dans la salle; j'arrive, tout était plein; on s'arrange, et je suis placé; mais des dames surviennent, il faut leur donner la préférence; je sors avec les autres, et je reste sans place.

L'abbé outré, furieux, me prend par le bras, me pousse par force sur le devant du balcon, se met à côté de moi; y reste toujours en me faisant remarquer les voitures des princes, des princesses et des cardinaux dont il distinguait les devises.

Nous touchions à la fin du carnaval, et nous passâmes ces derniers jours de gaîté chez les uns et les autres fort agréablement : le carême arrive, on change de décoration, mais on ne s'amuse pas moins; on trouve partout de la musique et des tables de jeu; parmi les jeux de commerce, c'est la *mouche* que l'on appelle la *bête*, qui est le plus en usage. Je remarquai une politesse envers les femmes que je n'ai pas vue ailleurs; si la dame est en danger d'être à la bête, il faut lui donner le coup de grâce; il faut jouer une petite carte pour lui éviter ce désagrément.

Tous les plaisirs dont j'avais joui jusqu'à ce temps-là à Rome, n'étaient rien en comparaison de ceux que j'éprouvai dans la semaine sainte. C'est dans ces jours consacrés à la piété que l'on s'aperçoit de la majesté du pontife et de la grandeur de la religion.

Rien de si magnifique, rien de si imposant

que la célébration d'une messe pontificale dans la basilique du Vatican : le pape y figure en souverain, avec une pompe et un appareil qui concilient la dévotion et l'admiration; tous les cardinaux qui sont les princes de l'Église et les héritiers présomptifs du trône, y assistent; le temple est immense, et le cortége l'est aussi.

La cérémonie de la *Cène* ne me parut pas moins majestueuse : on voit partout laver les pieds à des pauvres qui figurent les apôtres ; mais cette tiare à triple couronne, et ces bonnets rouges, cette hiérarchie d'évêques et de patriarches, surprennent et frappent l'imagination.

Un autre spectacle pieux que j'admirai dans cette église, me parut aussi agréable qu'étonnant, c'était le *Miserere* du vendredi-saint. Vous entrez à Saint-Pierre de Rome ; la distance qu'il y a du portail au maître-autel ne vous laisse pas apercevoir s'il y a du monde ou s'il n'y en a pas; quand vous êtes à portée de voir et d'entendre, vous voyez une assemblée très nombreuse de musiciens en soutane et en petit collet, et vous croyez entendre tous les instrumens possibles pendant qu'il n'y en a pas un seul.

Je ne suis pas musicien, je ne saurais vous expliquer cette variété, cette gradation de voix dans les mêmes accords qui produisent cette illusion; mais tous les compositeurs doivent connaître ce chef-d'œuvre de l'art.

Je vis à Rome la veille de Saint-Pierre cette immense coupole éclairée, cette fameuse girandole qui ressemble à un torrent de feu lancé dans l'air par la violence des volcans, et la cérémonie de la haquenée, présentée au saint père par le connétable Colonna, au nom du roi de Naples.

L'air de Rome commençait à devenir dangereux. Les Romains le craignent eux-mêmes, et la ville est déserte depuis le mois de juillet jusqu'à celui d'octobre. Je la quittai le deuxième jour du mois d'août, au grand regret de mon hôte, qui ne cessa pas de m'écrire et de m'envoyer tous les ans l'almanach de Rome jusqu'à sa dernière maladie.

Retournant dans ma patrie, je pris la route de la Toscane, et je revis presque tous mes anciens amis. Je me détournai un peu de mon chemin pour revoir Pise, Livourne et Lucques. Je commençais à faire mes adieux à l'Italie, sans savoir encore que je devais la quitter pour toujours.

Arrivé à Venise je n'eus rien de plus pressé que de m'informer du succès de mes nouvelles pièces, que pendant mon absence l'on y avait jouées.

J'en avais reçu à Rome quelques notices, mais il y en avait de contradictoires, et aucune de détaillée.

La Sposa sagace (la Femme adroite) était la première que l'on y avait donnée, et je fus bien aise de savoir qu'elle avait répondu à mon désir.

La Sposa, en italien, ne veut pas toujours dire une femme mariée. Une fille promise en mariage, que l'on dit en France, la prétendue ou la future, s'appelle l'épouse à Venise.

Celle dont il s'agit dans ma pièce n'est véritablement ni épouse ni mariée; mais elle se croit l'une et l'autre par un engagement clandestin qu'elle a contracté.

Dona Barbara, qui est la demoiselle en question, a le malheur d'avoir affaire à un père faible et à une belle-mère injuste. L'un n'écoute pas les plaintes de sa fille, l'autre la met au désespoir : la jeune personne a un officier pour amant qui doit partir incessamment. Elle craint de le perdre ; elle accepte un contrat

de mariage en secret, elle le signe aussi, deux domestiques signent comme témoins, et elle se croit mariée.

Il n'est pas question de savoir si cet engagement est bon ou mauvais; mais le militaire étant de la société de la belle-mère, doit fréquenter la maison, cacher son inclination et son titre, et être en même temps l'amoureux de l'une, et le sigisbé de l'autre. La demoiselle soutient son rôle sans compromettre son honneur, ni sa délicatesse. Elle parvient enfin à gagner son père, et la pièce finit par le mariage des deux amans, et par la désolation de la marâtre, qui devient le jouet de la société.

La pièce était fort gaie, fort amusante, et on m'assura que son succès avait été très-brillant.

Celle que l'on avait fait succéder à *la Sposa sagace*, était *lo Spirito di contradizione* (l'Esprit de contradiction). Je ne connaissais pas *l'Esprit de contradiction* de Dufresny. J'ai vu jouer à Paris la pièce de l'auteur français; je l'ai lue et confrontée depuis avec la mienne; nous avons traité l'un et l'autre ce même sujet, mais nos moyens ne se ressemblent pas. Celle de Dufresny n'est qu'un acte en prose. La mienne

est en cinq actes, en vers, et je crois, si je ne me trompe pas, qu'il y a dans celle-là plus d'art que de nature, et dans la mienne plus de nature que d'art. Je voudrais que mon lecteur fût en état de les confronter; il verrait peut-être que je n'ai pas tort.

La troisième pièce, donnée à Venise pendant que j'étais à Rome, était la *Dona sola* (la Femme seule).

Madame Bresciani, qui jouait les premiers rôles, et qui jouissait d'une considération qu'elle méritait à tous égards, n'était pas sans défaut. Elle était jalouse de ses camarades, et ne pouvait pas souffrir qu'une autre actrice fût applaudie.

Ce ridicule de madame Bresciani me déplaisait, me gênait, et j'étais dans l'habitude de punir doucement mes acteurs, quand ils me causaient du chagrin.

Je composai une pièce où il n'y avait qu'une femme, et je voulais dire par le titre et par le sujet à madame Bresciani, *vous voudriez être seule; vous voilà contente.*

Elle avait de l'esprit; elle n'en fut pas la dupe, mais elle trouva la pièce à son gré : elle s'y prêta de bonne grâce et avec intérêt. L'ac-

trice fit beaucoup de plaisir, et la pièce eut beaucoup de succès.

Voilà trois comédies qui avaient bien réussi; mais la quatrième, *la Buona Madre* (la Bonne Mère), n'eut **pas** le même bonheur. J'avais fait dans les années précédentes *la Bonne Fille*, *la Bonne Femme*, *la Bonne Famille*; la bonté ne peut jamais déplaire, mais le public s'ennuie de tout, et quoique le sujet soit varié, il n'aime pas la répétition des mêmes motifs, ou la ressemblance des caractères. La Bonne Mère ne fut ni méprisée, ni applaudie : on l'écouta froidement, et elle n'eut que quatre représentations. Voilà une pièce honnête qui est tombée très honnêtement.

La dernière, qui avait fait la clôture du carnaval de l'année 1758, réussit.

Le Morbinose était le titre de cette heureuse comédie : *le Morbinose*, en langage vénitien, n'est pas autre chose que les femmes gaies dans la langue française.

Le lieu de la scène est à Venise, et les personnages sont tous Vénitiens, à la réserve d'un Toscan, appelé M. Ferdinand, recommandé à de bons bourgeois de Venise; mais les femmes de ce pays, qui font le principal agrément

de la gaîté nationale, trouvent le Toscan empesé, maniéré, et se moquent un peu de lui; elles profitent du carnaval, et lui jouent des tours, rien que pour amollir sa roideur naturelle, et lui donner le ton et l'aisance vénitienne, et elles y parviennent si bien, que M. Ferdinando devient amoureux d'une de ces demoiselles, se marie avec elle, et s'établit pour toujours à Venise.

Je faisais ma cour aux femmes de mon pays, mais j'agissais pour mon intérêt en même temps; car pour plaire au public, il faut commencer par flatter les dames.

J'avais trouvé à Rome des distractions trop agréables pour que j'eusse eu le temps de m'occuper; il faut dire aussi que le temps, l'expérience et l'habitude m'avaient tellement familiarisé avec l'art de la comédie, que, les sujets imaginés et les caractères choisis, le reste n'était plus pour moi qu'une routine.

Je faisais autrefois quatre opérations avant que de parvenir à la construction et à la correction d'une pièce.

Première opération: le plan avec la division des trois parties principales, l'exposition, l'intrigue et le dénoûment.

Seconde opération : le partage de l'action en actes et en scènes.

Troisième : le dialogue des scènes les plus intéressantes.

Quatrième : le dialogue général de la totalité de la pièce.

Il m'était arrivé souvent que, parvenu à cette dernière opération, j'avais changé tout ce que j'avais fait dans la seconde et dans la troisième; car les idées se succèdent; une scène produit l'autre; un mot trouvé par hasard fournit une pensée nouvelle, et je suis parvenu au bout de quelque temps à réduire les quatre opérations à une seule : ayant le plan et les trois divisions dans ma tête, je commence tout de suite, *acte premier, scène première;* je vais jusqu'à la fin, toujours d'après la maxime que toutes les lignes doivent aboutir au point fixé, c'est-à-dire au dénoûment de l'action, qui est la partie principale pour laquelle il semble que toutes les machines soient préparées.

Je me suis rarement trompé dans mes dénoûmens; je puis le dire hardiment puisque tout le monde l'a dit, et la chose ne me paraît pas même difficile : il est très aisé d'avoir un dénoûment heureux quand on l'a bien pré-

paré au commencement de la pièce, et qu'on ne l'a jamais perdu de vue dans le courant du travail.

Je commençai donc, et je finis en quinze jours une comédie en trois actes en prose, intitulée *gl'Innamorati* (les Amoureux). Le titre ne promettait rien de nouveau, car il est peu de pièces sans amour : mes amoureux sont outrés, mais ils ne sont pas moins vrais; il y a plus de vérité que de vraisemblance dans cet ouvrage, je l'avoue; en France un pareil sujet n'aurait pas été supportable; en Italie on le trouva *un peu* chargé, et j'entendis plusieurs personnes de ma connaissance se vanter d'avoir été à peu près dans le même cas ; je n'eus donc pas tort de peindre en grand les folies de l'amour dans un pays où le climat échauffe les cœurs et les têtes plus que partout ailleurs.

A cette pièce qui avait eu plus de succès que je n'avais cru, j'en fis succéder une qui la surpassa de beaucoup, intitulée *la Casa nova* (la Maison neuve), comédie vénitienne. Je venais de changer de logement, et comme je cherchais partout des argumens de comédies, j'en trouvai un dans les embarras de mon

déménagement, et l'imagination fit le reste.

La scène s'ouvre par des tapissiers, des peintres, des menuisiers qui travaillent à l'appartement : une femme de charge des nouveaux locataires vient par ordre de ses maîtres gronder les ouvriers qui ne finissent pas; je lui fais dire tout ce que j'avais dit moi-même à mes ouvriers, et leurs mauvaises raisons sont à peu près les mêmes qui m'avaient impatienté pendant deux mois.

Lucietta, qui est une bavarde achevée, après avoir rempli sa commission, s'amuse avec le tapissier, fait le portrait de son maître et de ses maîtresses, et le public est agréablement instruit de l'argument de la pièce et des caractères des personnages.

Anzoletto, qui est le nouveau locataire, est un jeune homme de très bonne famille; il n'a ni père ni mère; il n'a qu'une sœur à marier qui demeure avec lui; il a du bien, mais il est dérangé, et il vient d'épouser une demoiselle sans fortune avec beaucoup de prétentions et beaucoup de coquetterie.

Mademoiselle *Meneghina*, sœur d'Anzoletto, a un amoureux appelé *Lorenzin*. Il demeurait vis-à-vis la maison que Meneghina

venait de quitter : ils sont fâchés l'un et l'autre de se voir éloignés; mais Lorenzin est le cousin-germain des deux sœurs qui occupent le second étage, et ne perd pas l'espérance de revoir sa maîtresse.

Madame Cécile, qui est la mariée, et qui avait choisi l'appartement, y vient avec un comte étranger qui soutient auprès d'elle la charge honorable de sigisbé : mademoiselle Meneghina l'avait devancée, et était très mécontente de la chambre qu'on lui avait destinée. La demoiselle d'en-bas n'a rien de plus pressé que d'aller rendre la visite à ses voisines. Les deux sœurs du second, dont la première était mariée, connaissaient déjà l'inclination de leur cousin pour mademoiselle Meneghina. Quand celle-ci se fit annoncer, Lorenzin était chez elles, et elles le firent cacher dans un cabinet pour se ménager le plaisir d'une surprise agréable; on annonce madame Cécile qui monte; Lorenzin reste toujours dans le cabinet, et Meneghina l'ignore encore; elle a fait sa visite, et s'en va.

La conversation de trois dames qui restent est fort comique. Il y a un mélange de hauteur et de petitesse, de prétentions et de bavardage,

et surtout de l'indiscrétion de la part de Cécile sur le compte de sa belle-sœur.

Les deux sœurs s'en amusent, et demandent pourquoi M. Anzoletto ne marie pas mademoiselle Meneghina. Cécile, toujours prête à en dire plus de mal que de bien, répond qu'elle avait un amant vis-à-vis ses fenêtres dans la maison qu'elle venait de quitter, que c'était un mauvais sujet, et elle le nomme. Lorenzin, qui avait tout entendu, veut faire tomber sa colère sur le mari de Cécile.

Mais il y a bien pis pour le pauvre Anzoletto. Le propriétaire de la vieille maison a fait saisir les gros meubles faute de payement des loyers, et les fournisseurs de la maison neuve menacent d'en faire autant.

Anzoletto est très embarrassé; il a recours au comte : il voudrait lui emprunter de l'argent; mais le sigisbé de la femme n'est pas le complaisant du mari. Il a un oncle fort riche, mais très dégoûté de la conduite de son neveu. Cet oncle, appelé M. Christophe, est un ancien ami du mari de la sœur aînée du second appartement. Celle-ci l'envoie chercher, lui fait part de l'inclination de Lorenzin pour mademoiselle Meneghina. Christophe est un peu

farouche, mais il a le cœur bon; il aime sa nièce, il consent à la marier; et aux sollicitations de la femme de son ami, se laisse fléchir en faveur d'Anzoletto. Il paye ses dettes, se raccommode avec son neveu, mais à condition que lui et son épouse changeront de conduite. Voilà le germe *du Bourru bienfaisant.*

La Casa nova fut extrêmement goûtée, elle fit la clôture de l'automne, et elle s'est toujours soutenue dans la classe de ces pièces qui plaisent constamment, et qui paraissent toujours nouvelles au théâtre.

La Dona stravagante (la Femme capricieuse) fit l'ouverture du carnaval de l'année 1760.

Le caractère principal de la pièce était si méchant, que les femmes n'auraient pas souffert qu'on le crût d'après nature, et je fus forcé de dire que c'était un sujet de pure invention.

Dona Livia est l'aînée de deux sœurs qui ayant perdu père et mère, vivent sous la conduite du chevalier Riccardo, leur oncle paternel. *Dona Rosa*, qui est la cadette, est douce, raisonnable autant que sa sœur est fière, emportée, volontaire, et c'est la bonté de l'une qui sert d'opposition à la méchanceté de l'autre.

Dona Livia est jalouse de sa sœur; elle fait souffrir mort et martyre à un amant qui l'adore; elle traite rudement sa cadette, qui n'a point d'inclination ni de volonté, et donne, par ses extravagances, beaucoup d'embarras et de chagrin au chevalier, qui ne s'occupe que du bonheur de ses nièces.

Donna Livia craint mal à propos une rivale dans sa sœur. Plusieurs partis se présentent pour cette demoiselle, qui est la moins jolie, mais la plus raisonnable. Dona Livia réclame alors ses droits, et ses extravagances sont si nombreuses, qu'elle en fournit assez pour remplir une comédie en cinq actes; et elle finit par épouser, en secret, cet amant qui avait tant souffert, et que son oncle lui-même lui avait proposé.

Cette pièce eut assez de succès, et elle était faite pour en avoir un plus marqué; mais madame Bresciani, qui de son naturel était un peu capricieuse, crut se voir jouée elle-même, et sa mauvaise humeur affaiblit le succès de l'ouvrage.

Je réparai bien vite les torts que j'avais envers cette actrice excellente. Je composai une pièce vénitienne, intitulée *le Baruffe Chioz-*

zote (les Disputes du peuple de la ville de Chiozza). Cette comédie populaire et poissarde fit un effet admirable. Madame Bresciani, malgré son accent toscan, avait si bien saisi les manières et la prononciation vénitiennes, qu'elle faisait autant de plaisir dans les pièces de haut comique que dans celles du plus bas.

Je ne donnerai pas l'extrait de cet ouvrage dont le fond n'est rien, et dont le tableau d'après nature fit tout le succès.

J'avais été à Chiozza, dans ma jeunesse, en qualité de coadjuteur du chancelier criminel, emploi qui revient à celui de substitut du lieutenant-criminel; j'avais eu affaire à cette population nombreuse et tumultueuse de pêcheurs, de matelots, et de femmelettes, qui n'ont d'autre salle de compagnie que la rue : je connoissais leurs mœurs, leur langage singulier, leur gaîté et leur malice; j'étais en état de les peindre; et la capitale, qui n'est qu'à huit lieues de distance de cette ville, connaissait parfaitement mes originaux; la pièce eut un succès des plus brillans, et elle fit la clôture du carnaval.

Le jour des Cendres suivant je me trouvai à un de ces soupers en maigre, par où nos gour-

mands de Venise commencent leurs collations de carême. Je fis part à la société d'un nouveau projet que je venais de concevoir : c'était celui d'une nouvelle édition de mon théâtre. On m'applaudit, on m'encouragea, chacun souscrit pour dix exemplaires ; je fis, d'un coup de filet, cent quatre-vingts souscriptions. Voilà l'origine de mon édition de *Pascali ;* j'en ai assez parlé, je n'en fatiguerai pas mon lecteur davantage : j'aime mieux lui faire part d'une lettre que je reçus quelques jours après, datée de Ferney.

Vous croyez peut-être que c'était de M. de Voltaire ? Vous vous trompez : j'en ai reçu plusieurs de ce grand homme, de cet homme unique ; mais je n'avais pas l'honneur, dans ce temps-là, d'être en correspondance avec lui.

La lettre dont je vous parle était signée *Poinsinet ;* je ne le connaissais pas, mais il s'annonçait comme auteur. Il me parlait de quelques pièces qu'il avait données à l'Opéra-Comique, à Paris ; il était à Ferney, chez son ami, qui l'avait chargé de me dire bien des choses de sa part, et il me priait de lui adresser ma réponse à Paris.

Ce qui l'avait engagé à m'écrire était le pro-

jet qu'il avait formé de traduire en français tout mon théâtre italien ; il me demandait tout franchement, et sans beaucoup de cérémonies, les manuscrits de mes pièces qui n'étaient pas encore imprimées, et les anecdotes qui pouvaient me regarder. Je me crus honoré d'abord qu'un auteur français voulût bien s'occuper de mes ouvrages ; mais je trouvais ses demandes un peu trop prématurées ; et, ne connaissant pas la personne, je lui répondis, d'une manière honnête, mais suffisante pour le détourner de son entreprise.

Je prévins M. Poinsinet que je venais d'entreprendre une nouvelle édition avec des corrections et des changemens, et que d'ailleurs mes pièces étaient remplies des différens patois d'Italie, qui rendaient la traduction de mon théâtre presque impossible pour un étranger.

Je croyais en avoir assez dit : point du tout, voici une seconde lettre du même auteur, datée de Paris : « J'attendrai, monsieur, les chan-
« gemens et les corrections que vous vous pro-
« posez de faire dans votre nouvelle édition. A
« l'égard des différens patois italiens, soyez
« tranquille ; j'ai un domestique qui a parcouru
« l'Italie, il les connaît tous, il est en état de

« m'en expliquer la valeur, et vous en serez
« content. »

Cette proposition me choqua infiniment : je crus que l'auteur français se moquait de moi : je vais sur-le-champ chez M. le comte de Baschi, ambassadeur de France à Venise ; je lui fais part des deux lettres de M. Poinsinet, et je lui demande quel était l'homme qui m'écrivait.

Je ne me souviens pas de ce que son excellence me dit à l'égard de M. Poinsinet, mais il me remit dans le même instant une lettre qu'il venait de recevoir avec les dépêches de sa cour. C'était une nouvelle très agréable pour moi.

La lettre venait de M. Zanuzzi, premier amoureux de la comédie italienne à Paris. Cet homme estimable par ses mœurs et par son talent, avait apporté en France le manuscrit de ma comédie intitulée *l'Enfant d'Arlequin perdu et retrouvé*. Il avait présenté cette pièce à ses camarades qui l'avaient trouvée bonne : on l'avait jouée; elle avait fait le plus grand plaisir; elle avait confirmé, disait-il, cette réputation dont mes ouvrages jouissaient en France depuis long-temps, et ma personne y était désirée.

M. Zanuzzi, en conséquence de ce préliminaire, était chargé par les premiers gentilshommes de la chambre du roi, et ordonnateurs des spectacles de sa majesté, de me proposer un engagement de deux ans, avec des appointemens honorables.

Il y avait long-temps que je désirais de voir Paris, et j'étais tenté d'abord de répondre affirmativement; mais j'avais des ménagemens à garder. J'étais pensionnaire du duc de Parme, et j'avais un engagement à Venise; il fallait demander la permission au prince, et obtenir l'agrément du noble vénitien, propriétaire du théâtre Saint-Luc. L'un et l'autre ne me paraissaient pas difficiles; mais j'aimais ma patrie, j'y étais chéri, fêté, applaudi; les critiques contre moi avaient cessé, je jouissais d'une tranquillité charmante.

Ce n'était que pour deux années qu'on m'appelait en France; mais je voyais de loin qu'une fois expatrié, j'aurais de la peine à revenir; mon état était précaire, il fallait le soutenir par des travaux pénibles et assidus, et je craignais les tristes jours de la vieillesse, où les forces diminuent, et les besoins augmentent.

Je parlai à mes amis et à mes protecteurs à

Venise; je leur fis voir que je ne regardais pas le voyage de France comme une partie de plaisir, mais que la raison m'y forçait, pour tâcher de m'assurer un état.

J'ajoutai à ces personnes qui paraissaient me désirer à Venise, qu'en ma qualité d'avocat je pouvais prétendre à toutes sortes d'emplois, et même aux charges de la magistrature, et je finis ma harangue avec la déclaration autant sincère que décisive, que si on voulait m'assurer un état à Venise, soit à titre d'emploi, soit à titre de pension, je préférais ma patrie à tout le reste de l'univers.

Je fus écouté avec attention et avec intérêt. On trouva mes réflexions justes, et mon procédé honnête; tout le monde se chargea de chercher les moyens de me satisfaire. On tint plusieurs assemblées sur mon compte; en voici le résultat.

Dans un état républicain, les grâces ne sont accordées que par la pluralité des voix. Il faut que les postulans demandent pendant long-temps avant que d'être ballottés, et à l'égard des pensions, s'il y a concurrence de demandeurs, les arts utiles l'emportent toujours sur les talens agréables. C'en était assez

pour me déterminer à ne plus y penser.

J'écrivis à Parme; j'eus la permission de partir. Je surmontai avec un peu de peine l'opposition du propriétaire du théâtre Saint-Luc; et lorsque je me vis en liberté, je donnai ma parole à l'ambassadeur de France, et j'écrivis en conséquence à M. Zanuzzi à Paris; mais il était juste que je donnasse le temps à mes comédiens, et à leur maître, de se pourvoir d'un compositeur, et je fixai mon départ de Venise au mois d'avril de l'année 1761.

Je fis trois pièces dans cet intervalle, dont la première était intitulée *Todaro Brontolon* (Théodore-le-Grognard), comédie vénitienne.

Théodore est un riche négociant, qui tient dans la dépendance la plus dure et la plus humiliante, Pellegrin son fils, et Marcolina sa bru, qui ne sont pas des enfans; car Zanetta leur fille est à marier.

Ce chef de famille, absolu et despotique, a chez lui un commis appelé Désiré, qui est son homme de confiance et son favori, et celui-ci, homme adroit et méchant, s'étant emparé de l'esprit du vieillard, domine dans la maison autant que le maître; il pousse si loin l'impu-

dence, qu'ayant un fils appelé *Nicoletto*, il engage Théodore à lui accorder Zanetta sa petite-fille, à l'insu de ses père et mère. Marcolina ne peut plus garder le silence, elle empêche le sacrifice de sa fille, elle fait tant qu'elle découvre au maître de la maison les friponneries de son bien aimé; elle parvient à le faire chasser; elle établit sa fille honorablement. Le grondeur avoue que sa bru a de l'esprit, et l'embrasse en grondant.

Cette pièce fit tant de plaisir, qu'elle alla jusqu'à la clôture de l'automne de l'année 1760, et je gardai pour l'ouverture du carnaval de l'année 1761, *l'Écossaise*, comédie qui n'était pas de mon invention, mais qui ne me fit pas moins d'honneur.

Ceux qui s'amusent à la lecture des nouvelles du jour, doivent se souvenir que l'année 1750 il parut en Italie, comme partout ailleurs, une comédie française qui avait pour titre *le Café* ou *l'Écossaise*.

On lisait, dans la préface de cette pièce, que c'était l'ouvrage de M. Hume, pasteur de l'Église d'Édimbourg, capitale de l'Écosse; mais tout le monde savait que M. de Voltaire en était l'auteur.

Je fus un des premiers qui l'eut à Venise : l'illustre patricien vénitien, Andrea Memo, homme savant, homme de goût, et très versé dans la littérature, trouva cette pièce charmante, et me l'envoya, croyant que je pourrais en faire quelque chose pour mon théâtre.

Je la lus avec attention; elle me plut infiniment; je la trouvai même de ce genre de compositions théâtrales que j'avais adopté, et l'amour-propre m'attacha encore davantage en voyant que l'auteur français m'avait fait l'honneur de me nommer dans son discours préliminaire.

J'eus grande envie de traduire *l'Écossaise* pour la faire connaître et la faire goûter à ma nation; mais en relisant la pièce avec des réflexions relatives à l'objet que je m'étais proposé, je m'aperçus qu'elle ne réussirait pas telle qu'elle était sur les théâtres d'Italie.

« Il est vrai, comme dit l'auteur lui-même,
« que cet ouvrage est fait pour plaire dans
« toutes les langues ; car l'on y peint la nature,
« qui est la même partout; » mais cette nature est différemment modifiée dans les différens climats, et il faut la présenter partout

avec les mœurs et les habitudes du pays où l'on s'avise de l'imiter.

Mes pièces, par exemple, qui ont été bien reçues en Italie, ne le seraient pas de même en France, et il faudrait y faire des changemens considérables pour en faire passer quelques unes.

Mais j'avais promis que *l'Écossaise* paraîtrait sur le théâtre Saint-Luc, et regardant l'exacte traduction comme dangereuse, je ne pensai plus qu'à l'imiter; je fis une pièce italienne d'après le fond, les caractères et l'intérêt de l'original français.

Le succès de cette comédie ne pouvait être ni plus général, ni plus éclatant; nous eûmes, l'auteur français et moi, chacun notre part au mérite et aux applaudissemens : on dira peut-être qu'il est téméraire à moi de vouloir partager l'honneur de *l'Écossaise*, pour l'avoir habillée à l'italienne; ce reproche, qui pourrait être fondé sur des considérations respectives, m'oblige à faire part à mes lecteurs d'une anecdote singulière arrivée, dans la même année, au sujet de ce même ouvrage.

Tous les trois théâtres de comédie de Venise le firent paraître l'un après l'autre; celui

de Médebac fut le premier; mais *l'Écossaise* était cachée sous le titre de *la Belle Pèlerine;* Lindane avait l'air d'une aventurière : Freeport, ce marin anglais, grossier par habitude, et généreux par caractère, était remplacé par un petit-maître vénitien : le fond de la pièce était le même; mais les caractères étaient changés, et il n'y avait plus ni noblesse ni intérêt dans le sujet; la pièce eut le succès qu'elle méritait : elle fut arrêtée à la troisième représentation.

Le théâtre Saint-Samuel avait aussi son *Écossaise* à produire; on y annonce *la véritable, la légitime Écossaise,* traduite mot pour mot, trait pour trait, de l'original français : elle tomba rudement à la première représentation.

J'avais cédé la place à tout le monde, et la mienne parut la dernière : quel événement heureux pour moi! Elle fut si attentivement écoutée, elle fut si complétement applaudie, que si j'avais été susceptible de jalousie, j'aurais été jaloux pour mes pièces.

La chute des deux précédentes donna plus de relief au succès de la mienne; elle se soutint toujours, et partout de même; et elle fut

mise à côté de tout ce que j'avais fait de plus agréable dans mes ouvrages.

On savait que le fond n'était pas de moi; mais l'art et les soins que j'y avais employés pour la rapprocher de nos mœurs et de nos usages me valurent le mérite de l'invention.

Je ne rendrai pas compte ici de tous les changemens que je crus devoir faire dans *l'Écossaise;* ce détail ne pourrait intéresser que les connaisseurs des deux langues, et ceux-ci peuvent se satisfaire plus amplement par la lecture et par la confrontation de la même pièce dans les deux idiomes.

Mais voici le changement le plus essentiel et le plus propre à frapper les étrangers qui ne connaissent pas l'italien.

Le lord Murrai qui forme le nœud, et produit l'intérêt par rapport à l'héroïne du drame, ne paraît dans l'ouvrage français qu'au troisième acte de la pièce; et le spectateur ne fait jusque-là que s'amuser de la méchanceté de Frélon et du caractère singulier de Freeport, et s'intéresse médiocrement aux désastres et à la vertu de Lindane : c'est à la moitié de l'ouvrage que la passion de deux amans vertueux

commence à se montrer dans toute sa vigueur, et c'est trop tard pour les Italiens.

Le lord paraît au premier acte dans mon *Écossaise* italienne : il découvre, dans une scène fort comique et fort agréable avec la femme de chambre de Lindane, la condition et l'état de cette étrangère, et la scène qui succède immédiatement après entre l'Anglais et l'Écossaise met au fait le spectateur de leur passion et de leurs caractères; la pièce commence dès lors à intéresser pour la vertu de l'une et l'inclination de l'autre; cette base établie, tout le reste va à merveille.

Je trouvai dans la scène cinquième du deuxième acte de l'original français, une difficulté qui m'arrêta pendant quelques instans : Freeport s'adresse à Fabrice pour voir Lindane; Fabrice l'annonce; on voit tout d'un coup Freeport dans la chambre de l'Écossaise, et le changement de décoration n'est pas annoncé; dans la pièce imprimée, on lit deux fois de suite : *Scène V*, et on ne sait pas pourquoi.

Je n'avais ni le temps ni le moyen de confronter les différentes éditions; je connaissais la délicatesse des Français sur *l'unité de lieu* : je pris la liberté de faire sortir Lindane de sa

chambre pour venir écouter dans la salle un homme qu'elle ne connaissait pas; mais je le fis d'une manière raisonnable qui ne pouvait porter aucune atteinte à la réserve et à la modestie de Lindane.

Elle sait que son père est aux Indes; on lui annonce un marin qui a des secrets à lui communiquer; elle se flatte que c'est peut-être un ami de son père; l'envie d'en avoir des nouvelles l'a déterminée à sortir, et la scène se passe tout naturellement dans un endroit qui est ouvert à tout le monde.

Ce changement fut remarqué particulièrement; les Vénitiens crurent que les comédiens du théâtre Saint-Samuel s'étaient trompés dans leur traduction : ceux qui avaient lu la pièce imprimée virent que le traducteur n'avait pas eu tort : on ne pouvait pas concevoir comment cette double scène pouvait s'exécuter à Paris. En attendant que des notices plus sûres vinssent nous éclairer, j'étais bien aise d'avoir contenté mes compatriotes, qui étaient devenus aussi exacts et aussi difficiles que les étrangers.

Je fis dans cette pièce un autre changement bien essentiel et bien nécessaire : Frélon était

un personnage qui pouvait faire quelque sensation à Londres et à Paris, et qui n'en aurait fait aucune en Italie, où les journalistes sont rares, et où la police les empêche d'être méchans.

Je remplaçai ce caractère inconnu par un de ces hommes qui n'ont rien à faire, qui fréquentent les cafés pour apprendre les nouvelles du jour, qui les débitent à tort et à travers, et ne pouvant satisfaire leur curiosité ni celle des autres, se vengent par des mensonges, et n'épargnent pas le ridicule et la médisance.

M. de la Cloche était méchant par goût, et Frélon paraissait l'être par vénalité.

Je demande pardon à l'auteur français d'avoir osé toucher à sa pièce; mais l'expérience a prouvé que sans moi elle n'aurait pas été goûté en Italie, et cet illustre poète, qui fait tant d'honneur à sa patrie, doit faire cas des applaudissemens de la mienne.

Voici la dernière pièce que je donnai à Venise avant mon départ: *Una delle ultime Sere di carnovale* (la Soirée des jours gras), comédie vénitienne et allégorique, dans laquelle je faisais mes adieux à ma patrie.

Zamaria, fabricant d'étoffes, donne une fête à ses confrères, et y invite Anzoletto qui leur fournissait les dessins. L'assemblée des fabricans représentait la troupe des comédiens, et le dessinateur, c'était moi.

Une brodeuse française, appelée madame Gâteau, se trouve pour des affaires à Venise. Elle connaît Anzoletto; elle aime autant sa personne que ses dessins; elle l'engage, et va l'emmener à Paris : voilà une énigme qui n'était pas difficile à deviner.

Les fabricans apprennent avec douleur l'engagement d'Anzoletto; ils font leur possible pour le retenir : celui-ci les assure que son absence ne passera pas le terme de deux années. Il reçoit les plaintes avec reconnaissance; il répond aux reproches avec fermeté. Anzoletto fait ses complimens et ses remercîmens aux convives, et c'est Goldoni qui les fait au public.

La pièce eut beaucoup de succès ; elle fit la clôture de l'année comique 1761, et la soirée du mardi-gras fut la plus brillante pour moi, car la salle retentissait d'applaudissemens, parmi lesquels on entendait distinctement crier : « Bon voyage : revenez : n'y manquez

pas. » J'avoue que j'en étais touché jusqu'aux larmes.

C'est ici que se termine la collection de mes pièces composées pour le public à Venise, et c'est ici que la deuxième partie de ces Mémoires devrait se terminer aussi; mais je ne puis l'achever sans rendre compte de pièces qui se trouvent imprimées dans mon Théâtre.

Ce sont des comédies que je composai pour M. le marquis Albergati Capacelli, sénateur de Bologne. Ces pièces, beaucoup plus courtes que les autres, et avec moins de personnages, forment un petit théâtre de société; elles sont travaillées avec soin, elles ont très bien réussi, quelques unes ont été même jouées sur des théâtres publics avec succès, et je vais en donner une idée le plus succinctement qu'il me sera possible.

Il Cavaliere di spirito (l'Homme d'esprit), comédie en cinq actes et en vers; c'est un homme aimable et instruit qui fait les délices de la société. C'était le portrait du jeune sénateur qui jouait lui-même à ravir le rôle principal de la pièce.

La Dona bizzara (la Femme bel esprit), comédie en cinq actes et en vers; c'est une

jeune veuve, jolie, intéressante, qui a du mérite, mais qui est gâtée par la société, et, à force de vouloir plaire, se donne des ridicules.

L'Apatista (l'Apathiste), comédie en cinq actes et en vers. Le protagoniste est un homme de sang-froid, toujours calme, toujours égal, qui jouit du bonheur sans transport, qui souffre les désastres sans plaintes, qui, attaqué, se défend sans colère, et finit par se marier sans passion.

L'Hosteria della posta (l'Hôtellerie de la poste), comédie en un acte et en prose. Le sujet de cette petite pièce est historique; l'intrigue en est fort comique, et le dénoûment très heureux. On n'aurait pas beaucoup de peine, je crois, à la traduire en français.

L'Avaro (l'Avare), comédie en un acte et en prose. C'est la dernière de cinq pièces de mon théâtre de société; c'est une petite pièce; c'est une nouvelle espèce d'avare qui ne vaut pas les autres. Cependant j'y ai mis assez de jeu et assez d'intérêt pour le faire passer, et il eut tout le succès qu'il pouvait avoir.

J'ai rendu compte des pièces que j'ai composées en Italie, et qui ont été jouées avant mon départ. Il m'en reste encore une qui n'a

pas été représentée, mais qui se trouve imprimée dans le dix-septième volume de l'édition de Pasquali, et dans le onzième de celle de Turin.

C'est une comédie en cinq actes et en vers, intitulée *la Pupille*, ouvrage de fantaisie, travaillé à la manière des Anciens, et destiné uniquement à l'impression, afin qu'il y eût dans mon théâtre des pièces de tout genre, et une idée du comique de tous les temps.

Le sujet de *la Pupille* est simple. Point de caractères, point de complication dans l'intrigue, une marche naturelle sans artifice; mais je tâchai d'animer la sécheresse de l'ancienne comédie, par des scènes équivoques, qui augmentent l'intérêt et donnent de la suspension.

La catastrophe n'est pas neuve ; c'est un tuteur qui est amoureux de sa pupille. Il découvre en elle sa fille unique, et devient le beau-père de celui qui avait été son rival.

Le style dont je me suis servi n'est pas celui de mes autres pièces ; je me suis rapproché un peu plus des écrivains du bon siècle ; et à l'égard de la versification, j'ai imité celle de l'Arioste dans ses comédies.

Après ma dernière comédie, et après les adieux que j'avais faits au public, je ne pensai plus qu'aux préparatifs de mon départ.

Je commençai par des arrangemens de famille. Ma mère était morte; ma tante alla vivre avec ses parens. J'abandonnai à mon frère la totalité de nos revenus; je mis sa fille au couvent à Venise, et je destinai mon neveu à me suivre en France.

Le deuxième volume de mes œuvres venait de sortir de dessous la presse; j'avais commencé cette édition à Venise, j'avais beaucoup de souscripteurs, je ne pouvais pas la retirer.

Je fournis assez de matériaux pour la continuer. M. le comte Gaspar Gozzi s'était chargé de la correction typographique; l'illustre sénateur Nicolas Balbi m'assura de sa protection. M. Pasquali était un libraire-imprimeur honnête et accrédité; je n'avais rien à craindre pour l'exécution.

Je partis de Venise avec ma femme et mon neveu, au commencement du mois d'avril de l'année 1761. Arrivé à Bologne, je tombai malade; on me fit faire par force un opéra-comique; l'ouvrage sentait la fièvre comme

moi; heureusement il n'y eut que l'opéra d'enterré.

Revenu en bonne santé, je repris ma route; je passai par Modène où je ne fis que renouveler ma procuration à mon notaire, à cause de la cession que j'avais faite en faveur de mon frère, et le lendemain je partis pour Parme. Ce fut dans cette occasion que je vis, au bout de trois ans de brouillerie, l'abbé Frugoni revenir à moi. Ce nouveau Pétrarque avait sa Laure à Venise; il chantait de loin les grâces et les talens de la charmante Aurisbe Tarsense, pastourelle d'Arcadie, et je la voyais tous les jours. Frugoni était jaloux de moi, et n'était pas fâché de me voir partir.

J'avais des volumes à présenter à son altesse sérénissime la princesse Henriette de Modène, duchesse douairière de Parme, et je devais partir pour Plaisance. Ma femme désirait revoir ses parens avant que de quitter l'Italie; je préférai, pour la contenter, la voie de Gênes à celle de Turin.

Nous passâmes huit jours fort gaîment dans la patrie de mon épouse; notre séparation était d'autant plus douloureuse, que nos parens désespéraient de nous revoir. Enfin, au

milieu des adieux, des embrassemens, des pleurs et des cris, nous nous embarquâmes dans la felouque du courrier de France, et nous fîmes voiles pour Antibes, en côtoyant le rivage que les Italiens appellent *la Riviera di Genova*. Un ouragan nous éloigna de la rade, et nous manquâmes périr en doublant le cap de Noli.

Une scène comique diminua ma frayeur : il y avait dans la felouque un carme provençal qui écorchait l'italien comme j'écorchais le français. Ce moine avait peur quand il voyait venir de loin une de ces montagnes d'eau qui menaçait de nous submerger : il criait à gorge déployée, la voilà, la voilà! On dit en italien *la vela* pour dire *la voile*. Je crus que le carme voulait que les matelots forçassent de voiles ; je voulais lui faire connaître son tort, il soutenait que ce que je disais n'avait pas le sens commun ; pendant la dispute le cap fut doublé, nous gagnâmes la rade. J'eus le temps alors de reconnaître mon tort, et la bonne foi d'avouer mon ignorance.

Le gros temps nous empêcha de continuer notre route. Le courrier, qui ne pouvait pas s'arrêter, prit le chemin de terre à cheval, et

s'exposa à traverser des montagnes encore plus dangereuses que la mer.

Ce ne fut qu'au bout de quarante-huit heures que nous pûmes nous rembarquer; mais la mer étant toujours orageuse, je descendis à Nice, où les chemins étaient praticables; je quittai la felouque, et je fis chercher une voiture.

On en trouva par hasard une qui était arrivée le jour précédent. C'était une berline qui avait amené à Nice la fameuse mademoiselle Deschamps, échappée de la prison de Lyon. On me conta une partie de ses aventures; je couchai dans la chambre qu'on lui avait destinée, et qu'elle avait refusée à cause d'une punaise qu'elle y avait vue en entrant. Je partis de Nice le lendemain; je traversai le Var qui sépare la France de l'Italie; je renouvelai mes adieux à mon pays, et j'invoquai l'ombre de Molière pour qu'elle me conduisît dans le sien.

FIN DE LA DEUXIÈME PARTIE.

TROISIÈME PARTIE.

DEPUIS SON ARRIVÉE EN FRANCE JUSQU'A LA CONCLUSION.

A l'entrée du royaume de France, je commençai à m'apercevoir de la politesse française; j'avais souffert quelques désagrémens aux douanes d'Italie; je fus visité en deux minutes à la barrière de Saint-Laurent, près du Var, et mes coffres ne furent point dérangés.

Arrivé à Antibes, que d'honnêtetés, que de politesses n'ai-je pas reçues du commandant de cette place frontière? J'allais lui faire voir mon passe-port. « Je vous en dispense, monsieur, me dit-il; partez bien vite, on vous attend avec impatience à Paris. » Je continuai ma route, et je m'arrêtai pour ma première couchée à Vidauban.

On nous sert à souper; il n'y a pas de soupe sur la table; ma femme en avait besoin, mon

neveu en désirait une; ils en demandent : c'est inutile; on n'en sert pas en France le soir : mon neveu soutient que c'est la soupe qui donne le nom au souper, et qu'il ne doit pas y avoir de souper sans soupe; l'aubergiste n'y entend rien, tire sa révérence et s'en va.

Mon jeune homme, dans le fond, n'avait pas tort, et je m'amusai à lui faire une petite dissertation sur l'étymologie du souper, et sur la suppression de la soupe.

Les anciens, lui dis-je, ne faisaient qu'un repas par jour; c'était la cène qu'on servait le soir; et comme ce repas commençait toujours par la soupe, les Français changèrent le mot de cène en celui de souper : le luxe et la gourmandise multiplièrent les repas; la soupe fut transportée de la cène au dîner, et la cène n'est plus chez les Français qu'un souper sans soupe.

Mon neveu, qui avait entrepris un petit journal de notre voyage, ne manqua pas de placer dans ses tablettes mon érudition, qui, toute bizarre qu'elle paraît, n'est pas destituée peut-être de quelque fondement.

Nous partîmes le jour suivant de très bonne heure, et nous arrivâmes le soir à Marseille.

Sa position est agréable; son commerce est très riche, ses habitans très aimables, et son port est un chef-d'œuvre de la nature et de l'art.

En continuant notre route, nous passâmes par Aix; nous ne fîmes que traverser en voiture cette superbe promenade, appelée *le Cours*, et nous arrivâmes de bonne heure à Avignon.

Je reconnus à l'entrée de cette ville les clefs de saint Pierre, surmontées de la tiare pontificale.

J'étais curieux de voir ce palais qui a été pendant soixante-deux ans le siége du chef de la religion catholique; j'allai rendre visite au vice-légat; ce prélat m'invita à dîner pour le lendemain, et je vis cet ancien édifice si bien conservé, que si le pape avait envie d'y venir, il trouverait encore de quoi s'y loger commodément.

Il y avait quatre mois que j'étais parti de Venise; j'avais été malade à Bologne, mais je m'étais beaucoup amusé depuis. Arrivé à Lyon, je trouvai une lettre de M. Zanuzzi avec des reproches, à la vérité un peu vifs, mais pas aussi forts que je les avais mérités.

La lettre que je venais de lire en arrivant à Lyon aurait dû me faire partir sur-le-champ ; mais pouvais-je quitter une des plus belles villes de France sans y donner un coup d'œil ? Pouvais-je ne pas voir de près ces manufactures qui fournissent l'Europe de leurs étoffes et de leurs dessins ? Je pris mon logement au Parc-Royal, et j'y restai dix jours : fallait-il dix jours de temps, me dira-t-on, pour examiner les curiosités de Lyon ? Non ; mais ce n'était pas trop pour accepter tous les dîners et tous les soupers que ces riches fabricans m'offraient à l'envi.

D'ailleurs je ne faisais de tort à personne ; mes honoraires à Paris ne devaient commencer que du jour de mon arrivée, et en supposant que les comédiens italiens eussent besoin de moi, j'étais sûr que l'activité de mon travail les aurait dédommagés en arrivant.

Mais ce besoin avait cessé : on avait uni pendant mon voyage l'Opéra-comique à la Comédie italienne ; le nouveau genre l'emportait sur l'ancien, et les Italiens, qui faisaient la base de ce théâtre, n'étaient plus que les accessoires du spectacle.

Je fus instruit à Lyon de cette nouveauté,

mais pas assez pour concevoir tout le désagrément que j'en devais ressentir. Je pris, avec ma gaîté et mon courage ordinaires, le chemin de la capitale. A Villejuif, je trouvai M. Zanuzzi, et madame Savi, première actrice de la Comédie italienne. Mon arrivée fut fêtée le même jour par un souper fort galant et fort gai; une partie des comédiens italiens y était invitée; nous étions fatigués, mais nous soutînmes avec plaisir les agrémens d'une société brillante qui réunissait les saillies françaises au bruit des conversations italiennes.

Fatigué du voyage, et restauré par ce nectar délicieux qui peut faire nommer la Bourgogne la terre de promission, je passai une nuit douce et tranquille. Mon réveil fut pour moi aussi agréable que l'avaient été les rêves de mon sommeil : j'étais à Paris, j'étais content, mais je n'avais rien vu, et je mourais d'envie de voir.

J'en parle à mon ami et mon hôte. Il faut commencer, dit-il, par faire des visites; attendons la voiture. — Point du tout, lui dis-je; je ne verrai rien dans un fiacre. Sortons à pied. — Mais c'est loin. — N'importe! — Il fait chaud. — Patience.

Effectivement, la chaleur cette année-là était aussi forte qu'en Italie : c'était égal pour moi ; je n'avais alors que cinquante-trois ans ; j'étais fort, sain, vigoureux, et la curiosité et l'impatience me prêtaient des ailes.

Je vis en traversant les boulevards un échantillon de cette vaste promenade qui environne la ville, et offre aux passans la fraîcheur de l'ombre en été, et la chaleur du soleil en hiver.

J'entre au Palais-Royal. Que de monde ! quel assemblage de gens de toute espèce ! quel rendez-vous charmant ! quelle promenade délicieuse ?

Mais quel coup d'œil surprenant frappa mes sens et mon esprit à l'approche des Tuileries ! Je vois ce jardin immense, ce jardin unique dans l'univers ; je le vois dans toute sa longueur, et mes yeux ne peuvent pas en mesurer l'étendue ; je parcours à la hâte ses allées, ses bosquets, ses terrasses, ses bassins, ses parterres ; j'ai vu des jardins très riches, des bâtimens superbes, des monumens précieux ; rien ne peut égaler la magnificence des Tuileries.

En sortant de cet endroit enchanteur, voilà

un autre spectacle frappant. Une rivière majestueuse, des ponts très commodes et multipliés, des quais très vastes; une affluence de voitures, une foule de monde perpétuelle; j'étais étourdi par le bruit, fatigué par la course, épuisé par la chaleur excessive; j'étais en nage, et je ne m'en apercevais pas. Il était tard, il ne nous restait pas assez de temps pour faire les visites que nous avions projetées; nous allâmes chez mademoiselle Camille Véronèse, où nous étions attendus pour dîner.

Il n'est pas possible d'être plus gaie et plus aimable que mademoiselle Camille ne l'était. Elle jouait les soubrettes dans les comédies italiennes; elle faisait les délices de Paris sur la scène, et celles de la société partout où l'on avait le bonheur de la rencontrer. Nous ne la quittâmes que pour aller à la comédie. La salle des Italiens était alors rue Mauconseil, à l'ancien hôtel de Bourgogne, où Molière avait déployé les lumières de son esprit et de son art. C'était un jour d'opéra-comique, et on donnait *le Peintre amoureux de son modèle*, et *Sancho Pança*.

Ce fut pour la première fois que je vis ce mélange singulier de prose et d'ariettes; je

trouvai d'abord que si le drame musical était par lui-même un ouvrage imparfait, cette nouveauté le rendait encore plus monstrueux.

Cependant je fis des réflexions depuis : je n'était pas content du récitatif italien, encore moins de celui des Français; et puisqu'on doit dans l'opéra-comique se passer de règles et de vraisemblance, il vaut mieux entendre un dialogue bien récité, que souffrir la monotonie d'un récitatif ennuyeux.

Je fus très content des acteurs de ce spectacle. Le jeu de madame la Ruette égalait la beauté de sa voix. M. Clairval, acteur excellent, très agréable dans le comique, très intéressant dans le pathétique, plein d'esprit, d'intelligence et de goût, ne faisait alors qu'annoncer ses talens; il les porta par la suite au dernier degré de perfection, et jouit toujours du même crédit et des applaudissemens du public.

M. Caillot était aussi un de ces personnages rares, auxquels rien ne manque pour se faire applaudir. M. la Ruette, supérieur dans les rôles de charge, toujours vrai, toujours exact, se faisait estimer par son jeu, malgré la contrariété de son organe. Madame Bérard et

mademoiselle Desglands, l'une par sa vivacité, l'autre par sa belle voix, brillaient également dans les rôles de duègnes.

Tous ces sujets admirables, estimables, ne pouvaient pas manquer de me plaire; mais je n'étais pas dans le cas de profiter de leurs talens, puisque l'inspection à laquelle j'étais destiné ne les regardait pas.

Pour être mieux à portée de connaître mes acteurs italiens, je louai un appartement près de la Comédie, et je rencontrai dans cette maison une charmante voisine, dont la société m'a été très utile et très agréable.

C'était madame Riccoboni, qui, ayant renoncé au théâtre, faisait les délices de Paris, par des romans, dont la pureté du style, la délicatesse des images, la vérité des passions, et l'art d'intéresser et d'amuser en même temps, la mettaient au pair avec tout ce qu'il y a d'estimable dans la littérature française.

C'est à madame Riccoboni que je m'adressai pour avoir quelques notices préliminaires sur mes acteurs italiens. Elle les connaissait à fond, et elle m'en fit un détail que je trouvai par la suite très juste, et digne de son honnêteté et de sa sincérité.

Monsieur Charles Bertinazzi, dit Carlin, qui est le diminutif de Charles en italien, était un homme estimable par ses mœurs, célèbre dans l'emploi d'Arlequin, et jouissait d'une réputation qui le mettait au pair de Dominique et de Thomassin en France, et de Sacchi en Italie ; la nature l'avait doué de grâces inimitables ; sa figure, ses gestes, ses mouvemens prévenaient en sa faveur ; son jeu et son talent le faisaient admirer sur la scène autant qu'il était aimé dans la société.

Carlin était le favori du public ; il avait su si bien gagner la bienveillance du parterre, qu'il lui parlait avec une aisance et avec une familiarité qu'aucun autre acteur n'aurait pu se permettre. Devait-on haranguer le public, y avait-il des excuses à faire, c'était lui qui en était chargé, et ses annonces ordinaires étaient des entretiens agréables entre l'acteur et les spectateurs.

Mademoiselle Camille était une excellente soubrette, bien assortie à l'arlequin dont je viens de parler ; pleine d'esprit et de sentiment, elle soutenait le comique avec une vivacité charmante, et jouait les situations touchantes avec âme et avec intelligence ; elle

était sur la scène ce qu'elle était dans son particulier, toujours gaie, toujours égale, toujours intéressante, ayant l'esprit orné, et les qualités du cœur excellentes.

M. Collalto était un des meilleurs acteurs d'Italie ; c'était le Pantalon pour lequel j'avais beaucoup travaillé chez moi, et dont j'ai beaucoup parlé dans la deuxième partie de mes Mémoires.

Cet homme, qui était comédien dans l'âme, avait l'art de faire parler son masque ; mais c'était à visage découvert qu'il brillait encore davantage : il avait joué en Italie une de mes pièces, intitulée *les deux Jumeaux vénitiens*, dont l'un était balourd et l'autre spirituel ; il y donna à ce sujet une tournure nouvelle, et il ajouta un troisième jumeau brusque, emporté ; il rendit les trois différens caractères en perfection ; il fut extrêmement goûté et applaudi, et je me fis un vrai plaisir de lui abandonner tout le mérite de l'imagination.

M. Ciavarelli jouait sous le nom de Scapin les rôles de nos briguelles italiens ; c'était un excellent pantomime et d'une exécution très exacte. M. Rubini remplissait *par interim* l'emploi du Docteur de la Comédie italienne.

J'ai parlé de ces cinq personnages avant d'entrer dans les détails des amoureux et des amoureuses, parce que c'était là la base de la comédie italienne à Paris.

M. Zanuzzi était le premier amoureux; je le connaissais depuis long-temps; il était considéré en Italie; on l'appelait par sobriquet *Vitalbino*, diminutif de *Vitalba*, comédien italien très célèbre, et dont j'ai fait une mention honorable dans la première partie de mes Mémoires.

C'était M. Balletti qui le secondait. Cet acteur, fils d'un père italien et d'une mère française, possédait également les deux langues, et en connaissait le génie : des accidens fâcheux avaient affaibli son esprit et altéré sa santé; mais on reconnaissait toujours dans son jeu l'école de *Silvia* qui l'avait mis au monde, et de Lelio et de Flaminia qui avaient contribué à son éducation.

Madame Savi, première actrice, et madame Piccinelli, qui était la seconde, n'avaient pas de dispositions heureuses pour la comédie; mais elles étaient jeunes, et l'une par sa bonne volonté, et l'autre par l'agrément de son chant, pouvaient parvenir, avec le temps, à se rendre

utiles : la première mourut quelque temps après, et la dernière quitta le théâtre comique pour reparaître sur celui de l'Opéra en Italie.

Je voyais les jours d'opéra-comique une affluence de monde étonnante, et les jours des Italiens la salle vide ; cela ne m'effrayait pas. Mes chers compatriotes ne donnaient que des pièces usées, des pièces à canevas du mauvais genre, de ce genre que j'avais réformé en Italie. Je donnerai, me disais-je à moi-même, je donnerai des caractères, du sentiment, de la marche, de la conduite, du style.

Je faisais part de mes idées à mes comédiens. Les uns m'encourageaient à suivre mon plan, les autres ne me demandaient que des farces : les premiers étaient les amoureux, qui désiraient des pièces écrites ; les derniers, c'étaient les acteurs comiques, qui, habitués à ne rien apprendre par cœur, avaient l'ambition de briller sans se donner la peine d'étudier ; je me proposai d'attendre avant que de commencer. Je demandai quatre mois de temps pour examiner le goût du public, pour m'instruire dans la manière de plaire à Paris, et je ne fis pendant ce temps-là que voir, que courir, que me promener, que jouir.

Paris est un monde. Tout y est en grand, beaucoup de mal, et beaucoup de bien. Allez aux spectacles, aux promenades, aux endroits de plaisir, tout est plein; allez aux églises, il y a foule partout. Le tourbillon m'avait absolument absorbé ; je voyais le besoin que j'avais de revenir à moi-même, et je n'en trouvais pas, ou pour mieux dire, je n'en cherchais pas les moyens.

Heureusement pour moi la cour allait à Fontainebleau. Les comédiens devaient s'y rendre pour y donner leurs représentations. Je les suivis de près avec ma petite famille, et je retrouvai dans ce séjour délicieux le repos, la tranquillité, que j'avais sacrifiés aux amusemens de la capitale.

Fontainebleau n'est ni grand, ni riche, ni décoré ; mais sa position est agréable. La forêt offre des points de vue rustiques admirables, et le château royal, fort vaste et fort commode, est un monument précieux d'ancienne architecture, très riche et très bien conservé.

C'est dans ce château de plaisance, et dans celui de Compiègne, qu'on termine pour l'ordinaire les grandes affaires de l'état; et ce fut à Fontainebleau que, dans l'année 1762, dont

je parle actuellement, la paix fut signée entre l'Angleterre et la France.

Les Italiens donnèrent dans le courant de ce voyage, *l'Enfant d'Arlequin perdu et retrouvé*. Cette pièce, qui avait eu beaucoup de succès à Paris, n'en eut aucun à Fontainebleau. Elle était à canevas; les comédiens y avaient mêlé des plaisanteries *du Cocu imaginaire;* cela déplut à la cour, et la pièce tomba.

Voilà l'inconvénient des comédies à sujet. L'acteur qui joue de sa tête parle quelquefois à tort et à travers, gâte une scène et fait tomber une pièce. Je n'étais pas attaché à cet ouvrage; au contraire, j'en ai assez dit dans la première partie de ces Mémoires, pour prouver le peu de cas que j'en faisais; mais j'étais fâché de voir tomber à la cour la première pièce que l'on y donnait de moi. Cet événement fâcheux me prouvait encore davantage la nécessité de donner des pièces dialoguées. Je revins avec une volonté ferme et vigoureuse; mais je n'avais pas affaire à mes comédiens d'Italie, je n'étais pas le maître ici comme je l'étais chez moi.

De retour à Paris, je regardai d'un autre œil cette ville immense, sa population, ses

amusemens et ses dangers; j'avais fait en arrivant trop de connaissances à la fois; je me proposai de les conserver, mais d'en profiter sobrement; je destinai mes matinées au travail, et le reste du jour à la société.

J'avais loué un appartement sur le Palais-Royal; mon cabinet donnait sur ce jardin qui n'avait pas la forme et les agrémens qu'il a aujourd'hui, mais qui offrait à la vue des beautés que quelques uns ne cessent de regretter.

J'avais beau être occupé, je ne pouvais me passer de donner de temps en temps un coup d'œil à cette allée délicieuse qui rassemblait à toute heure tant d'objets différens.

Je voyais sous mes fenêtres les déjeuners du *Café de Foi*, où des gens de tout étage venaient se reposer et se rafraîchir.

J'avais devant moi ce fameux *marronier* que l'on appelait *l'arbre de Cracovie*, autour duquel les nouvellistes se rassemblaient, débitant leurs nouvelles, traçant sur le sable avec leurs cannes des tranchées, des camps, des positions militaires, et partageant l'Europe à leur gré.

Ces distractions volontaires m'étaient utiles quelquefois; mon esprit se réposait agréable-

ment, et je revenais au travail avec plus de vigueur et plus de gaîté.

Il s'agissait de mon début; je devais paraître sur la scène française avec une nouveauté qui répondît à l'opinion que ce public avait conçue de moi; les avis de mes comédiens étaient toujours partagés; les uns persistaient en faveur des pièces écrites, les autres pour les canevas : on tint une assemblée sur mon compte; j'y étais présent; je fis sentir l'indécence de présenter un auteur sans dialogue; il fut arrêté que je commencerais par une pièce dialoguée.

J'étais content; mais je voyais de loin que les acteurs qui avaient perdu l'habitude d'apprendre leurs rôles m'auraient, sans malice et sans mauvaise volonté, mal servi; je me vis contraint à borner mes idées, et à me contenir dans la médiocrité du sujet, pour ne pas hasarder un ouvrage qui demanderait plus d'exactitude dans l'exécution, me flattant que je les amènerais peu à peu à cette réforme à laquelle j'avais conduit mes acteurs d'Italie. Je composai donc une comédie en trois actes, intitulée *l'Amour paternel, ou la Suivante reconnaissante.*

Pantalon a deux filles qu'il aime tendrement : il leur a donné l'éducation la mieux soignée; Clarice a fait des progrès en belles-lettres, et Angélique est devenue bonne musicienne; le père s'est épuisé pour ses enfans, et la mort de son frère qui lui fournissait les moyens d'entretenir honorablement sa famille, le met hors d'état de la soutenir.

Camille, qui est à son aise, et qui avait été femme de chambre des deux filles de Pantalon, prête tous les secours possibles à son ancien maître et à ses anciennes maîtresses, et parvient à les rendre heureuses : voilà un petit extrait qui vaut peut-être mieux que la pièce; elle n'eut que quatre représentations.

Je voulais partir sur-le-champ, mais j'avais un engagement pour deux ans; la plupart des comédiens italiens ne me demandaient que des canevas; le public s'y était accoutumé, la cour les souffrait; pourquoi aurais-je refusé de m'y conformer? Je donnai, dans l'espace de ces deux années, vingt-quatre pièces, dont les titres et les succès bons ou mauvais se trouvent dans l'Almanach des spectacles. Huit restèrent au théâtre, et me coûtèrent plus de peine que si je les eusse

écrites en entier; je ne pouvais plaire qu'à force de situations intéressantes, et d'un comique préparé avec art, et à l'abri des fantaisies des acteurs. Je réussis plus que je ne croyais; mais quel que fût le succès de mes pièces, je n'allais guère les voir; j'aimais la bonne comédie, et j'allais au Théâtre Français pour m'amuser et pour m'instruire. J'avais mes entrées à ce spectacle; on m'avait fait l'honneur de me les offrir à mon arrivée à Paris : c'était d'autant plus flatteur pour moi, que personne n'aurait cru que je parviendrais un jour à entrer dans le catalogue de leurs auteurs.

Je trouvai ce spectacle de la nation également bien monté pour le tragique et pour le comique. Les Parisiens me parlaient avec enthousiasme des acteurs célèbres qui n'étaient plus; on disait que la nature avait cassé les moules de ces grands comédiens : on se trompait. La nature fait le moule et le modèle, et l'original tout à la fois, et elle les renouvelle à son gré. C'est l'ordinaire de tous les temps : on regrette toujours le passé; on se plaint du présent : c'est dans la nature.

Pouvait-on désirer deux actrices plus accomplies que mademoiselle Dumesnil et made-

moiselle Clairon? L'une représentait la nature dans la plus grande vérité ; l'autre avait poussé l'art de la déclamation au point de la perfection.

Pouvait-on moins estimer, moins admirer dans la comédie, la noblesse et la finesse du jeu de madame Préville, et la naïveté charmante de mademoiselle d'Oligny?

Cette dernière a rendu un grand service aux femmes de son état : elle leur a prouvé que les simples profits du spectacle peuvent assurer en France une retraite agréable et décente.

M. Lekain était un homme prodigieux ; il avait contre lui sa figure, sa taille, sa voix. L'art l'avait rendu sublime ; et M. Brizard jouissait de tous les avantages de son personnel et du mérite de son talent.

M. Molé jouait alors les amoureux. On a beau faire des comparaisons, on a beau remuer les cendres des anciens acteurs, je ne crois pas qu'il y en eût un dans ce genre plus brillant et plus agréable que lui. Noble dans la passion, vif dans la gaîté, original dans les rôles chargés ; c'était un Protée toujours beau, toujours vrai, toujours surprenant.

A l'égard de M. Préville, je vis d'abord que

tout le monde lui rendait justice : je n'entendis pas faire de comparaison sur son compte ; aussi est-ce un acteur qui n'a imité personne, et que personne ne pourra jamais imiter. Notre siècle a produit trois grands comédiens presqu'en même temps : Garrick, en Angleterre ; Préville, en France ; Sacchi, en Italie. Le premier a été conduit au lieu de sa sépulture par des ducs et pairs. Le second est comblé d'honneurs et de récompenses. Le troisième, tout célèbre qu'il est, ne finira pas sa carrière dans l'opulence.

La première fois que j'allai à la Comédie française, on y donnait *le Misanthrope*, et c'était M. Grandval qui jouait le rôle d'Alceste.

Cet acteur, très habile, très aimé, très estimé du public, avait fini son temps, s'était retiré avec pension ; au bout de quelques années l'envie lui prit de remonter sur le théâtre, et c'était ce jour-là qu'il reparaissait sur la scène.

Il fut extrêmement applaudi à sa première entrée ; on voyait le cas que le public faisait de lui ; mais à un certain âge, *spiritus promptus est, caro autem infirma ;* il ne resta pas long-temps à la comédie, et c'est par cette rai-

son que je n'ai pas parlé de lui dans le chapitre précédent.

Quant à moi je le trouvais excellent, et je le préférais à bien d'autres, à cause de sa belle voix; mon oreille ne s'était pas encore familiarisée avec le langage français; je perdais beaucoup dans les sociétés, et encore plus au théâtre.

Heureusement je connaissais *le Misanthrope;* c'était la pièce que j'estimais le plus parmi les ouvrages de Molière, pièce d'une perfection sans égale, qui, indépendamment de la régularité de sa marche et de ses beautés de détail, avait le mérite de l'invention et de la nouveauté des caractères.

Les auteurs comiques, anciens et modernes, avaient mis jusqu'alors sur la scène les vices et les défauts de l'humanité en général. Molière fut le premier qui osa jouer les mœurs et les ridicules de son siècle et de son pays.

Je vis avec un plaisir infini représenter à Paris cette comédie que j'avais tant lue et tant admirée chez moi; je n'entendais pas tout ce que les comédiens débitaient, et ceux encore moins qui brillaient par une volubilité que je voyais applaudir, et qui était fort gênante

pour moi; mais j'en comprenais assez pour admirer la justesse, la noblesse et la chaleur du jeu de ces acteurs incomparables. Ah! me disais-je alors à moi-même, si je pouvais voir une de mes pièces jouée par de pareils sujets! la meilleure de mes pièces ne vaut pas la dernière de Molière, mais le zèle et l'activité des Français la feraient valoir bien plus qu'elle n'a valu chez moi.

C'est ici l'école de la déclamation : rien n'y est forcé, ni dans le geste, ni dans l'expression : les pas, les bras, les regards, les scènes muettes, sont étudiés; mais l'art cache l'étude sous l'apparence du naturel.

Je sortis du théâtre enchanté; je souhaitais de deux choses l'une, ou de parvenir à donner une de mes pièces aux Français, ou de voir mes compatriotes en état de les imiter : quelle était la plus difficile à voir réaliser? il n'y avait que le temps qui pût décider ce problème.

En attendant, je ne quittais pas les Français; ils avaient donné l'année précédente *le Père de famille*, de M. Diderot, comédie nouvelle qui avait eu du succès. On disait communément à Paris, que c'était une imitation

de la pièce que j'avais composée sous ce titre, et qui était imprimée.

J'allai la voir, et je n'y reconnus aucune ressemblance avec la mienne. C'était à tort que le public accusait de plagiat ce poète philosophe, cet auteur estimable; et c'était une feuille de *l'Année littéraire* qui avait donné lieu à cette supposition. M. Diderot avait donné quelques années auparavant une comédie intitulée *le Fils naturel;* M. Fréron en avait parlé dans son ouvrage périodique; il avait trouvé que la pièce française avait beaucoup de rapport avec *le Vrai Ami*, de M. Goldoni; il avait transcrit les scènes françaises à côté des scènes italiennes. Les unes et les autres paraissaient couler de la même source, et le journaliste avait dit en finissant cet article, que l'auteur du *Fils naturel* promettait un *Père de famille*, que Goldoni en avait donné un, et qu'on verrait si le hasard les ferait rencontrer de même. M. Diderot n'avait pas besoin d'aller chercher au-delà des monts des sujets de comédie, pour se délasser de ses occupations scientifiques. Il donna au bout de trois ans un *Père de famille* qui n'avait aucune analogie avec le mien.

Mon protagoniste était un homme doux, sage, prudent, dont le caractère et la conduite peuvent servir d'instruction et d'exemple. Celui de M. Diderot était, au contraire, un homme dur, un père sévère, qui ne pardonnait rien, qui donnait sa malédiction à son fils..... C'est un de ces êtres malheureux qui existent dans la nature; mais je n'aurais jamais osé l'exposer sur la scène.

Je rendis justice à M. Diderot; je tâchai de désabuser ceux qui croyaient son *Père de famille* puisé dans le mien; mais je ne disais rien sur le *Fils naturel*. L'auteur était fâché contre M. Fréron et contre moi; il voulait faire éclater son courroux; il voulait le faire tomber sur l'un ou sur l'autre, et me donna la préférence. Il fit imprimer un discours sur la poésie dramatique, dans lequel il me traite un peu durement.

Charles Goldoni, dit-il, *a écrit en italien une comédie, ou plutôt une farce en trois actes.....;* et dans un autre endroit : *Charles Goldoni a composé une soixantaine de farces.* On voit bien que M. Diderot, d'après la considération qu'il avait pour moi et pour mes ouvrages, m'appelait Charles Goldoni, comme

on appelle Pierre le Roux dans *Rose et Colas*. C'est le seul écrivain français qui ne m'ait pas honoré de sa bienveillance.

J'étais fâché de voir un homme du plus grand mérite indisposé contre moi. Je fis mon possible pour me rapprocher de lui; mon intention n'était pas de me plaindre, mais je voulais le convaincre que je ne méritais pas son indignation. Je tâchai de m'introduire dans des maisons où il allait habituellement; je n'eus jamais le bonheur de le rencontrer. Enfin, ennuyé d'attendre, je forçai sa porte.

J'entre un jour chez M. Diderot, escorté par M. Duni, qui était du nombre de ses amis; nous sommes annoncés, nous sommes reçus; le musicien italien me présente comme un homme de lettres de son pays, qui désirait faire connaissance avec les athlètes de la littérature française. M. Diderot s'efforce en vain de cacher l'embarras dans lequel mon introducteur l'avait jeté. Il ne peut pas cependant se refuser à la politesse et aux égards de la société.

On parle de choses et d'autres; la conversation tombe sur les ouvrages dramatiques. M. Diderot a la bonne foi de me dire que

quelques unes de mes pièces lui avaient causé beaucoup de chagrin ; j'ai le courage de lui répondre que je m'en étais aperçu. Vous savez, monsieur, me dit-il, ce que c'est qu'un homme blessé dans la partie la plus délicate. Oui, monsieur, lui dis-je, je le sais ; je vous entends, mais je n'ai rien à me reprocher. Allons, allons, dit M. Duni, en nous interrompant : ce sont des tracasseries littéraires, qui ne doivent pas tirer à conséquence ; suivez l'un et l'autre le conseil du Tasse :

Ogni trista memoria omai si taccia;
E pongansi in obblio le andate cose.

« Qu'on ne rappelle pas des souvenirs fâ-
« cheux, et que tout ce qui s'est passé soit en-
« seveli dans l'oubli. »

M. Diderot, qui entendait assez l'italien, semble souscrire de bonne grâce à l'avis du poète italien ; nous finissons notre entretien par des honnêtetés, par des amitiés réciproques, et nous partons, M. Duni et moi, très contens l'un et l'autre.

J'ai été toute ma vie au-devant de ceux qui avaient des raisons bonnes ou mauvaises pour m'éviter, et quand je parvenais à gagner l'es-

time d'un homme mal prévenu sur mon compte, je regardais ce jour-là comme un jour de triomphe pour moi.

En sortant de chez M. Diderot, je pris congé de mon ami Duni, et j'allai me rendre à une assemblée littéraire à laquelle j'étais associé, et où je devais dîner ce jour-là.

Cette société n'était pas nombreuse, nous n'étions que neuf. M. de La Place, qui faisait le *Mercure de France*; M. de La Garde, qui travaillait dans le même ouvrage pour la partie des spectacles; M. Saurin, de l'Académie française; M. Louis, secrétaire perpétuel de l'Académie royale de chirurgie; M. l'abbé de La Porte, auteur de plusieurs ouvrages de littérature; M. Crébillon, fils; M. Favart et M. Jouen. Ce dernier ne brillait pas par l'esprit, mais il se distinguait par la délicatesse de sa table.

Chaque membre de la société recevait à son tour chez lui ses confrères, et leur donnait à dîner, et comme les séances se tenaient les dimanches, on les appelait des *Dominicales*, et nous étions des *Dominicaux*.

Il n'y avait parmi nous d'autres statuts que ceux de la bonne société; mais nous étions

convenus que les femmes n'entreraient pas dans nos assemblées ; on connaissait leurs charmes, et on craignait les douces distractions que cause le beau sexe.

On tenait un jour la Dominicale à l'hôtel de madame la marquise de Pompadour, dont M. de La Garde était secrétaire. Nous allions nous mettre à table ; une voiture entre dans la cour ; on y voit une femme ; on la reconnaît ; c'était une actrice de l'Opéra, la plus estimée par son talent, la plus brillante par son esprit, la plus aimable dans la société.

Deux de nos confrères descendent et lui donnent le bras ; elle monte, elle nous demande à dîner en riant, en plaisantant : pouvait-on lui refuser un couvert ? Chacun lui aurait donné le sien, et je n'aurais pas été le dernier.

Cette demoiselle était faite pour plaire, pour enchanter : dans le courant du repas elle demande une place dans la confrérie ; elle arrange sa péroraison d'une manière si neuve et si singulière, qu'elle est reçue avec acclamation.

Au dessert, on regarde à la pendule ; il était quatre heures et demie. Notre nouvelle associée ne jouait pas ce jour-là, mais elle

voulait aller à l'Opéra, et les confrères étaient presque tous disposés à la suivre. Il n'y avait que moi qui ne marquais pas la même disposition.

Ah, monsieur l'Italien! dit la belle en riant, vous n'aimez donc pas la musique française? Je ne la connais pas trop, lui dis-je, je n'ai pas encore été à l'Opéra; mais on chante partout, et je n'entends que des airs qui me font mal au cœur. Voyons, reprend-elle, voyons si je ne pourrais pas gagner quelque chose sur vous, en faveur de notre musique, elle chante; je me sens ravi, pénétré, enchanté. Quelle charmante voix! pas forte, mais juste, touchante, délicieuse; j'étais en extase. Venez, me dit-elle, embrassez-moi, et venez avec nous à l'Opéra. Je l'embrasse, et je vais à l'Opéra.

Me voilà enfin à ce spectacle que plusieurs personnes auraient voulu que je visse le premier, et que je n'aurais pas vu peut-être de sitôt sans l'occasion qui m'y avait amené.

L'actrice qui venait d'être reçue dans notre société monta dans sa loge avec trois de nos confrères, et je pris place avec deux autres à l'amphithéâtre. Cet endroit qui occupe une partie de la salle de spectacle en France est

en face du théâtre, coupé en demi-cercle, et élevé en gradins bien garnis et très commodes: c'est la position la plus heureuse pour tout voir et pour bien entendre ; j'étais content de ma place, et je plaignais le parterre qui était debout, qui était serré, et qui n'avait pas tort de s'impatienter.

Voilà l'orchestre qui part ; je trouve l'accord et l'ensemble des instrumens d'un mérite supérieur et d'une exécution très exacte; mais l'ouverture me paraît froide, languissante; ce n'était pas de Rameau, j'en étais sûr; j'avais entendu de ses ouvertures et de ses airs de ballets en Italie.

L'action commence : tout bien placé que je suis, je n'entends pas un mot : patience, j'attendais les airs dont la musique m'aurait au moins amusé. Les danseurs paraissent; je crois l'acte fini, pas un air. J'en parle à mon voisin; il se moque de moi, et m'assure qu'il y en avait eu six dans les différentes scènes que j'avais entendues.

Comment! dis-je, je ne suis pas sourd; les instrumens ont toujours accompagné les voix; tantôt un peu plus fort, tantôt un peu plus lentement; mais j'ai tout pris pour du récitatif.

Regardez, regardez, me dit-il; voyez Vestris, voyez le danseur le plus beau, le mieux fait, le plus habile de l'Europe.

Effectivement je vois dans une danse champêtre, ce berger de l'Arne l'emporter sur les bergers de la Seine; mais deux minutes après trois personnages chantent tous les trois à la fois: c'était un trio que je confondis peut-être de même avec le récitatif; et le premier acte finit. On ne tarda pas à commencer le deuxième acte; même musique, même ennui : j'abandonne tout-à-fait le drame et ses accompagnemens : je m'arrête à examiner, à admirer l'ensemble de ce spectacle, et je le trouve surprenant; je vois les premiers danseurs, les premières danseuses d'une perfection étonnante, et leur suite très nombreuse et très élégante; la musique des chœurs me parait plus agréable que celle du drame; j'y reconnais les psaumes de Corelli, de Biffi, de Clari.

Les décorations superbes, les machines bien ordonnées, parfaitement exécutées, des habits très riches, beaucoup de monde sur la scène.

Tout était beau, tout était grand, tout était magnifique, hors la musique; il n'y avait qu'à la fin du drame une espèce de chaconne, chantée

par une actrice qui n'était pas du nombre des personnages du drame, et qui était secondée par la musique des chœurs et par des pas de danse : cet agrément inattendu aurait pu égayer la pièce, mais c'était un hymne plutôt qu'une ariette.

On baisse la toile : tous ceux qui me connaissent me demandent comment j'ai trouvé l'Opéra; la réponse part de mes lèvres comme un éclair : *C'est le paradis des yeux, c'est l'enfer des oreilles.*

Cette répartie insolente, inconsidérée, fait rire les uns, fait grincer les dents à d'autres; deux messieurs de la chapelle du roi la trouvent excellente. L'auteur de la musique n'était pas loin de ma place; il m'avait peut-être entendu; j'étais au désespoir : c'était un brave homme.... *Requiescat in pace.*

Je vis quelques jours après *Castor et Pollux* : ce drame parfaitement écrit, supérieurement décoré, me raccommoda un peu avec l'Opéra français, et je reconnus la différence qu'il y avait entre la musique de M. Rameau et celle qui m'avait déplu.

J'étais fort lié avec ce célèbre compositeur, et j'avais la plus haute considération pour sa

science et pour son talent ; mais il faut être vrai, Rameau s'était distingué, et avait produit une heureuse révolution en France pour la musique instrumentale, mais il n'avait pas fait des changemens essentiels dans la musique vocale.

On croyait que la langue française n'était pas faite pour se prêter au nouveau goût que l'on voulait introduire dans le chant : Jean-Jacques Rousseau le croyait comme les autres, et fut étonné lorsqu'il crut voir le contraire dans la musique du chevalier Gluck.

Mais ce savant musicien allemand n'avait fait qu'effleurer le goût récent de la musique italienne, et il était réservé à M. Piccini et à M. Sacchini de perfectionner cette réforme, que les Français semblent tous les jours goûter davantage.

Je me suis étendu dans cette petite digression sans m'en apercevoir.

Je ne suis pas musicien, mais j'aime la musique de passion; si un air me touche, s'il m'amuse, je l'écoute avec délice, je n'examine pas si la musique est française ou italienne : je crois même qu'il n'y en a qu'une.

Aurais-je pu me douter, lorsque j'assistai à

la représentation de *Castor et Pollux*, que ces planches et ces coulisses qui avaient résisté aux flammes infernales de cet opéra, seraient réduites en cendre avant la fin du mois? C'est cependant ce qui est arrivé : une chandelle oubliée causa la destruction de la salle du Palais-Royal; et l'Opéra, en attendant la construction d'un nouveau bâtiment, fut transporté au château des Tuileries où a été depuis le Concert spirituel.

Voici l'occasion de parler de ce spectacle pieux, consacré aux louanges de Dieu, et qui n'est ouvert que les jours où les autres sont fermés.

C'est un concert composé de tout ce qu'il y a de mieux en voix et en instrumens; on y chante des psaumes, des hymnes, des oratorios; on y exécute des symphonies, des concertos, et on y fait venir des musiciens les plus célèbres de l'Europe.

Les chanteurs étrangers dérogent pour ainsi dire à la première institution de ce concert, qui ne faisait usage autrefois que de la langue latine; mais la prononciation française est si différente de celle des autres nations, que l'étranger le plus habile et le plus agréable se

rendrait ridicule à Paris, s'il s'exposait à chanter un motet latin.

C'est donc de l'italien que les étrangers chantent; car il paraît que les autres nations n'ont pas une musique particulière, et la liberté qu'on leur accorde de changer de langage, entraîne celle de changer les sujets de leur chant; de manière qu'au milieu des cantiques spirituels on entend les cantatilles, et ce ne sont pas celles qui font le moins de plaisir.

Il n'y a pas en Italie un concert public monté comme celui de Paris. Nous avons à Venise les quatre hôpitaux de filles dont j'ai rendu compte dans la première partie de ces Mémoires : il y a à Naples les Conservatoires qui sont des écoles de musique vocale et instrumentale; les pères de l'Oratoire donnent des oratorios dans leurs congrégations, et on trouve partout des concerts de professeurs ou d'amateurs; mais tous ces établissemens n'offrent pas la magnificence de celui de Paris.

Pendant l'état d'indécision où j'étais, une heureuse étoile vint à mon secours; je fis la connaissance de mademoiselle Sylvestre, lectrice de feu madame la Dauphine, mère du roi Louis XVI. Cette demoiselle, qui savait

bien l'italien, qui connaissait mes ouvrages, et qui était foncièrement bonne, serviable, obligeante, eut la bonté de s'intéresser à moi : je lui avais parlé de mon attachement pour Paris, et du regret avec lequel je me voyais forcé de l'abandonner; elle se chargea de parler de moi à la cour, où je n'étais pas inconnu, et huit jours après elle me fit partir pour Versailles. Madame la Dauphine me connaissait; elle avait vu jouer mes pièces à Dresde. Mesdames de France avaient du goût pour la littérature italienne; madame la Dauphine profita de cette circonstance heureuse, et m'envoya chez madame la duchesse de Narbonne qu'elle avait prévenue en ma faveur, pour que cette dame me présentât à madame Adélaïde de France, dont elle était alors dame d'atours, et depuis dame d'honneur; et je fus installé sur-le-champ au service de mesdames de France. Je pris congé de la Comédie italienne, qui n'était pas fâchée peut-être de se débarrasser de moi, et je reçus de bon cœur les complimens de tous ceux qui s'intéressaient à moi.

Avec un emploi si honorable et avec des protections si fortes, j'aurais dû faire une for-

tune brillante en France ; c'est ma faute si je n'en ai qu'une modique ; j'étais à la cour, et je n'étais pas courtisan.

Ce fut madame Adélaïde qui m'occupa la première pour l'exercice de la langue italienne. Je n'avais pas encore de logement à Versailles ; elle m'envoyait chercher avec une chaise de poste, et ce fut dans une de ces voitures que je manquai de perdre la vue.

J'avais la folie de lire en marchant ; c'était les *Lettres de la montagne* de Jean-Jacques Rousseau qui m'intéressaient dans ce moment-là.

Je perds un jour tout d'un coup l'usage de mes yeux ; le livre me tombe des mains, je n'y vois pas assez pour le ramasser ; je me crois perdu.

Il me restait cependant assez de faculté visuelle pour distinguer la lumière : je descends de ma chaise : je monte à l'appartement, j'entre déconcerté, agité, dans le cabinet de Madame : la princesse s'aperçoit de mon trouble ; elle a la bonté de m'en demander la cause : je n'ose pas lui dire mon état ; je me flatte de pouvoir, tant bien que mal, remplir mon devoir ; je trouve le tabouret à sa place, je m'as-

sieds comme à l'ordinaire; je reconnais le livre que je devais lire, je l'ouvre; ô ciel! je ne vois que du blanc; je suis forcé d'avouer mon malheur.

Il n'est pas possible de peindre la bonté, la sensibilité, la compassion de cette grande princesse; elle fait chercher dans sa chambre des eaux salutaires pour la vue; elle permet que je bassine mes yeux; elle fait arranger les rideaux de manière qu'il n'y reste qu'un petit jour pour distinguer les objets. Ma vue revient petit à petit; j'y vois peu, mais j'y vois assez; ce ne furent pas les eaux qui firent le miracle, mais les bontés de Madame qui donnèrent de la force à mon esprit et à mes sens.

Je reprends le livre, je me vois en état de lire; mais Madame ne le veut pas. Elle me renvoie, elle me recommande à son médecin; en peu de jours mon œil du côté droit reprend sa vigueur ordinaire; mais l'autre, je l'ai perdu pour toujours.

Je suis borgne; c'est une petite incommodité qui ne me gêne pas infiniment, et qui ne paraît pas extérieurement; mais il y a des cas où elle ajoute à mes défauts et à mes ridicules.

Au bout de six mois de service, j'eus mon

logement au château de Versailles; on me donna l'appartement qui était destiné pour l'accoucheur de madame la Dauphine, dont cette princesse pouvait disposer, vu le mauvais état de la santé de monsieur le Dauphin.

Il y eut dans le mois de mai de la même année 1765 un petit voyage à Marly; je suivis Mesdames, et je jouis de ce séjour délicieux.

Après avoir vu le jardin des Tuileries et le parc de Versailles, je croyais que rien dans ce genre n'aurait pu me surprendre; mais la position et les agrémens du jardin de Marly me firent une telle impression, que j'aurais donné la préférence à cet endroit enchanteur, si le souvenir de l'étendue et de la richesse des autres n'eût pas réglé mes comparaisons.

Malgré les plaisirs qui faisaient le but principal de cette agréable partie de campagne, j'avais tous les jours mes heures réglées pour travailler avec Mesdames. Je me trouvai un jour sur le passage d'une de mes illustres écolières qui allait se mettre à table; elle me regarde, et me dit : *à tantôt*.

Tantosto, en italien, veut dire *immédiatement*. Je crois que la princesse veut prendre sa leçon à la sortie de son dîner; je reste, et

j'attends aussi patiemment que l'appétit me le permettait, et enfin à quatre heures du soir la première femme de chambre me fait entrer.

La princesse, en ouvrant son livre, me fait la question qu'elle avait l'habitude de me faire presque tous les jours ; elle me demande où j'avais dîné ce jour-là. Nulle part, madame, lui dis-je. Comment! dit-elle, vous n'avez pas dîné? — Non, madame. — Êtes-vous malade? — Non, madame. — Pourquoi donc n'avez-vous pas dîné? — Parce que Madame m'avait fait l'honneur de me dire, *à tantôt*. — Ce mot prononcé à deux heures ne veut-il pas dire au moins à quatre heures de l'après-midi? — Cela se peut, madame ; mais ce même terme signifie en italien, *tout à l'heure, immédiatement*. Voilà la princesse qui rit, qui ferme son livre, et m'envoie dîner.

Il y a des termes français et des termes italiens qui se ressemblent, et dont l'acception est tout-à-fait différente. Je donnais encore dans des *quiproquo*, et je puis dire que le peu de français que je sais, je l'ai acquis pendant les trois années de mon emploi au service de Mesdames ; elles lisaient les poètes et

les prosateurs italiens : je bégayais une mauvaise traduction en français ; elle la répétait avec grâce, avec élégance, et le maître apprenait plus qu'il ne pouvait enseigner.

De retour à Versailles, la santé de monseigneur le Dauphin paraissait aller beaucoup mieux : il aimait la musique, et madame la Dauphine en faisait chez elle pour l'amuser.

Je composai une cantate italienne ; je fis faire la musique par un compositeur italien, et je la présentai à cette princesse, qui, en l'acceptant, m'ordonna avec bonté d'aller en entendre l'exécution après son souper dans sa chambre.

J'appris dans cette occasion une étiquette de cour que je ne connaissais pas : j'entre dans l'appartement sur les dix heures du soir, je me présente à la porte du cabinet des nobles ; l'huissier ne m'empêche pas d'y entrer : monseigneur le Dauphin et madame la Dauphine étaient à table ; je me range pour les voir souper ; une dame de service vient à moi, et me demande *si j'avais mes entrées du soir*. Je ne sais pas, madame, lui dis-je, quelle est la différence entre les entrées du jour et celles du soir ; c'est la princesse elle-même qui m'a

ordonné de venir dans sa chambre après son souper. Je suis venu trop tôt, peut-être; je ne savais pas l'étiquette...... Monsieur, reprit la dame, il n'en est pas pour vous; vous pouvez rester. J'avoue que mon amour-propre n'a pas été dans cette occasion mal satisfait.

Je reste. Le prince et la princesse rentrés, on me fait appeler, et ma cantate est exécutée. Madame la Dauphine touchait du clavecin, madame Adélaïde accompagnait avec le violon, et c'était mademoiselle Hardy (aujourd'hui madame de La Brusse) qui chantait. La musique fit plaisir, et l'on fit à l'auteur des paroles des complimens que je reçus très modestement. Je voulais sortir, monsieur le Dauphin eut la bonté de me faire rester; il chanta lui-même, et j'eus le bonheur de l'entendre; mais que chanta-t-il ? Un air pathétique tiré d'un *oratorio*, intitulé *le Pèlerin au Sépulcre*.

Ce prince dépérissait tous les jours; mais il avait du courage, et l'envie de tranquilliser la cour sur son état, le faisait souffrir en secret, et lui donnait des forces en public.

Le roi allait régulièrement tous les ans passer six semaines en été à Compiègne, et autant

en automne à Fontainebleau. On appelle ces parties de campagne *les grands voyages*, parce que tous les départémens et tous les bureaux des ministres y vont, et les grands officiers de la couronne et les ministres étrangers s'y rendent aussi.

Dans cette même année, et pendant ce voyage, un courrier de Parme apporta la triste nouvelle de la mort de l'infant don Philippe, mon protecteur et mon maître. La cour de France prit le deuil pour trois mois; je le portai bien plus long-temps, et je le porte encore dans mon cœur.

Ce n'était pas l'intérêt qui excitait mes regrets; je connaissais la bonté de l'infant son fils; j'étais sûr qu'il m'aurait continué sa protection et sa bienveillance; mais je pleurais la perte d'un prince bon, sage, juste, équitable; les Parmesans auraient été encore plus à plaindre, si le duc régnant n'eût pas réparé leur perte, en suivant les traces et les vertus de son père. Je vis quelques jours après, à Compiègne, M. le comte d'Argental, ministre plénipotentiaire de la cour de Parme à Paris; il m'assura que ma pension me serait continuée, et il la fit même transporter, pour

ma plus grande commodité, sur le trésor de Parme à Paris.

C'est la moindre des obligations que j'aie à M. d'Argental, à cet ami de Voltaire, très aimable, très instruit, qui m'a toujours favorisé, protégé, chez lequel il y eut toujours un couvert pour moi à sa table, et une place à ce charmant spectacle qu'il donne de temps en temps dans son petit théâtre de société, où j'admirai les ouvrages et le jeu de M. le chevalier de Florian, et les talens et les grâces de madame de Vimeux.

Le voyage de Compiègne avait commencé avec une apparence de gaîté; mais il allait finir avec une tristesse réelle. La santé de M. le Dauphin allait de mal en pis; il croyait que l'exercice lui aurait fait du bien; au contraire, la fatigue l'avait épuisé. J'avais perdu un protecteur, et je me voyais à la veille d'en perdre un autre. Je ne manquais pas de sociétés; mais tout le monde était triste comme moi; je craignais moi-même pour ma santé; le foyer de mon ancienne mélancolie allait se rallumer : je cherchais quelque distraction agréable; j'en trouvai une charmante à Chantilly.

Je pris cette route pour retourner à Ver-

sailles; je jouis pendant deux jours de ce château délicieux appartenant au prince de Condé. Que de beautés! que de richesses! quelle position heureuse! quelle abondance d'eau! Je n'y ai pas perdu mon temps, j'ai tout vu, j'ai tout examiné, les jardins, les écuries, les appartemens, les tableaux, le cabinet d'histoire naturelle.

Cette immense collection de ce qu'il y a de plus rare dans les trois règnes de la nature, est l'ouvrage de M. Valmont de Bomare, et c'est ce naturaliste célèbre qui en est le directeur et le démonstrateur.

Je partis de Chantilly très content; mon âme se trouva soulagée, et je revins à Versailles en état de remplir mes devoirs à la cour.

La cour s'était à peine rendue à Versailles, qu'on commençait à parler du voyage de Fontainebleau ; il était fixé pour le 4 octobre, mais l'état de M. le Dauphin le rendait incertain.

Ce prince aimable, complaisant, était au désespoir que le roi fût privé d'un plaisir, et que les habitans de Fontainebleau perdissent les profits que la présence de la cour et l'affluence des étrangers pouvaient leur pro-

curer; de manière que tout malade et tout souffrant qu'il était, quand il s'agissait de Fontainebleau, il s'efforçait d'être gai, et faisait semblant de se bien porter. Nous partîmes donc pour ce château de plaisance au commencement d'octobre : la position du pays, et les agrémens qu'on y trouve rendirent pendant quelques jours ce voyage charmant.

Les spectacles de Paris venaient y représenter à leur tour, et les auteurs y donnaient de préférence leurs nouveautés.

Il y avait spectacle quatre fois par semaine; et on y entrait moyennant des billets que le capitaine des gardes en exercice avait droit de donner.

Je me présentai un jour avec un de ces billets à la porte d'entrée; elle n'était pas encore ouverte : j'étais un des premiers; je me flattais avec raison d'entrer avec plus de facilité, et d'être dans le cas de choisir ma place : il n'est pas possible d'être plus pressé, plus foulé que je le fus en entrant, et arrivé à la salle, je la trouve remplie de monde, et je suis forcé de m'asseoir sur la dernière banquette.

Tout ce monde n'était pas entré par la porte où l'on présentait les billets : je n'en voulus

pas savoir davantage ; je pris un autre parti, et je m'en trouvai bien ; j'avais de bonnes connaissances dans le corps diplomatique : on me permettait d'entrer à la suite des ministres étrangers; j'étais bien placé, et je voyais le spectacle à mon aise.

Nous voilà donc dans la gaîté, dans les plaisirs, dans les amusemens ; mais tout change de face à la moitié du voyage : monseigneur le Dauphin ne peut plus soutenir avec indifférence le feu qui le mine intérieurement; le courage lui devient inutile, les forces l'abandonnent; il est alité ; tout le monde tombe dans la consternation; la maladie fait des progrès effrayans; la faculté n'a plus de ressources; on a recours aux prières ; monseigneur de Luynes, archevêque de Sens, et maintenant cardinal, va tous les jours en procession, suivi d'un monde infini à la chapelle de la Vierge qui est au bout de la ville; on fait le vœu d'y élever un temple, si l'intercession de la mère de Dieu rend la santé au prince moribond : il était écrit dans les décrets de la Providence qu'il n'achèverait pas sa carrière; il mourut à Fontainebleau vers la fin de décembre.

J'étais au château dans ce moment fatal;

la perte était grande, la désolation générale. Quelques minutes après j'entends crier tout le long des appartemens, *monsieur le Dauphin, Messieurs*. Je reste interdit, je ne sais ce que c'est, je ne sais où je suis ; c'était le duc de Berry, le fils aîné du défunt, qui, devenu l'héritier présomptif de la couronne, venait, mouillé de ses larmes, consoler le peuple affligé.

Ce voyage qui devait finir à la moitié de novembre avait été prolongé jusqu'à la fin de l'année ; tout le monde était pressé de partir ; je l'étais aussi ; mais je cédai la place à ceux dont le service était plus nécessaire, et je partis le dernier.

L'année était des plus mauvaises ; il avait tombé beaucoup de neige ; les chemins étaient glacés ; les chevaux ne pouvaient se tenir sur leurs pieds : j'employai deux jours et une nuit dans cette route que l'on peut faire en sept heures de temps.

Arrivé à Versailles, je suis visité sur-le-champ par un valet du concierge du château, qui, de la part de son maître, me demande la clef de mon appartement. Monsieur le Dauphin étant décédé, l'accoucheur de madame la

Dauphine était censé supprimé; cette princesse n'avait plus le droit d'en disposer; je ne devais plus en jouir, et on l'avait destiné apparemment pour quelqu'un qui valait mieux que moi. Je fis mes réflexions pendant la nuit; je vis que dans la circonstance où la cour était, il n'était pas décent que j'allasse porter des plaintes, ni demander protection. Je louai tout bonnement un logement dans la ville, et je rendis la clef de l'appartement.

Il n'était plus question d'Italien chez Mesdames; cependant je n'osais pas m'éloigner de Versailles; mes finances allaient mal. J'avais eu une gratification de cent louis sur le trésor royal, mais c'était pour une fois: j'avais besoin de tout, et je n'osais rien demander.

Je voyais de temps en temps mes augustes écolières; elles me regardaient avec bonté; mais je ne travaillais plus avec elles; je ne savais comment m'y prendre pour leur faire concevoir mon état, et ces princesses étaient trop affligées pour penser à moi. Mes revenus d'Italie arrivaient lentement; mon ami Sciugliaga m'avança cent sequins, et j'attendais patiemment que le trouble cédât la place à la sérénité. Mais la tristesse alla fort loin, et les

malheurs se succédèrent l'un à l'autre. Madame la Dauphine succomba à sa douleur, et fut enterrée dans le même tombeau que son époux. La mort du roi de Pologne, père de la reine de France, arriva quelque temps après, et celle de son auguste fille mit le comble à l'affliction publique. Pouvais-je approcher de Mesdames, et leur parler de moi? Non. Et quand je l'aurais pu, je ne l'aurais pas fait; je respectais trop leur douleur, et j'avais trop de confiance en leurs bontés, pour ne pas souffrir en silence. Enfin les sombres nuages commençaient à se dissiper. Tous les deuils étaient cessés, et la cour reprenait peu à peu cette aménité qu'elle avait perdue. Mesdames eurent la bonté de me faire appeler; je reçus un présent de cent louis dans une boîte d'or ciselée, et il fut question de m'assurer un état. Ce fut au bout de trois ans que mes augustes protectrices me procurèrent un traitement annuel. Elles envoyèrent chercher le ministre. Il ne s'agit pas, lui dirent-elles, de créer un nouvel emploi pour un homme qui devrait servir, il s'agit de récompenser un homme qui a servi; elles demandèrent pour moi six mille livres par an. Le ministre trouva que c'était trop.

Je crois, dit-il, que M. Goldoni sera content de quatre mille francs d'appointemens. Mesdames le prirent au mot, et l'affaire fut faite sur-le-champ.

Mon état n'était pas bien considérable ; mais il faut se rendre justice. Qu'avais-je fait pour le mériter ? J'avais quitté l'Italie pour venir en France. La Comédie italienne ne me convenait pas ; je n'avais qu'à retourner chez moi. Je suis attaché à la nation française ; trois ans d'un service doux, honorable, agréable, me procurèrent l'agrément d'y rester ; ne dois-je pas me croire heureux ? ne dois-je pas me trouver content ?

Aussitôt que mon traitement fut réglé, Mesdames cessèrent de s'occuper de la langue italienne, et donnèrent à d'autres études les heures qu'elles m'avaient destinées. J'étais maître alors d'aller partout ; j'avais envie d'aller rétablir mon séjour à Paris ; mais je m'amusais assez bien à Versailles, et sans les spectacles qui ne brillent qu'à Paris, j'aurais fixé peut-être mon séjour à Versailles.

Je revins m'établir à Paris, mais je gardai un pied-à-terre à Versailles : j'étais intéressé à faire ma cour à mes augustes protectrices, et

à voir si la langue et la littérature italiennes ne gagneraient pas quelques partisans parmi les jeunes princes et les jeunes princesses.

L'étude des langues étrangères n'est pas comprise à la cour de France dans les classes nécessaires à l'éducation : c'est un amusement que l'on accorde à celui qui le demande, et qui est dans le cas d'en profiter : il n'y avait qu'un des trois princes qui paraissait disposé à apprendre l'italien. M. l'abbé de Radonvilliers, de l'Académie française, fut chargé de ce soin. Il employa sa *Manière d'apprendre les langues,* imprimée en 1768 ; il y réussit à merveille, et le prince fit des progrès admirables.

J'étais sans emploi et sans occupation. Pendant mes trois années de service à la cour je n'avais rien fait, et je cherchais l'occasion d'employer mon temps utilement. M. de La Place et M. Favart, deux membres de notre ancienne *Dominicale,* me proposèrent une nouvelle société littéraire ; c'était un piquenique à l'Épée-de-bois, vis-à-vis les galeries du Louvre ; on s'y rassemblait une fois par semaine, on y était bien servi, la compagnie était aimable, et nos conversations fort utiles.

Voici les noms des convives : M. de La

Place, M. Coquelet de Chaussepierre, M. de Veselle, M. Laujon, M. Louis, M. Dorat, M. Colardeau, M. du Doyez, M. Barthe, M. Vernet, et moi.

Au bout de quelque temps M. le comte de Coigny voulut bien honorer nos dîners de sa présence, et augmenter l'agrément de nos entretiens; mais nos assemblées ne durèrent pas long-temps : on ne pouvait introduire personne sans l'aveu général. Un des associés s'avisa d'y amener un de ses amis qui ne plaisait pas à tout le monde : c'était un homme de mérite, mais il était auteur d'une feuille périodique; il avait déplu à quelqu'un de la société, et le pique-nique finit comme la *Dominicale*. J'aspirais dès lors à faire quelque chose en français : je voulais prouver à ceux qui ne connaissaient pas l'italien, que j'occupais une place parmi les auteurs dramatiques, et je concevais qu'il fallait tâcher de réussir, ou ne pas s'en mêler. J'essayai de traduire quelques scènes de mon théâtre; mais les traductions n'ont jamais été de mon goût, et le travail me paraissait même dégoûtant sans l'agrément de l'imagination.

Plusieurs personnes étaient venues me de-

mander mon aveu pour traduire mes comédies sous mes yeux, d'après mes avis, et avec la condition de partager le profit. Depuis mon arrivée en France jusqu'à présent, il ne s'est pas passé une seule année sans qu'un ou deux ou plusieurs traducteurs ne soient venus me faire la même proposition; en arrivant même à Paris, j'en trouvai un qui avait le privilége exclusif de me traduire, et venait de publier quelques unes de ses traductions : je tâchai de les dégoûter tous également d'une entreprise dont ils ne connaissaient pas les difficultés.

Le Théâtre d'un inconnu, vol. in-12, chez Duchesne, 1765, contient trois pièces : la première a pour titre *la Suivante généreuse*, comédie en cinq actes et en vers, imitée de *la Serva amorosa*, de Goldoni; la seconde n'est qu'une traduction littérale de la même pièce en prose.

La troisième et dernière porte le titre des *Mécontens*, qui est le même que j'avais donné à ma pièce italienne, *I Malcontenti*, dont j'ai rendu compte dans la deuxième partie de mes Mémoires; je ne sais si un Français pourrait lire ces traductions d'un bout à l'autre.

Il y a une épître à la tête de ce volume,

adressée à une dame qui en savait beaucoup plus que l'auteur inconnu ; elle s'amusa à traduire mon *Avocat vénitien*, et elle réussit mieux que les autres dans ce travail difficile et pénible ; mais elle ne fit imprimer que les deux premiers actes de sa traduction, et cet ouvrage imparfait n'aurait pas vu le jour, si le mari, jaloux de la gloire de sa femme, ne l'eût pas, malgré elle, envoyé à la presse.

J'ai vu une traduction de mon *Valet de deux maîtres*, assez bien faite ; un jeune homme qui connaissait suffisamment la langue italienne, avait rendu le texte avec exactitude ; mais point de chaleur, point de *vis comica*, et les plaisanteries italiennes devenaient des platitudes en français.

Il parut en 1783 un livre intitulé, *Choix des meilleures pièces du théâtre italien moderne*, traduit en français.

L'auteur avance dans son discours préliminaire que les auteurs dramatiques italiens *sont en état aujourd'hui de lutter contre les auteurs français*, chose très-difficile à prouver, et commence le choix de ses traductions par une de mes pièces, *la Dona di Garbo*. Cette préférence me fait beaucoup d'honneur, mais

je suis forcé de dire ici ce que j'ai dit au traducteur lui-même; il a mal choisi, car si on devait me juger par cette pièce, on ne pourrait pas concevoir une idée avantageuse de moi.

Cet ouvrage n'a pas eu de suite; il ne pouvait pas en avoir; on ne peut faire connaître le génie de la littérature étrangère, que par les pensées, par les images, par l'érudition; mais il faut rapprocher les phrases et le style du goût de la nation pour laquelle on veut traduire.

Je cherchais des sujets qui pussent me fournir quelque nouveauté, et j'ai cru un jour l'avoir trouvé, et je me suis trompé : j'étais invité à dîner chez une dame très aimable, mais dont le ménage était mystérieux : j'y vais à deux heures, et je la trouve auprès du feu avec un monsieur à cheveux longs, qui n'était ni conseiller au parlement, ni au châtelet, ni à la cour des aides, ni à la chambre des comptes, ni maîtres des requêtes, ni avocat, ni procureur.

Madame me présente à monsieur par mon nom; monsieur fait semblant de vouloir se lever; je le prie de ne pas se déranger : il reste

sans difficulté sur la bergère qu'il occupait.

Je vais rendre compte de notre conversation, et pour éviter le *dit-il*, le *dit-elle*, je vais établir un petit dialogue entre *monsieur, madame* et *moi*.

MADAME.

Monsieur, vous devez connaître M. Goldoni de réputation.

MONSIEUR.

N'est-ce pas un auteur italien?

MADAME.

Oui, monsieur, c'est le Molière de l'Italie. (Il faut pardonner l'exagération à une femme honnête et polie.)

MONSIEUR.

C'est singulier : est-ce que monsieur s'appelle Molière aussi?

MADAME, en riant.

Ne vous ai-je pas dit qu'il s'appelait monsieur Goldoni?

MONSIEUR.

Hé bien, madame, y a-t-il de quoi rire? L'auteur français ne s'appelait-il pas Poquelin de Molière? pourquoi un Italien ne pourrait-il pas s'appeler Goldoni de Molière? (en se retour-

nant vers moi.) Madame a de l'esprit; mais elle est femme, elle veut toujours avoir raison; je la corrigerai.

MADAME, d'un ton brusque.

Allons, allons, taisez-vous.

MONSIEUR, à madame.

Vous êtes aimable, admirable, divine. (en se retournant vers moi.) Monsieur, vous êtes auteur, vous êtes Italien, vous devez connaître une pièce italienne... une pièce... que je vais vous nommer. C'est... c'est... j'ai oublié le titre...; mais c'est égal. Il y a dans cette comédie un Pantalon... il y a... un Arlequin... il y a un Docteur, un Briguelle. Vous devez savoir ce que c'est.

MOI.

Si monsieur n'a pas d'autres renseignemens à me donner....

MADAME.

Messieurs, nous sommes servis; allons dîner. (Monsieur offre son bras à madame, elle prend le mien.)

MONSIEUR.

Vous me refusez, madame; je ne vous adore pas moins. (Nous nous mettons à table. Monsieur se place à côté de madame, et s'empare de la grande cuillère.)

MONSIEUR.

Comment, madame! vous donnez de la soupe au pain à un Italien?

MADAME.

Que fallait-il donner à votre avis?

MONSIEUR, en servant la soupe.

Du macaroni, du macaroni. Les Italiens ne mangent que du macaroni.

MADAME.

Vous êtes singulier, monsieur de la Clo...

MONSIEUR, à madame.

Paix!

MADAME, un peu fâchée.

Qu'est-ce que cela veut dire, monsieur? Vous êtes bien grossier aujourd'hui.

MONSIEUR.

Paix, ma belle; paix, mon adorable.

MOI.

Est-ce que je ne pourrais pas savoir le nom de celui avec qui j'ai l'honneur de dîner?

MONSIEUR, à moi.

C'est inutile, monsieur; je suis ici *incognito*.

MADAME.

Qu'appelez-vous *incognito*, monsieur de la Cloche?... Vous n'êtes ici ni à l'auberge, ni dans un mauvais lieu. On vient chez moi honnêtement comme partout ailleurs, et j'espère bien que ce sera la dernière fois que vous y mettrez les pieds.

Cette femme, qui était très décente et très sensible, mais qui avait malheureusement quelque chose à se reprocher, se crut offensée par le propos du jeune étourdi; elle fond en larmes; elle se trouve mal. Sa femme de chambre vient à son secours; elle la ramène dans l'appartement. Monsieur veut la suivre, on lui ferme la porte au nez.

Je quitte la table; il faisait froid, je vais me chauffer dans le salon. Monsieur, piqué à son tour, se promenait en long et en large, se jetant tantôt sur l'ottomane, tantôt sur les fauteuils et sur les bergères.

Je ne savais quel parti prendre; je n'avais pas dîné; j'adresse la parole à monsieur pour savoir s'il comptait rester ou partir. Vous êtes bien heureux, me dit-il, vous autres Italiens, vos femmes sont vos esclaves; nous les gâtons

ici; nous avons tort de les flatter, de les ménager.

Monsieur, lui dis-je, les femmes sont respectées en Italie comme en France, surtout quand elles sont aimables comme celle-ci. — Elle est fâchée. — J'en suis pénétré; je suis au désespoir. — Ce n'est rien, ce n'est rien, reprend-il, vous la verrez bientôt revenir.

Il va à la porte de la chambre, il frappe, il crie; la porte s'ouvre, c'est la femme de chambre. Ma maîtresse, dit-elle, est couchée, elle ne verra plus personne aujourd'hui; elle referme la porte, et blesse la main du robin qui voulait entrer.

Il peste, il menace, puis se tournant vers moi : Allons, dit-il, allons dîner quelque part. J'en avais besoin autant que lui; nous sortons ensemble, nous traversons le Palais-Royal. Monsieur voit deux grisettes se promener dans les bosquets, il veut les suivre; il m'engage d'aller avec lui; je refuse : il les suit tout seul; il me plante là, et je vais dîner chez le Suisse, bien content d'en être débarrassé.

Je ne manquai pas de placer cet original sur mes tablettes, non pas pour l'exposer sur la

scène; mais pour remplir quelque vide dans la conversation.

J'envoyai voir le lendemain comment se portait la dame chez laquelle je n'avais pas dîné : elle se portait bien, et me fit prier d'aller la voir; j'y allai le même jour; elle me fit des excuses sur ce qui s'était passé la veille, et je la trouvai fort contente de s'être débarrassée d'un homme qui lui déplaisait; c'était un Provençal qui prétendait avoir des droits sur une personne qui était née dans un fief de son illustre famille. Comme cette dame était d'une province méridionale de la France, elle avait beaucoup de facilité pour la prononciation italienne, et aimait passionnément cette langue.

Notre conversation tomba sur le théâtre de la Comédie italienne de Paris; elle était fâchée que je l'eusse quitté, et me rappela quelques unes de mes pièces à canevas, qui lui avaient fait grand plaisir. Elle me parla entre autres de trois pièces qui effectivement avaient eu du succès : *les Amours d'Arlequin et de Camille*, *la Jalousie d'Arlequin*, et *les Inquiétudes de Camille;* trois pièces qui étaient la suite l'une de l'autre, et qui formaient une espèce de roman comique, partagé en trois

parties, dont chacune renfermait un sujet isolé et achevé.

Cette dame, qui avait de l'esprit, de l'intelligence et du goût, me fit voir que j'avais tort de perdre trois pièces qui auraient pu me faire beaucoup d'honneur, si elles étaient dialoguées : je l'écoutai, je la remerciai, et je profitai de ses avis.

On me demandait des comédies en Italie : j'écrivis en totalité les trois canevas ci-dessus; mais comme dans la troupe qui devait les jouer il n'y avait pas un Arlequin du mérite de Carlin, ni de celui de Sacchi, j'ennoblis le sujet; je remplaçai l'Arlequin et la soubrette par deux personnes d'un moyen état, réduites à servir par des circonstances malheureuses, et j'intitulai ces trois pièces, *les Amours de Zélinde et Lindor, la Jalousie de Lindor*, et *les Inquiétudes de Zélinde.*

Ces trois comédies n'eurent pas à Venise un succès éclatant; même aventure arriva à une autre pièce que j'envoyai dans le même pays et dans la même année; c'était en italien, *Gli Amanti timidi* ou *l'Imbroglio de due ritratti* : les Amans timides, ou l'Équivoque des deux portraits.

Cette comédie en deux actes, qui, sous le titre du *Portrait d'Arlequin*, avait fait beaucoup de plaisir à la Comédie italienne à Paris, ne réussit pas de même à Venise.

Voilà quatre pièces qui avaient plu en France, et qui avaient mal réussi en Italie : elles étaient pourtant de l'auteur qui avait eu le bonheur de plaire pendant long-temps dans son pays; mais cet auteur était en France, et ses ouvrages commençaient à se sentir des influences du climat; le génie était le même, mais le style et la tournure étaient changés.

Dans le courant des deux années de mon engagement avec les comédiens italiens, j'avais présenté à leur assemblée une pièce à spectacle, qui avait pour titre *le Bon et le Mauvais Génie*.

On ne trouva rien à redire sur ce sujet, qui était à la fois moral, critique et divertissant; mais on se récria contre les décorations qui étaient nécessaires, et qui auraient coûté cent écus en Italie, et mille écus peut-être à Paris.

L'Opéra-comique croyait la dépense inutile pour les Italiens, et ceux-ci qui partageaient avec les autres n'étaient pas fâchés de l'épargne.

On lit dans l'*Almanach des Spectacles* de

Paris, à l'article *le Bon et le Mauvais Génie*: *Pièce à spectacle, en cinq actes, non représentée*. Je ne sais par quel hasard une comédie, qui n'avait pas même été reçue, se trouve dans ce catalogue.

Je savais que la féerie avait repris à Venise son ancien crédit, et je crus *le Bon et le Mauvais Génie* un sujet encore plus adapté au goût de l'Italie qu'à celui de la France.

J'hésitai long-temps cependant avant que de me déterminer à l'envoyer; je me faisais conscience de flatter le mauvais goût dans le pays où j'avais beaucoup travaillé pour en établir un bon; mais le peu de succès de mes dernières pièces m'avait donné du chagrin, je voulais plaire encore une fois à mes compatriotes, je cédai à la tentation, et je profitai de la circonstance. Cette comédie d'ailleurs ne donnait pas dans les extravagances des anciennes pièces à machines : il n'y avait de merveilleux que les deux Génies qui faisaient passer les acteurs en très peu d'instants d'une région à l'autre; tout le reste était dans la nature : en voici un extrait fort succinct, mais suffisant pour en faire connaître l'intention et la marche.

Arlequin et Coralline ouvrent la scène : ils viennent de se marier ensemble ; ils sont très heureux, très contens ; le bon Génie paraît ; c'est lui qui a fait consentir l'oncle de Coralline à ce mariage ; il les assure en tout temps de sa protection, de son assistance, et les quitte.

Le mauvais Génie paraît à son tour : il trouve les deux mariés malheureux, il les plaint, il leur trace le tableau des plaisirs du monde ; il les gagne, il leur fournit de l'argent, il les engage à aller à Paris ; il fait venir une voiture ; Arlequin et Coralline montent dedans : les voilà partis, et le premier acte finit.

Au deuxième acte, on voit les deux époux à Paris ; ils en sont enchantés ; mais Coralline est jolie ; les Français sont galans, et Arlequin est jaloux.

Ils quittent la France ; le troisième acte se passe à Londres. Le sérieux des Anglais leur déplaît, la populace les effraie, le brouillard les incommode ; ils quittent Londres pour aller à Venise.

C'est dans cette ville que se passe le quatrième acte. Arlequin débute mal ; il veut

monter dans une gondole, il tombe dans le canal, et court le risque de se noyer. Coralline se plaît à l'usage du masque, à la liberté des femmes dans ce pays-là. Arlequin joue ; il perd son argent, il est au désespoir. Coralline en a encore assez pour partir ; mais fatigués, ennuyés de courir le monde, Coralline et Arlequin prennent le parti de revenir chez eux, de se contenter de leur premier état, et de renoncer aux plaisirs dangereux.

Les voilà au dernier acte dans leur bois, très contens d'y être revenus, et se proposant bien de ne plus le quitter ; le seul désir qui leur reste, est celui de revoir le bon Génie ; ils l'appellent, mais au lieu du bon c'est le mauvais Génie qui paraît, qui tâche de les séduire de nouveau, en leur offrant de l'argent ; les bonnes gens le refusent, le méprisent ; l'esprit malin est obligé de quitter prise, et s'en va.

C'est alors que le bon Génie reparaît ; il embrasse ses protégés, il les amène au temple de la Félicité, et c'est avec cette décoration que la pièce finit.

Il y a dans les actes deuxième, troisième et quatrième assez de mouvement et d'intrigue, de petits tableaux et de légères critiques.

Cette pièce eut à Venise le plus grand succès; elle soutint toute seule le théâtre de Saint-Jean-Chrysostome, pendant trente ou quarante jours de suite : elle avait fait l'ouverture du carnaval, et elle en fit la clôture.

Je ne pensais pas en arrivant à Paris que j'y fixerais ma demeure; mais ayant décidé d'y rester, il fallait tâcher d'y donner un état au fils de mon frère, que j'aimais comme mon propre enfant; il était honnête et docile, il avait fait ses études à Venise. Il y avait à l'École royale militaire un professeur de langue italienne. J'implorai la protection de madame Adélaïde de France : cette princesse me recommanda à M. le duc de Choiseul; en quinze jours de temps mon neveu eut la place. C'est par cette occasion que je vis à mon aise et à plusieurs reprises ces deux établissemens dignes de la magnificence des monarques français, l'École royale militaire, et l'Hôtel des Invalides, le berceau et le tombeau des défenseurs de la patrie.

On élève dans le premier la noblesse qui se destine au métier des armes, et on soulage dans le second l'âge, le service et les suites malheureuses de la guerre; les arts, les scien-

ces, l'éducation la plus utile, forment les hommes dans l'un ; les soins, le repos, les commodités de la vie, les récompensent dans l'autre. La fondation de ce dernier monument est du règne de Louis XIV ; celle de l'autre est du règne de Louis XV.

L'Hôtel des Invalides est décoré d'un temple magnifique qui tiendrait à Rome une place honorable ; et les quatre grands réfectoires des soldats sont aussi curieux à voir que les cuisines où l'on prépare les alimens pour ces bonnes gens.

C'était un plaisir pour moi d'aller passer quelques jours dans ces deux maisons royales, qui se touchent de près, et dont je connaissais les gouverneurs et les principaux employés ; mais au bout de vingt-deux mois on fit des changemens considérables à l'École royale militaire ; on envoya les classes des humanités au collége de la Flèche, et on supprima tout-à-fait celle de la langue italienne. Ce ne fut pas la faute du professeur ; au contraire, il fut récompensé : on lui donna 600 fr. de pension.

Le ministre, en me regardant comme un protégé de Mesdames, avait beaucoup de bonté pour moi ; il me fit l'honneur de me

dire, lorsque j'allai chez lui pour le remercier: Voilà les affaires de votre neveu en bon train, comment vont les vôtres? Je lui dis que je jouissais d'un traitement de 3,600 livres de rente; il se mit à rire : *Ce n'est pas avoir un état,* me dit-il; *il vous faut bien autre chose; on aura soin de vous.* Cependant je n'ai rien eu davantage: c'est ma faute peut-être; mais je reviens à mon refrain; j'étais à la cour, et je n'étais pas courtisan. Mon neveu, qui était sans occupation, travaillait avec moi en attendant que le sort le pourvût de quelque autre emploi. J'étais attaché à la France par inclination; je le devins encore plus par reconnaissance.

On me demandait à Londres : c'est le seul pays qui puisse disputer en Europe la primauté à Paris : j'aurais été bien aise de le voir, mais j'entendais parler de grands mariages à Versailles; j'avais assisté à tous les convois de la cour, je voulais m'y trouver dans le temps des réjouissances.

D'ailleurs, ce n'était pas le roi d'Angleterre qui me demandait; c'était les directeurs de l'Opéra qui voulaient m'attacher à leur spectacle.

Je tâchai cependant de tirer parti de l'opinion avantageuse qu'ils avaient de moi ; je donnai de bonnes raisons pour faire agréer mes excuses, et je leur offris mes services sans l'obligation de quitter la France.

Mes propositions furent acceptées ; on me demanda un opéra-comique nouveau, et on me chargea de raccommoder tous les vieux drames qu'ils avaient choisis pour le courant de l'année.

On ne parla pas de la récompense ; je n'en fis pas mention non plus, je travaillai ; les Anglais furent contens de moi ; je fus très satisfait de leur honnêteté.

Cette correspondance eut lieu pendant plusieurs années ; elle ne cessa que lorsque les directeurs cédèrent à d'autres leur entreprise, et je reçus à cette occasion une marque bien certaine de leur satisfaction, car ils me payèrent un opéra dont ils n'étaient plus dans le cas de se servir : cette direction était entre les mains de femmes, et les femmes sont aimables partout.

L'ouvrage le plus agréable et le mieux soigné que je leur envoyai, était à mon avis un opéra-comique intitulé *Victorine* ; j'en reçus

de Londres des complimens et des remercimens sans fin. M. Piccini, chargé de la musique de cet ouvrage, écrivit de Naples qu'il n'avait jamais lu de drame comique qui lui eût fait autant de plaisir; mais le succès ne répondit pas à la prévention des directeurs ni à la mienne.

Je fus plus heureux à Venise, où j'avais envoyé, presque en même temps, un opéra-comique, sous le titre *du Roi à la chasse*. Le sujet de cette pièce était le même que celui *du Roi et le Fermier*, de M. Sedaine, et de *la Partie de chasse d'Henri IV*, de M. Collé.

Les ouvrages de ces deux auteurs français paraissaient avoir imité *le Roi et le Meunier*, comédie anglaise de Mansfield; mais la source véritable de tous ces sujets se trouve dans *l'Alcaïde de Zalamea*, comédie espagnole de Calderon.

Dans la pièce de l'auteur espagnol il y a beaucoup d'intrigue : une fille violée, un père vengé, un officier étranglé, et l'Alcaïde est juge et partie, et bourreau en même temps.

Dans celle de l'auteur anglais on trouve de la philosophie, de la politique, de la critique, mais trop de simplicité et très peu de jeu.

L'auteur de *la Partie de Chasse d'Henri* iv en a fait un ouvrage très sage et très intéressant ; il suffit qu'il y soit question de ce bon roi pour qu'il plaise aux Français, et soit approuvé de tout le monde.

M. Sedaine y a mis plus d'action, plus de gaîté : je vis *le Roi et le Fermier* à sa première représentation, j'en fus extrêmement content, et je le voyais avec douleur prêt à tomber ; il se releva peu à peu, on lui rendit justice ; il eut un nombre infini de représentations, et on le voit encore avec plaisir.

Il faut dire aussi que M. Sedaine a été bien secondé par le musicien ; je ne me vante pas d'être connaisseur, mais mon oreille est mon guide.

Je trouve la musique de M. Monsigny expressive, harmonieuse, agréable : ses motifs, ses accompagnemens, ses modulations m'enchantent, et si j'avais eu des dispositions pour composer des opéra-comiques en français, ce musicien aurait été un de ceux à qui je me serais adressé.

Mais je n'y conçois rien ; j'ai fait quarante ou cinquante opéra-comiques pour l'Italie, j'en ai fait pour l'Angleterre, pour l'Allema-

gne, pour le Portugal, et je ne saurais en faire un pour Paris. Tantôt je vois à ce spectacle des drames sérieux, des drames larmoyans porter le titre de comédie, et les acteurs pleurer en chantant et sangloter en mesure; tantôt des pièces affichées sous le titre de parades, et qui le seraient effectivement sans le prestige de la musique, et le jeu charmant des acteurs. Tantôt je vois aller aux nues des bagatelles qui ne promettaient rien, tantôt tomber des pièces bien faites, parce que le sujet n'est pas assez triste pour faire pleurer, ou n'est pas assez gai pour faire rire. Quels sont les préceptes de l'opéra-comique? quelles sont ses règles? Il n'y en a point; c'est par routine que l'on travaille, je le sais par expérience; on doit me croire, *experto crede Roberto*.

Me dira-t-on que les opéra-comiques italiens ne sont que des farces indignes d'être mises en comparaison avec les poëmes de ce nom en France? Que ceux qui entendent la langue italienne se donnent la peine de parcourir les six volumes qui renferment la collection de mes ouvrages en ce genre, et l'on verra peut-être que le fond et le style ne sont pas si méprisables.

Ce ne sont pas des drames bien faits ; ils ne peuvent pas l'être : je ne me suis jamais avisé d'en faire par goût, par choix ; je n'y ai travaillé que par complaisance, et quelquefois par intérêt. Quand on a un talent, il faut en tirer parti; un peintre en histoire ne refusera pas de peindre un magot, s'il en est bien payé.

Malgré cette espèce d'aversion que j'ai pour l'opéra-comique, j'avoue que ceux de la Comédie italienne de Paris me font un plaisir infini. Je reconnais la supériorité des auteurs français dans ce genre comme dans tous les autres. M. Marmontel, M. Laujon, M. Favart, M. Sedaine, M. d'Hèle, ont donné à l'opéra-comique toute la perfection dont il était susceptible. MM. Philidor, Monsigny, Duni, Grétry, Martini, Dezède, les ont ornés d'excellente musique, et M. Piccini a dernièrement donné de nouvelles preuves de la supériorité de ses talens sur des paroles de son fils. Les acteurs augmentent tous les jours en nombre, en zèle et en mérite ; M. Clairval est toujours le même; c'est un acteur immortel; madame Trial a remplacé, avec tous les agrémens possibles, madame la Ruette ; mademoiselle Colombe, et mademoi-

selle Adeline sa sœur, l'une par sa belle voix, l'autre par la finesse de son jeu, font honneur à l'Italie où elles ont pris naissance : madame Dugazon fait les délices de ce spectacle; mademoiselle Desbrosses marche à grands pas sur ses traces; et mademoiselle Renaud, âgée de quinze ans, vient, par la perfection de son chant et par ses grâces naturelles, d'enrichir ce spectacle, et annonce des dispositions pour l'action qui ne peuvent se développer qu'avec le temps.

J'ai assisté il y a un an au début de mademoiselle Rinaldi; elle a été beaucoup applaudie; le *Journal de Paris* en a dit le lendemain tout le bien possible; elle a été reçue aux appointemens, et depuis son début on ne l'a pas vue paraître une seule fois sur la scène : la quantité de débutantes reçues en pourrait être la cause; mais il est à espérer que mademoiselle Rinaldi remplira à son tour un des emplois de la comédie, et qu'on rendra justice à ses talens, à ses mœurs et à sa conduite.

Le théâtre italien est aussi heureux en acteurs qu'en auteurs, et les uns et les autres sont bien traités et bien récompensés : les poètes et les musiciens jouissent du droit du

neuvième de la recette pour une pièce en cinq actes ou en trois ; du douzième pour une pièce en deux actes, et du dix-huitième pour une pièce en un acte. De plus, on a fondé à la Comédie italienne deux pensions annuelles, une pour l'auteur des paroles, l'autre pour l'auteur de la musique qui ont le plus mérité.

Il y a à ce spectacle un autre agrément considérable pour les auteurs ; c'est qu'ils ne perdent jamais leurs droits sur leurs pièces ; ils jouissent toujours du partage statué ; ils donnent des billets *gratis* à chaque représentation de leurs ouvrages, et les pièces qui n'ont pas été refusées du public sont placées dans le répertoire de la semaine, de manière qu'elles ne tombent jamais.

Vu ces avantages, j'ai été tenté plus d'une fois de céder aux sollicitations de quelques musiciens qui me demandaient souvent, très souvent, et presque tous les jours, quelque ouvrage pour l'Opéra-comique ; après avoir vu, revu, et bien examiné, je croyais pouvoir saisir la routine qui était nécessaire pour plaire aux Français, et j'essayai de composer une petite pièce en deux actes, intitulée la *Bouillotte*. Ce mot ne se trouve dans aucun diction-

naire; mais il est très connu à Paris : c'est un jeu de cartes, c'est un *brelan* à cinq, dont les tours ne sont ni fixes ni marqués. Celui qui perd *sa cave* sort, et est remplacé par un autre; il y a ordinairement dans ces parties de *bouillotte* trois ou quatre personnes qui ne jouent pas d'abord, qui attendent la sortie des malheureux pour entrer en jeu, et les uns et les autres sortent successivement. Ce mouvement perpétuel, et la quantité de monde intéressé à la même partie, causent une espèce de bouillonnement qui a fourni le nom de *bouillotte*.

Voici le sujet de la pièce. Madame de la Biche est la femme d'un négociant, elle est riche, elle est volontaire et joueuse dans l'âme. Isabelle sa fille déteste le jeu; mais faute de joueurs, elle fait quelquefois la partie de sa mère, et profite de l'occasion pour voir un jeune homme qui est de la société de madame, et pour lequel Isabelle nourrit une passion innocente.

Madame de la Biche reçoit beaucoup de monde chez elle : les uns y vont pour jouer, les autres pour faire leur cour à la demoiselle; mais il faut que, bon gré mal gré, tout le monde

joue. Madame ne sait que faire de gens qui bâillent et qui font bâiller.

Il y a des joueurs de toute espèce; le beau joueur, le mauvais joueur, le joueur noble, le joueur serré, et le flegmatique qui emporte l'argent de tout le monde.

Quand Isabelle n'est pas de la partie, sa mère la fait asseoir auprès d'elle; mais si elle perd, c'est sa fille qui lui porte malheur, elle la renvoie.

Le jeune homme amoureux tâche alors de perdre bien vite son argent; il cède la place et va rejoindre la demoiselle à la cheminée; et la mère, échauffée au jeu, ne prend pas garde à ceux qui s'échauffent autrement.

Les événemens du jeu fournissent des sujets variés pour placer des airs; pendant qu'on mêle, on cause et on chante; la demoiselle et le jeune homme ont des situations intéressantes pour chanter, et le jeu va son train sans ennuyer les spectateurs.

Enfin, on vient annoncer à madame qu'elle est servie. Tout le monde se lève pour aller souper; les propos de jeu d'un côté, les tendres expressions de l'autre, font sortir tout le monde en chantant, et le premier acte est fini.

C'est M. de la Biche qui ouvre le deuxième acte. Il est de retour de sa terre ; il fait appeler Catherine, et lui demande compte du train dont il s'est aperçu en rentrant chez lui : la vieille femme attachée depuis long-temps à cette maison, instruit son maître de l'inconduite de madame, et du danger de la demoiselle.

M. de la Biche est très piqué contre sa femme, à qui il avait défendu le gros jeu, et tremble sur le compte de sa fille. Un voisin arrive, c'est l'oncle de l'amoureux d'Isabelle ; il en fait la demande au père au nom de son neveu. M. de la Biche trouve le parti convenable ; il promet de donner sa fille au neveu de son ami et son voisin ; ils entendent la société qui revient ; ils sortent pour terminer l'affaire entamée.

Les joueurs rentrent, et la partie recommence. Madame de la Biche se cave au plus fort ; le flegmatique met de plus, devant lui, un rouleau de cinquante louis ; la brelandière ne s'effraie pas, on donne les cartes ; elle ouvre le jeu, l'autre tient, et lui fait *va-tout*. Madame qui a un brelan d'as ne recule pas ; elle tombe sur un brelan carré, elle perd ; elle en

est furieuse. Le mari arrive. Ah! dit-elle en le regardant, je ne m'étonne pas si j'ai perdu, voilà mon guignon, et elle sort.

Les uns la plaignent, les autres en rient. Monsieur de la Biche interroge sa fille sur son inclination; elle l'avoue de bonne foi : il parle au jeune homme, il fait entrer l'oncle, et le mariage est conclu.

La joueuse en est informée; elle revient, et elle a de son mari, pour toute consolation, l'alternative de quitter le jeu pour toujours, ou d'aller vivre avec ses parens.

Elle accepte le dernier parti, et prie sa société d'aller le lendemain faire sa partie dans sa maison paternelle. La passion du jeu et les extravagances des joueurs forment le sujet de la finale.

Voilà le canevas de la pièce que j'avais imaginée. Pourquoi ne l'ai-je pas achevée?

Tant qu'il ne s'agissait que du dialogue, je me tirais d'affaire assez bien, et je me croyais en état de hasarder ma prose sur un théâtre où le public avait de l'indulgence pour les étrangers.

Mais il fallait des airs dans un opéra-comique, et il fallait faire de la bonne poésie pour

avoir de la bonne musique. Je connaissais la mécanique des vers français. J'essayai, je travaillai; je fis des couplets, des quatrains, des airs entiers, et après toutes les peines que je m'étais données, je vis que ma muse habillée à la française, n'avait pas cette verve, cette grâce, cette facilité qu'un auteur acquiert dans sa jeunesse, et perfectionne dans sa virilité. Je sus me rendre justice; je laissai là mon ouvrage, et je renonçai pour toujours aux charmes de la poésie française.

J'aurais pu confier mon sujet à quelqu'un qui se serait chargé, peut-être, de la versification; mais à qui aurais-je dû m'adresser? Un auteur du premier ordre aurait changé mon plan, et un auteur médiocre me l'aurait gâté. Gardez-vous, mes amis, de ces jeunes gens, de ces auteurs médiocres qui viennent vous consulter; ce ne sont pas des conseils qu'ils vous demandent, ce sont des complimens, des applaudissemens. Vous n'avez qu'à essayer de les corriger, vous verrez comme ils soutiennent leur opinion, quel coloris ils savent donner à leurs fautes; et si vous insistez, vous finissez par être un sot.

J'ai annoncé qu'on préparait de grands ma-

riages à la cour; je parlais de l'année 1770, et ce fut dans ces jours heureux, que l'archiduchesse d'Autriche Marie-Antoinette de Lorraine, vint, en qualité de dauphine, combler ce royaume de joie, de gloire et d'espérance.

Elle gagna par les qualités de son âme et de son esprit l'estime du roi, le cœur de son époux, l'amitié de la famille royale, et mérita l'admiration du public par sa bienfaisance.

Ces noces furent célébrées avec une pompe digne du petit-fils du monarque français et de la fille de l'impératrice de l'Allemagne.

J'ai vu le temple richement décoré; le coup d'œil imposant du banquet royal, le bal dans la galerie, les parties de jeu dans les appartemens.

Des illuminations partout; un feu d'artifice de la plus grande beauté. Torré, artificier italien, porta à cette occasion l'art pyrotechnique au dernier degré de sa perfection.

L'on fit en même temps l'ouverture du nouveau théâtre de la cour; c'est un riche monument dont l'architecture offre plus de majesté que de commodité pour les spectateurs : il faut le voir lorsqu'on y donne des bals parés, ou des bals masqués. On arrange le théâtre dans ces occasions avec la même décoration

et les mêmes ornemens que la salle; on voit alors un salon immense enrichi de colonnes, de glaces et de dorures, qui prouvent la grandeur du souverain qui l'a ordonné, et le goût de l'artiste qui l'a exécuté.

Parmi les réjouissances de cet auguste mariage les poètes français faisaient retentir la cour et la ville de leurs chants : ma muse avait envie de se réveiller; je tâchai de la satisfaire, je fis des vers italiens, mais je n'osai pas les faire imprimer.

Dans le nombre infini des compositions qui paraissaient tous les jours, il y en avait d'excellentes, et il y en avait qu'on ne lisait pas. Je ne voulais pas augmenter le nombre de ces derniers, je présentai mes vers en manuscrit; madame la Dauphine les reçut avec bonté, et me fit comprendre en très bon italien que je ne lui étais pas inconnu.

Il semble que l'heureuse étoile qui répandait pour lors ses influences sur ce royaume, m'ait inspiré du zèle, de l'ambition, du courage. Je conçus le projet de composer une comédie française, et j'eus la témérité de la destiner au Théâtre français.

Le mot de témérité n'est pas trop fort : c'en

est une vraiment, que de voir un étranger arrivé en France à l'âge de cinquante-trois ans avec des connaissances confuses et superficielles de cette langue, oser au bout de neuf ans composer une pièce pour le premier spectacle de la nation.

Vous devez vous apercevoir que c'est du *Bourru bienfaisant* dont je vais parler, pièce fortunée, qui a couronné mes travaux, et a mis le sceau à ma réputation.

Elle a été donnée pour la première fois à Paris le 4 novembre 1771, et le lendemain à Fontainebleau ; elle eut le même succès à la cour et à la ville. J'eus du roi une gratification de 150 louis ; le droit d'auteur me valut beaucoup à Paris ; mon libraire me traita fort honnêtement ; je me vis comblé d'honneur, de plaisir, de joie ; je dis la vérité, je ne cache rien ; la fausse modestie me paraît aussi odieuse que la vanité.

Je ne donnerai pas l'extrait d'une comédie que l'on joue partout, qui est entre les mains de tout le monde. Mais je ne puis pas me dispenser de donner ici une marque de reconnaissance aux acteurs qui ont infiniment contribué à la réussite de mon ouvrage.

Il n'est pas possible de rendre le rôle de *Bourru bienfaisant* avec plus de vérité que M. Préville l'a rendu. Cet acteur inimitable, foncièrement gai, d'une physionomie riante, sut si bien surmonter la contrainte de son naturel, et l'habitude de son jeu, qu'on voyait dans ses regards et dans ses mouvemens l'âpreté du caractère, et la bonté du cœur du protagoniste.

M. Bellecour avait moins de peine à soutenir le caractère de Dorval qui était aussi flegmatique que l'acteur lui-même; mais il y mettait toute l'intelligence et toute la finesse qui étaient nécessaires pour le faire valoir, et faisait un contraste admirable avec la vivacité de Géronte.

Le rôle de Dalancour n'était pas assez considérable pour l'emploi et pour le talent supérieur de M. Molé; il le joua par complaisance, et le céda quelques jours après; mais au décès de M. Bellecour, il prit le rôle de Dorval, et le rendit à la perfection. J'estimais beaucoup M. Molé, mais j'avoue de bonne foi qu'il m'a surpris dans cette occasion; je l'avais vu surpasser tous les autres dans les caractères brillans, dans les passions vigou-

reuses, dans les situations intéressantes ; j'étais tout étonné de le voir prendre le ton, le geste, le sang-froid d'un personnage aussi opposé à son naturel et à son goût : voilà l'homme, voilà le bon comédien !

Le rôle de madame Dalancour, rempli par madame Préville, était nouveau sur la scène, et pas aisé à soutenir; mais il n'y avait rien de difficile pour une actrice de son mérite. Elle jouait également bien dans ses différentes positions la coquette, l'innocente et la femme sensée.

Mademoiselle Doligny donna dans cette pièce de nouvelles preuves de son talent, de son zèle et de sa précision ; on ne pouvait rendre avec plus de vérité et plus de grâces la jeune amoureuse décente et timide.

Madame Bellecour, avec son enjouement naturel et la finesse de son jeu, donna tout l'agrément possible au rôle de la gouvernante; et M. Feuillie fit si bien valoir le petit rôle de valet, qu'il n'eut pas moins de part que les autres acteurs aux applaudissemens du public.

Tous les comédiens étaient attachés à cette pièce dès sa première lecture. La réception et

l'exclusion des pièces se fait à la comédie française par des billets secrets, signés par ceux qui composent l'assemblée. Tous ces billets n'étaient ce jour-là que des éloges pour moi et pour mon ouvrage; les suffrages du public ont prouvé depuis que les comédiens avaient jugé avec connaissance, et que s'ils reçoivent quelquefois de mauvaises pièces, c'est par des causes étrangères qui les font agir contre leur sentiment intérieur.

Mon *Bourru bienfaisant* ne pouvait être plus heureux qu'il l'a été; j'avais eu le bonheur de retrouver dans la nature un caractère qui était nouveau pour le théâtre; un caractère qu'on rencontre partout, et qui cependant avait échappé à la vigilance des auteurs anciens et modernes.

Ils ont cru peut-être qu'un homme brusque, étant incommode à la société, serait dégoûtant sur la scène : en le regardant de cette manière, ils ont bien fait de ne pas l'employer dans leurs ouvrages, et je m'en serais gardé moi-même, si d'autres vues ne m'eussent pas fait espérer d'en tirer parti.

C'est la bienfaisance qui fait l'objet principal de ma pièce, et c'est la vivacité du bien-

faisant qui fournit le comique inséparable de la comédie.

La bienfaisance est une vertu de l'âme; la brusquerie n'est qu'un défaut du tempérament; l'une et l'autre sont compatibles dans le même sujet; c'est d'après ces principes que j'ai formé mon plan, et c'est la sensibilité qui a rendu mon *Bourru* supportable.

A la première représentation de ma comédie, je m'étais caché, comme j'avais toujours fait en Italie, derrière la toile qui ferme la décoration; je ne voyais rien, mais j'entendais mes acteurs et les applaudissemens du public; je me promenais en long et en large pendant la durée du spectacle, forçant mes pas dans les situations de vivacité, les ralentissant dans les instans d'intérêt, de passion, content de mes acteurs, et faisant l'écho des applaudissemens du public.

La pièce finie, j'entends des battemens de mains et des cris qui ne finissaient pas. M. Dauberval arrive, c'était lui qui devait me conduire à Fontainebleau. Je crois qu'il me cherche pour me faire partir : point du tout : Venez, monsieur, me dit-il; il faut vous montrer. — Me montrer! A qui? — Au public

qui vous demande. — Non, mon ami ; partons bien vite, je ne pourrais pas soutenir.... Voilà M. Lekain et M. Brizard qui me prennent par les bras, et me traînent sur le théâtre.

J'avais vu des auteurs soutenir avec courage une pareille cérémonie ; je n'y étais pas accoutumé ; on n'appelle pas les poètes en Italie sur la scène pour les complimenter ; je ne concevais pas comment un homme pouvait dire tacitement aux spectateurs : Me voilà, messieurs, applaudissez-moi.

Après avoir soutenu pendant quelques secondes la position pour moi la plus singulière et la plus gênante, je rentre enfin, je traverse le foyer pour aller gagner le carrosse qui m'attendait ; je rencontre beaucoup de monde qui venait me chercher ; je ne reconnais personne ; je descends avec mon guide ; j'entre dans la voiture, ma femme et mon neveu y étaient déjà montés : le succès de ma pièce les faisait pleurer de joie, et l'histoire de mon apparition sur le théâtre les fait éclater de rire.

J'étais fatigué, j'avais besoin de me reposer, j'avais besoin de dormir : mon âme était contente, mon esprit tranquille ; j'aurais passé une nuit heureuse dans mon lit : mais dans

une voiture, je fermais l'œil, et le cahotage me réveillait à chaque instant : enfin, en sommeillant, en causant, en bâillant, j'arrive à Fontainebleau; je dors, je dîne, je me promène, et je vais voir ma pièce au château, toujours derrière la toile.

Il n'était pas alors permis d'applaudir chez le roi; mais on s'apercevait, par des mouvemens naturels et permis, de l'effet que la pièce faisait sur les spectateurs.

Le lendemain, M. le maréchal de Duras me fit l'honneur de me présenter au roi particulièrement dans son cabinet. Sa majesté et toute la famille royale me donnèrent des marques de leur bonté ordinaire.

Je revins à Paris pour la deuxième représentation de ma pièce. Il y eut ce jour-là quelques mouvemens qui indiquaient de la mauvaise humeur dans le parterre : j'étais à ma place ordinaire; M. Feuillie vint me dire : Ne soyez pas inquiet; c'est de la cabale. Comment! dis-je; il n'y en a pas eu à la première représentation. Les jaloux ne vous craignaient pas, dit le comédien; ils se moquaient d'un étranger qui voulait donner une pièce en français, et la cabale n'était pas préparée; mais vous n'avez

rien à redouter, ajouta-t-il; le coup est porté, votre succès est assuré.

Effectivement la pièce alla de mieux en mieux jusqu'à la douzième représentation, et nous ne la retirâmes, les comédiens et moi, que pour la faire reparaître dans une saison plus avantageuse.

Personne ne dit du mal du *Bourru bienfaisant*, mais plusieurs propos se sont tenus sur son compte : les uns croyaient que c'était une pièce de mon théâtre italien; d'autres pensaient que je l'avais écrite ici en italien et traduite en français. La collection de mes OEuvres pouvait convaincre les premiers du contraire, et je vais désabuser les derniers, s'il en reste encore.

Je n'ai pas seulement composé ma pièce en français, mais je pensais à la manière française quand je l'ai imaginée; elle porte l'empreinte de son origine dans les pensées, dans les images, dans les mœurs, dans le style.

On en a fait deux différentes traductions en Italie; elles ne sont pas mal faites, mais elles n'approchent pas de l'original; j'ai essayé moi-même pour m'amuser d'en traduire quelques scènes : je sentis la peine du travail et la diffi-

culté de réussir; il y a des phrases, il y a des mots de convention qui perdent tout leur sel dans la traduction.

Voyez, par exemple, dans la scène XVII du deuxième acte, le mot de *jeune homme* prononcé par Angélique : il n'y a pas dans la langue italienne le mot équivalent. *Il giovine* est trop bas, trop au-dessous de l'état d'Angélique. *Il giovinetto* serait trop coquet pour une fille honnête et timide; il faudrait pour le traduire employer une périphrase; la périphrase donnerait trop de clarté au sens suspendu, et gâterait la scène.

Les caractères de M. et madame Dalencour sont imaginés et sont traités avec une délicatesse qu'on ne connaît qu'en France : de tout mon ouvrage, ce sont ces deux personnages qui me flattent davantage. Une femme qui ruine son mari sans pouvoir s'en douter; un mari qui trompe sa femme par attachement, ce sont des êtres qui existent, et qui ne sont pas rares dans les familles; je les ai employés comme épisodes, et j'aurais pu en faire des sujets principaux qui auraient été aussi neufs peut-être que *le Bourru bienfaisant*.

J'ai donc écrit, j'ai donc imaginé cette pièce

en français; mais je n'ai pas été assez hardi de la produire, sans consulter des personnes qui pouvaient me corriger et m'instruire, et j'ai profité même de leurs avis.

C'était à peu près dans ce temps-là que M. Rousseau de Genève était de retour à Paris; chacun s'empressait de le voir, et il n'était pas visible pour tout le monde; je ne le connaissais que de réputation; j'avais envie d'avoir un entretien avec lui, et j'aurais été bien aise de faire voir ma pièce à un homme qui connaissait si bien la langue et la littérature françaises.

Il fallait le prévenir pour être sûr d'être bien reçu; je prends le parti de lui écrire, je lui marque le désir que j'avais de faire connaissance avec lui; il me répond très poliment qu'il ne sortait pas, qu'il n'allait nulle part; mais que si je voulais me donner la peine de monter quatre escaliers, rue Plâtrière, hôtel Plâtrière, je lui ferais le plus grand plaisir. J'accepte son invitation, et quelques jours après je m'y rends.

Je vais rendre compte de mon entretien avec le citoyen de Genève. Le résultat de notre conversation n'est pas bien intéressant; il n'y

est question de ma pièce qu'en passant, et sans conséquence; mais j'ai saisi cette occasion pour parler de cet homme extraordinaire qui avait des talens supérieurs, des préjugés et des faiblesses incroyables.

Je monte au quatrième étage à l'hôtel indiqué; je frappe, on ouvre; je vois une femme qui n'est ni jeune, ni jolie, ni prévenante.

Je demande si M. Rousseau est chez lui : Il y est, et il n'y est pas, dit cette femme, que je crois tout au plus sa gouvernante; et elle me demande mon nom. Je me nomme. Monsieur, dit-elle, on vous attendait, et je vais vous annoncer à mon mari.

J'entre un instant après; je vois l'auteur d'*Émile* copiant de la musique; j'en étais prévenu, et je frémissais en silence. Il me reçoit d'une manière franche, amicale; il se lève et me dit, tenant un cahier à la main : Voyez si personne copie de la musique comme moi : je défie qu'une partition sorte de la presse aussi belle et aussi exacte qu'elle sort de chez moi. Allons nous chauffer, continua-t-il; et nous ne fîmes qu'un pas pour nous approcher de la cheminée.

Il n'y avait pas de feu; il demande une bû-

che, et c'est madame Rousseau qui l'apporte; je me lève, je me range, j'offre ma chaise à madame. Ne vous gênez pas, dit le mari, ma femme a ses occupations.

J'avais le cœur navré : voir l'homme de lettres faire le copiste; voir sa femme faire la servante, c'était un spectacle désolant pour mes yeux, et je ne pouvais pas cacher mon étonnement ni ma peine : je ne disais rien. L'homme qui n'est pas sot (1) s'aperçoit qu'il se passe quelque chose dans mon esprit; il me fait des questions; je suis forcé de lui avouer la cause de mon silence et de mon étourdissement.

Comment! dit-il, vous me plaignez, parce que je m'occupe à copier? Vous croyez que je ferais mieux de composer des livres pour des gens qui ne savent pas lire, et pour fournir des articles à des journalistes méchans? Vous êtes dans l'erreur : j'aime la musique de passion;

(1) *Qui n'est pas sot* appliqué à J. J. Rousseau est bien l'expression d'un étranger : il en est de même de *mon étourdissement*, deux lignes plus bas, et de plusieurs *italianismes* que nous ne nous sommes pas permis de réformer. (*Note de l'éditeur.*)

je copie des originaux excellens; cela me donne de quoi vivre, cela m'amuse, et en voilà assez pour moi. Mais vous, continua-t-il, que faites-vous, vous-même ? Vous êtes venu à Paris pour travailler pour les comédiens italiens; ce sont des paresseux; ils ne veulent pas de vos pièces; allez-vous-en, retournez chez vous; je sais qu'on vous désire, qu'on vous attend....

Monsieur, lui dis-je en l'interrompant, vous avez raison, j'aurais dû quitter Paris d'après l'insouciance des comédiens italiens; mais d'autres vues m'y ont arrêté. Je viens de composer une pièce en français.... Vous avez composé une pièce en français? reprend-il avec un air étonné; que voulez-vous en faire? — La donner au théâtre. — A quel théâtre? — A la Comédie française. — Vous m'avez reproché que je perdais mon temps; c'est bien vous qui le perdez sans aucun fruit. — Ma pièce est reçue. — Est-il possible? Je ne m'étonne pas; les comédiens n'ont pas le sens commun; ils reçoivent et ils refusent à tort et à travers; elle est reçue, peut-être, mais elle ne sera pas jouée, et tant pis pour vous si on la joue. — Comment pouvez-vous juger une pièce que vous ne connaissez pas? — Je

connais le goût des Italiens et celui des Français, il y a trop de distance de l'un à l'autre; et, avec votre permission, on ne commence pas à votre âge à écrire et à composer dans une langue étrangère. — Vos réflexions sont justes, monsieur; mais on peut surmonter les difficultés. J'ai confié mon ouvrage à des gens d'esprit, à des connaisseurs, et ils en paraissent contens. — On vous flatte, on vous trompe, vous en serez la dupe. Faites-moi voir votre pièce; je suis franc, je suis vrai, je vous dirai la vérité.

C'était là où je voulais l'amener, non pas pour le consulter, mais pour voir s'il persisterait encore, après la lecture de ma pièce, dans le peu de confiance qu'il avait en moi. Le manuscrit était entre les mains du copiste de la Comedie française; je promis à M. Rousseau qu'il le verrait aussitôt qu'il me serait remis, et mon intention était de lui tenir parole. On va voir quelle fut la raison qui m'en a détourné.

Il parut, il y a trois ans, un livre intitulé *les Confessions de J. J. Rousseau, citoyen de Genève;* ce sont des anecdotes de sa vie écrites par lui-même. Il ne se ménage pas dans

cet ouvrage; il y avance même des singularités sur son compte qui pourraient lui faire du tort si sa célébrité ne le mettait au-dessus de la critique.

Mais j'en connais une qui lui arriva dans les dernières années de sa vie, qui ne se trouve pas dans ses *Confessions;* l'auteur l'a peut-être oubliée, ou n'a pas eu le temps de la placer avec les autres, puisque son livre est posthume. Cette anecdote ne me regarde pas particulièrement; mais j'en fais mention, parce que ce fut la cause qui m'empêcha de communiquer à M. Rousseau mon *Bourru bienfaisant.*

Ce savant étranger avait des amis, et beaucoup d'admirateurs à Paris. M*** était du nombre des uns et des autres; il l'aimait, il l'estimait, et le plaignait en même temps, connaissant aussi bien sa détresse que ses talens.

M*** proposa au littérateur genevois un appartement tout meublé, très joli, très commode, près du jardin des Tuileries; et pour ne pas blesser la délicatesse de son ami, il lui offrit ce logement pour le même prix qu'il payait à son hôtel garni. M. Rousseau s'aperçut de l'intention de cet homme généreux, il

le refusa brusquement, et cria tout haut qu'il ne voulait pas être trompé.

M***, qui était philosophe aussi, mais qui, étant Français, savait allier la politesse à la philosophie, ne se fâcha pas du refus; il connaissait l'homme, et lui pardonnait ses faiblesses; il ne cessa pas de le voir, et montait paisiblement au quatrième étage pour s'entretenir avec lui.

Il avait entendu parler des *Confessions de J. J.*; il avait envie de les voir en totalité ou en partie, et ayant lui-même dans son portefeuille des caractères du siècle qu'il avait composés à la manière de Théophraste et de La Bruyère, il proposa à son ami la lecture réciproque de ces deux ouvrages.

M. Rousseau accepta la proposition, mais à condition que M*** accepterait un souper frugal à l'hôtel Plâtrière. Celui-ci fit voir qu'ils seraient plus commodément chez lui. C'est égal, dit l'autre, il faut que ce soit chez moi, ou nous ne lirons pas; tout au plus, ajouta-t-il, je vous permets d'apporter une bouteille de votre vin, car on m'en donne de très mauvais où je suis logé.

Le Français docile s'accommode à tout; mais

malheureusement il était trop honnête, trop poli ; il envoie une corbeille avec six bouteilles d'excellent vin, et six bouteilles de Malaga. Cette surprise rend le Genevois de mauvaise humeur. Le Français arrive, il s'en aperçoit, il en demande l'explication. Nous ne boirons pas, dit l'homme fâché, douze bouteilles de vin à nous deux ; j'en ai tiré une de votre corbeille, et c'est bien assez pour un petit souper ; renvoyez le reste sur-le-champ, ou vous ne souperez pas chez moi.

La menace n'était pas effrayante, mais c'était la lecture qui intéressait le convive ; son domestique était là : il lui fait remporter la corbeille ; Rousseau est content, et c'est lui qui lit le premier.

Le renvoi du vin leur avait fait perdre du temps ; la lecture est interrompue par madame Rousseau, qui avait besoin de la table pour mettre le couvert ; on aurait pu lire sans table, mais le souper fut servi dans le même instant ; une poularde, une salade, et voilà tout.

Le souper fini, c'est à M*** à faire lecture ; il lit un chapitre ; c'est fort bien, il est applaudi. Il en lit un second, M. Rousseau se lève, il se promène d'un air très piqué, très

fâché. Interrogé sur le motif de sa colère : On ne vient pas, dit-il, chez les honnêtes gens pour les insulter. Comment! dit l'autre, de quoi vous plaignez-vous? Vous n'avez pas affaire à un sot, reprend le philosophe; c'est mon portrait que vous avez tracé avec un coloris chargé, avec des traits satiriques; c'est affreux, c'est indigne!...

Tout doucement, dit le Français, je vous aime, je vous estime, vous me connaissez; c'est un homme dur, fâcheux, acariâtre que j'ai voulu peindre.... on en rencontre si souvent dans la société. Oui, oui, reprend M. Rousseau, je sais que je passe pour tel dans l'esprit des ignorans; je les plains, et je les méprise; mais je ne souffrirai pas qu'un homme comme vous, qu'un ami.... vrai ou faux, vienne se moquer de moi.

M*** eut beau faire, eut beau dire, il ne put rien gagner; la tête de l'autre était mal montée : ils finirent par se brouiller sérieusement, et il y eut par la suite des lettres piquantes de part et d'autre.

J'étais lié avec le littérateur français; je le vis le lendemain de sa brouille avec M. Rousseau, dans une société où nous nous rencon-

trions souvent ; il nous fit part de ce qui venait de lui arriver ; les uns riaient, d'autres faisaient des réflexions ; je fis les miennes. Rousseau était bourru, il l'avait avoué lui-même dans sa dispute avec son ami ; il n'avait qu'à se donner la bienfaisance, il aurait dit que c'était lui-même que je voulais jouer dans *le Bourru bienfaisant ;* je me gardai bien de m'exposer à essuyer sa mauvaise humeur, et je ne le vis plus.

Cet homme était né avec des dispositions très heureuses ; il en a donné des preuves ; mais il était de la religion prétendue réformée ; il a fait des ouvrages qui n'étaient pas orthodoxes ; il a été obligé de quitter la France qu'il avait adoptée pour sa patrie, c'est ce désastre qui l'a rendu chagrin. Il croyait les hommes injustes ; il les méprisait, et ce mépris ne pouvait pas tourner à son avantage.

Que d'offres généreuses, que de protections n'a-t-il pas refusées? Son grabat lui était devenu plus cher qu'un palais ; les uns voyaient de la grandeur d'âme dans sa fierté, d'autres n'y voyaient que de l'orgueil : soit d'une manière, soit de l'autre, il était à plaindre ; ses foiblesses ne faisaient de tort à personne, et

ses talens l'avaient rendu respectable. Il est mort en philosophe, comme il avait vécu, et la république des lettres doit savoir bon gré à l'homme généreux qui a honoré ses cendres.

Dans le mois de mai de l'année 1771, on célébra à Versailles le mariage du comte de Provence, petit-fils de Louis xv, et frère du Dauphin, avec Marie-Louise de Savoie, fille aînée du roi de Sardaigne.

Cet événement redoubla la joie des Français ; ce prince était cher à l'état, et se rendait encore plus intéressant par ses vertus et ses talens ; et la princesse faisait, par son esprit et par ses connaissances, les délices de son époux.

Le comte de Provence ne s'appelle aujourd'hui que *Monsieur*, et son épouse *Madame;* ce sont les titres qu'on donne en France au premier frère et à la belle-sœur du roi ; les trois quarts du monde doivent le savoir ; j'instruis les étrangers qui pourraient l'ignorer.

Les réjouissances à l'occasion de ce mariage furent de la même magnificence que celles de l'année précédente. J'avais passé mon temps dans les appartemens aux noces du Dauphin, je jouis des jardins à celles-ci.

Le parc de Versailles est délicieux par lui-même; je n'en ai pas encore fait mention, c'est ici l'occasion d'en parler. Son étendue est immense, ses compartimens variés, on y voit de tous les côtés une profusion de marbres précieux, des statues originales des célèbres artistes modernes, et des copies très exactes d'après les antiques les plus estimés; on y rencontre partout des allées peignées et décorées, qui cachent des recoins rustiques et ombragés; on y voit des bassins richement ornés; des parterres agréablement dessinés, des fontaines superbes et des jets d'eau d'une élévation surprenante.

L'orangerie est un chef-d'œuvre de l'art, et la quantité et la grosseur de ses arbres est merveilleuse, vu la contrariété du climat à la nature des orangers; mais ce qui fait la beauté et la richesse principale de ces jardins enchanteurs, ce sont les bosquets. Ces espèces de salles ou de cabinets ne sont pas ouverts pour tout le monde; on les voit en suivant la cour dans les jours solennels, ou à l'arrivée de quelques illustres étrangers. Ils sont fermés le reste du temps; il y a des personnes à qui, par grâce, on en confie la clef; j'étais assez

heureux pour en avoir une, et je pouvais les parcourir à mon aise, et en faire jouir mes amis.

Les bosquets sont au nombre de douze. La salle du Bal, la Girandole, la Colonnade, les Dômes, l'Encelade, l'Obélisque, l'Étoile, le Théâtre d'eau, les Bains d'Apollon, les trois Fontaines, l'Arc de triomphe et le Labyrinthe. Ce dernier a été supprimé au commencement de ce règne, et on y a substitué un jardin à l'anglaise.

On trouve dans ces bosquets des chefs-d'œuvre en sculpture, en architecture; les deux bosquets les plus remarquables sont les Bains d'Apollon et la Colonnade. On voit dans le premier un groupe de sept figures de marbre blanc, unique par sa grandeur et par sa perfection, et on admire dans l'autre un péristyle de forme circulaire, composé de trente-deux colonnes de différens marbres choisis.

Tous ces bosquets étaient ouverts les jours des noces dont je viens de parler; on dansait dans celui de la salle de Bal, dans celui de la Colonnade et dans la salle des Marroniers. On avait disposé dans d'autres des divertissemens pour amuser le public, et on y avait fait venir les petits spectacles de Paris.

Les étrangers qui ne connaissent pas cette capitale seront curieux de savoir, peut-être, de quelle nature sont ces petits spectacles que je viens d'annoncer.

On appelle à Paris les petits spectacles ceux qui suivent les différentes foires de cette ville, et jouent pendant le reste de l'année sur les boulevarts.

Je n'entrerai pas dans le détail de leur origine; je dirai comment je les ai trouvés en arrivant à Paris, et je parlerai de leurs progrès depuis mon arrivée.

La salle de Nicolet tenait alors la première place aux foires et sur le boulevart du Temple: c'étaient des danseurs de corde brevetés du roi, qui, après leurs exercices, donnaient de petites pièces dialoguées.

Les boulevarts étaient ma promenade favorite; je les regardais comme une ressource agréable et salutaire dans une ville très vaste, très peuplée, dont les rues ne sont pas larges, et où la hauteur des bâtimens empêche la jouissance de l'air.

Ce sont des bastions très étendus qui environnent la ville: quatre rangées de gros arbres forment un vaste chemin au milieu pour les

voitures, et deux allées latérales pour les gens à pied; on y découvre la campagne, on y jouit des points de vue agréables et variés des environs de Paris, et on s'amuse en même temps des divertissemens que l'on y trouve rassemblés.

Une foule de monde infinie, une quantité de voitures étonnante, de petits marchands qui s'élancent parmi les roues et les chevaux, avec toutes espèces de marchandises; des chaises sur des trottoirs pour les personnes qui aiment à voir, et pour celles qui se rangent pour être vues; des cafés bien décorés avec un orchestre, et des voix italiennes et françaises, des pâtissiers, des traiteurs, des restaurateurs, des marionnettes, des voltigeurs, des braillards qui annoncent des géans, des nains, des bêtes féroces, des monstres marins, des figures de cire, des automates, des ventriloques; le cabinet de Comus, savant physicien, et mathématicien aussi surprenant qu'agréable.

Je vis un jour à la porte de la salle de Nicolet, que l'on y donnait pour troisième pièce, *Coriolan*, tragédie en un acte; cette affiche me parut si extraordinaire, que j'entrai sur-le-champ, crainte de manquer de place, et je me trouvai presque seul dans la galerie.

Je vois, quelques minutes après, un jeune homme bien bâti, et assez mal vêtu, s'approcher de moi; le monde commençait à venir : je le crois spectateur comme moi, je me range pour lui faire place; c'était un acteur de la troupe de Nicolet qui devait jouer le rôle de Coriolan, et qui, n'ayant pas une épée décente, venait me prier de vouloir bien lui prêter la mienne.

Ne le connaissant pas, j'hésitai quelques instans, et je lui fis des questions pour m'assurer s'il était attaché à ce spectacle; je lui demandai si le *Coriolan* que l'on avait affiché était une tragédie ou une parodie; il m'assura que c'était un ouvrage très sérieux, très bien fait; il m'en dit assez pour me rassurer; et je lui donnai mon épée, enchanté de la voir briller entre les mains de ce valeureux capitaine.

J'attendis pendant long-temps et avec beaucoup d'impatience la pièce qui m'avait attiré à ce spectacle; les danseurs de corde me faisaient frémir; les deux premières pièces dialoguées me faisaient dormir; enfin voilà le tour de *Coriolan* arrivé.

Je vois des acteurs mal **habillés**, j'entends des vers mal débités; mais je m'aperçois que

l'ouvrage n'était pas sans mérite, et que l'auteur avait traité fort adroitement son sujet. Il n'y a dans l'histoire de Coriolan qu'un seul instant qui intéresse; c'est lorsque ce capitaine romain vient se venger de l'ingratitude de sa patrie, et se laisse désarmer par les larmes de Volumnia sa femme, et de Véturia sa mère.

Nous avons sept ou huit tragédies en cinq actes sur ce même sujet, et elles ont presque toutes échoué; il n'y a que M. de Laharpe qui ait su rendre les quatre premiers actes de son *Coriolan* intéressans et agréables; mais je soutient toujours que l'auteur de la pièce en un acte avait donné à son sujet l'étendue que l'histoire pouvait lui fournir, et avait évité le danger de devenir ennuyeux.

Je ne dirai rien de son style, car j'ai plus deviné qu'entendu : les acteurs de Nicolet n'étaient pas faits pour ce genre de représentation, et ce spectacle en général était encore mal monté; il l'est beaucoup mieux aujourd'hui. Les petits spectacles qui se sont établis depuis, lui ont donné de l'émulation, et ont mis le directeur dans la nécessité de se pourvoir de meilleurs sujets.

L'*Ambigu-Comique* fut le premier qui parut

sur le boulevart après Nicolet : ce spectacle commença par des marionnettes, qu'on appelait les *comédiens de bois ;* il y avait un orchestre assez bien monté qui exécutait des airs connus, et les marionnettes faisaient la charge des acteurs des grands spectacles qui les avaient chantés.

Cette nouveauté fut extrêmement goûtée et courue, mais elle ne pouvait aller loin, et le directeur changea les comédiens de bois en petits comédiens vivans, très bien instruits dans le jeu et dans la danse; il y eut des auteurs qui ne dédaignèrent pas de composer quelques jolies pièces analogues aux acteurs et à la salle. L'Ambigu-Comique était devenu le spectacle à la mode. Je ne sais pas si le directeur est riche, mais il a eu le temps et les moyens de le devenir.

Quelques années après, un troisième spectacle s'ouvrit sur le boulevart Saint-Martin, sous le titre de *Variétés amusantes ;* celui-ci, mieux monté en acteurs, et mieux fourni de pièces comiques, l'emporta sur les autres, et fut transporté par la suite au Palais-Royal, jouissant toujours du même crédit et du même bonheur.

La salle des petits comédiens, établie dans ce même endroit, n'est pas moins fréquentée; ce sont des enfans qui accompagnent si adroitement avec leurs gestes la voix des hommes et des femmes qui chantent dans la coulisse, que l'on a cru d'abord, et l'on a parié que c'était les enfans eux-mêmes qui chantaient.

Torré, artificier italien, est le premier qui ait ouvert un Wauxhall d'été sur les boulevarts; il n'y a pas duré long-temps. On a élevé un bâtiment immense près des Champs-Élysées, sous le titre de *Colisée*, et les entrepreneurs s'y sont ruinés. Faire payer l'entrée dans une promenade close, bornée et sans agrémens, dans un pays où il y a tant de promenades publiques, spacieuses, agréables; c'est à mon avis une mauvaise spéculation.

Indépendamment des Tuileries et des boulevarts, on trouve partout ici des promenades sans sortir de la ville.

Le jardin du Luxembourg est très ample et très fréquenté; c'est le rendez-vous des gens sensés, des religieux, des philosophes et des bons ménages.

On jouit à l'Arsenal de la vue de la campagne et de la rivière; même vue et même

air au jardin de l'Infante et au Cours la Reine ; les jardins du Temple et de l'hôtel Soubise sont très utiles dans leurs quartiers.

Mais les endroits les plus essentiels où l'on peut s'instruire et s'amuser en même temps, ce sont le Jardin des Plantes et le Cabinet du Roi.

On trouve dans l'un tous les simples les plus rares et les plus utiles; on voit dans l'autre une collection immense d'animaux de toutes espèces et de minéraux de différentes régions.

M. le comte de Buffon, intendant du Jardin et du Cabinet, s'est rendu célèbre par son *Histoire naturelle* : instruit de tous les systèmes qui embrassent les trois règnes de la nature, il les a approfondis, il les a éclaircis; il en a donné de nouveaux très sages, très satisfaisans, et il a rendu, par la noblesse et par la clarté de son style, cette étude aussi agréable qu'intéressante.

M. le comte de La Billarderie d'Angeviller, nommé à cet emploi en survivance, donne actuellement des preuves de son mérite et de ses connaissances dans la charge qu'il occupe de directeur et ordonnateur général des bâti-

mens du roi, et des académies royales. J'eus l'honneur de le connaître à Versailles : il m'a toujours honoré de ses bontés; je suis bien aise d'avoir trouvé l'occasion de lui marquer ma reconnaissance.

Mais il me reste encore quelques mots à dire sur les promenades de cette capitale et de ses environs. Les Champs-Élysées, par exemple, méritent bien que l'on en fasse mention; c'est un endroit immense, ombragé par des arbres distribués en quinconces, où la foule qui le fréquente semble avoir dépeuplé la ville. Cependant il y a du monde partout; on en trouve en affluence au Bois de Boulogne, au Parc de Saint-Cloud, à Belleville, au Pré Saint-Gervais, et on reconnaît partout le goût et la gaîté nationale.

Paris est beau, ses environs sont délicieux, ses habitans sont aimables ; cependant il y a du monde qui ne s'y plaît pas. On dit que, pour en jouir, il faut beaucoup de dépense : cela est faux; personne n'a moins d'argent que moi, et j'en jouis, je m'amuse et je suis content. Il y a des plaisirs pour tous les états: bornez vos désirs, mesurez vos forces, vous serez bien ici, ou vous serez mal partout.

Depuis le succès de mon *Bourru bienfaisant*, je n'avois rien fait ; je disais en badinant que je voulais reposer sur mes lauriers : mais c'était la crainte de ne pas réussir une seconde fois comme la première qui m'empêchait de me rendre aux désirs de mes amis, et de me satisfaire moi-même. Je cédai enfin aux sollicitations d'autrui, et à celles de mon amour-propre. Je jetai les yeux sur *l'Avare fastueux*; ce caractère est si bien dans la nature, que je n'avais à craindre que la trop grande quantité d'originaux, et je pris mon protagoniste dans la classe des gens parvenus, pour éviter le danger de choquer les grands.

Cette pièce, très peu connue, et que beaucoup de monde voudrait connaître, a essuyé des aventures singulières : je vais d'abord en exposer le sujet ; je parlerai après des anecdotes qui la regardent.

M. de Chateaudor, devenu très riche, avait changé de nom comme il avait changé de fortune ; son avarice a contribué à sa richesse, et sa richesse l'a rendu fastueux.

Il est garçon : il craint la dépense qu'entraîne le mariage ; mais ayant acheté une charge qui l'anoblit, il prend le parti de se marier ;

il hésite sur le choix d'une épouse ; la noblesse flatte son orgueil, mais l'intérêt l'emporte, et c'est Dorimène sa sœur qui se charge de le marier.

Elle connaît madame Araminte qui a cent mille écus à donner en dot à Léonore sa fille ; elle les fait venir l'une et l'autre à Paris ; elle les loge chez elle au deuxième étage dans la même maison que son frère.

Sa médiation est heureuse ; il semble que les deux partis se conviennent, et c'est la signature du contrat qui fait l'action principale de la pièce.

M. de Chateaudor ouvre la scène ; il fait des réflexions qui instruisent le public de son état et de ses projets, et appelle Frontin son valet de chambre, son homme d'affaire et son confident.

Il s'agit de donner un repas ; grand étalage de vaisselle, et beaucoup d'économie dans les plats. Le frère et la sœur parlent du mariage en question ; Dorimène est bien aise d'avoir réussi dans cette affaire, mais elle craint que Léonore ne soit pas trop contente de son prétendu. Chateaudor badine là-dessus, et fait connaître que ce sont les cent mille écus qui

l'intéressent plus que le cœur de la demoiselle ; il annonce à Dorimène son magnifique dîner, et elle sort.

Frontin entre, et annonce le tailleur qui vient d'arriver dans son carrosse : l'équipage effraie Chateaudor ; mais j'aurai, dit-il, de beaux habits, on m'en fera compliment ; il faut pouvoir nommer l'homme qui les aura faits.

Le tailleur paraît ; Chateaudor demande quatre habits de drap avec des broderies très riches, mais appliquées de manière à pouvoir les détacher, et propose au tailleur de les lui rendre au bout de huit jours, et de lui payer la somme dont ils seront convenus : l'homme à voiture dédaigne ce marché, l'avare envoie chercher son petit tailleur ordinaire, et le premier acte finit.

Dorimène ouvre le deuxième acte avec Léonore ; elle l'a éloignée de sa mère pour la questionner sur son inclination ; la demoiselle voudrait se cacher, mais Dorimène s'y prend si adroitement, que Léonore est forcée d'avouer qu'elle a le cœur prévenu.

Araminte arrive ; elle se plaint de sa fille, qui est devenue d'une tristesse insupportable ;

elle la gronde, et lui donne des leçons sur le nouvel état qu'elle va prendre.

M. de Chateaudor entre, un écrin à la main, et suivi par un bijoutier; il fait voir à madame Araminte les diamans, et la consulte; elle s'y connaît, elle en a eu dans son commerce; elle les trouve très beaux, très bien assortis, mais elle juge que le prix doit en être excessif, et lui conseille de ne pas faire la folie de les acheter. M. de Chateaudor parle bas au bijoutier; il le prie de lui confier les diamans pour quelques jours; le bijoutier consent, et s'en va.

Chateaudor présente l'écrin à Léonore; elle le refuse : Araminte condamne la prodigalité de son gendre futur; mais puisque les diamans sont achetés, elle conseille à sa fille d'accepter le cadeau de son prétendu. Chateaudor prie Léonore de paraître avec ces diamans au dîner de ce jour; Araminte trouve cette parade ridicule; l'homme fastueux la trouve nécessaire à un repas de trente couverts; cette somptuosité la choque encore davantage; elle croit avoir affaire à un prodigue, et elle craint pour sa fille.

Au troisième acte Frontin entre, et donne une lettre à son maître. C'est le marquis de

Courbois qui doit arriver dans la journée à Paris, avec le vicomte son fils, et lui demande à souper. L'avare serait bien aise que le marquis se trouvât à son festin; mais il est fâché qu'il n'arrive que le soir.

Il fait part aux dames de l'arrivée du marquis et de son fils : ce jeune homme est l'amant de Léonore; elle se trouve mal; elle sort avec Dorimène; Araminte les suit, et revient un instant après. Voici une scène que le lecteur ne sera pas fâché, je crois, de voir en entier.

ARAMINTE et CHATEAUDOR.

ARAMINTE.

Ce n'est rien, grâce au ciel, ce n'est rien; ma fille se porte bien.

CHATEAUDOR.

J'en suis enchanté, madame; mais il faut toujours ménager la santé de mademoiselle, il faut suspendre le dîner; j'enverrai prier mon monde pour ce soir. (à part.) Le prétexte est honnête, voilà un repas d'épargné.

ARAMINTE.

Et vous aurez trente personnes à votre souper?

CHATEAUDOR.

Je l'espère, madame.

ARAMINTE.

Permettez-vous que je vous parle à cœur ouvert? que je vous dise ce que je pense?

CHATEAUDOR.

Je vous en prie très fort, madame.

ARAMINTE.

N'est-ce pas une folie, mon cher ami, mon cher gendre, de donner à dîner ou à souper à trente personnes, dont la moitié au moins se moquera de vous?

CHATEAUDOR.

Ils se moqueront de moi?

ARAMINTE.

Sans doute. Je ne suis pas avare, il s'en faut de beaucoup; mais je ne puis pas souffrir qu'on jette l'argent mal à propos.

CHATEAUDOR.

Mais, madame, dans un jour comme celui-ci....

ARAMINTE.

Sont-ce des parens que vous avez priés?

CHATEAUDOR.

Non, madame, ce sont des connaissances,

des gens titrés, des gens de lettres, des gens de robe, des personnes de la première distinction.

ARAMINTE.

Tant pis, tant pis; c'est de la vanité toute pure. Mon ami, vous ne connaissez pas le prix de l'argent.

CHATEAUDOR, avec étonnement.

Moi, madame?

ARAMINTE.

Oui, oui, vous. Votre sœur m'a fait croire que vous étiez économe, et je l'ai cru sur sa parole; autrement je n'aurais jamais accordé ma fille à un homme aussi dépensier que vous.

CHATEAUDOR.

Moi, dépensier, madame?....

ARAMINTE.

Je m'en suis douté, quand j'ai su que vous aviez déboursé une somme considérable pour acheter un titre qui ne vous rapporte presque rien.

CHATEAUDOR.

Comment, madame? est-ce que vous n'en êtes pas flatté? Ce titre n'apportera-t-il pas des avantages réels aux enfans de votre fille?

ARAMINTE.

Point du tout. J'aurais mieux aimé vous donner ma fille quand vous n'étiez que monsieur du Colombier, ancien bourgeois, qu'à présent que vous êtes monsieur de Chateaudor, nouveau gentilhomme.

CHATEAUDOR.

Mais, madame....

ARAMINTE.

Oui, vos pères ont bâti, et vous allez détruire.

CHATEAUDOR.

Moi, détruire? Vous êtes dans l'erreur....

ARAMINTE.

Je gage que sans vous connaître en diamans, et sans consulter personne, vous allez être la dupe de votre bijoutier.

CHATEAUDOR.

Oh! pour ces diamans-là, madame....

ARAMINTE, en l'interrompant.

Oh! pour ces diamans-là.... Je vous vois venir; c'est la parure de madame de Chateaudor.... Ma fille, monsieur, a été élevée dans l'aisance, mais modestement. Nous avons donné abondamment à la bienséance, et rien

à la vanité. La parure de ma fille a toujours été la sagesse, et je me flatte qu'elle ne démentira jamais l'éducation que je lui ai donnée.

CHATEAUDOR.

Mais, madame....

ARAMINTE.

Mais, monsieur, je vous demande pardon. Je m'échauffe un peu trop, peut-être; mais je vous vois dans un train de dépense qui me fait trembler. Il s'agit de ma fille, il s'agit de cent mille écus de dot....

CHATEAUDOR, piqué.

N'ai-je pas assez de fonds pour les assurer?....

ARAMINTE.

Oui, oui, des fonds! on les mange les fonds, vous principalement qui avez la manie d'être magnifique, d'être généreux.

CHATEAUDOR.

Mais vous ne me connaissez pas....

ARAMINTE.

Si vous étiez différent de ce que vous êtes, j'avais un projet excellent à vous proposer. J'ai vingt-cinq mille livres à moi toute seule;

je me serais mise en pension chez vous; j'aurais vécu avec ma fille, et nous aurions fait un ménage charmant; mais avec un homme comme vous....

CHATEAUDOR, à part et fâché.

C'est désespérant. (à Araminte.) Vous vous trompez sur mon compte; il y a peu d'hommes qui connaissent l'économie comme moi, et vous verrez par vous-même....

ARAMINTE.

Je ne verrai rien. Vous voudriez m'en imposer; mais vous ne réussirez pas. Pour ma fille.... nous verrons.... Je l'ai promise.... Si elle le veut, soit. Mais ne comptez pas sur moi; je me garderais bien d'avoir affaire à un homme qui jette son argent par les fenêtres.
(Elle sort.)

CHATEAUDOR, en la suivant.

Non, non, madame, je n'ai pas, grâce au ciel, le vice de la prodigalité.

Frontin annonce à son maître un petit auteur, nommé Jacinte; celui-ci entre, et après avoir parlé d'une pièce de sa façon que les comédiens avaient refusée, se donne le mérite d'avoir fait la généalogie de M. de Chateaudor

qui est de la famille du Colombier, et que l'auteur fait descendre de Christophe Colomb. L'imagination ne déplaît pas à l'homme fastueux, et l'auteur est prié à souper; mais comme il s'agit de débourser quelque argent, il est renvoyé brusquement.

A la sortie de Jacinte, la Fleur, domestique du marquis de Courbois, vient annoncer l'arrivée de ses maîtres; le père et le fils comptent loger chez M. de Chateaudor, et mademoiselle de Courbois, qui est de la partie, ira loger chez sa tante. Chateaudor n'est pas trop content qu'on vienne lui demander l'hospitalité si cavalièrement : il n'en fait pas semblant, et sort pour aller s'informer de l'état de la santé de sa prétendue.

Frontin et la Fleur restent sur la scène; chacun trace le tableau de son maître; celui de la Fleur a des ridicules; il parle singulièrement, il n'achève jamais ses phrases; il en dit la moitié, il faut deviner le reste; il a des intercalaires; celui-ci entr'autres, *voilà qui est bien;* il le fourre partout à tort et à travers; la maison n'est pas riche, mais le service y est doux; on y est très bien.

Frontin se plaint de sa condition; son maître

est avare. La Fleur aurait de bonnes occasions pour le mieux placer; mais depuis le temps, il le croit attaché à son maître. J'y suis attaché, dit Frontin, mais je n'y suis pas cloué : leur conversation est interrompue par le marquis et le vicomte, qui demandent le maître de la maison : on va le chercher; le père et le fils étant seuls, font connaître le motif de leur voyage. Le vicomte aime Léonore; le marquis serait enchanté que ce mariage pût avoir lieu. Chateaudor est leur ami; ils se flattent l'un et l'autre de l'obtenir par sa médiation.

Chateaudor entre; après les cérémonies d'usage, il envoie le vicomte voir Dorimène sa sœur; et il parle des deux étrangères sans les nommer, et sans savoir ce qui se passe entre le jeune homme et la demoiselle; le marquis reste avec Chateaudor. Je vais écrire la scène qu'ils ont entr'eux pour faire connaître le rôle du marquis.

CHATEAUDOR, LE MARQUIS.

LE MARQUIS.

Ah ça, avant que.... Avez-vous le temps ?

CHATEAUDOR.

Je suis à vos ordres, monsieur le marquis.

LE MARQUIS.

Vous êtes mon ami.

CHATEAUDOR.

C'est un titre dont je me fais honneur.

LE MARQUIS.

Voilà qui est bien ; je voudrais vous prier....
là.... tout court... tout bonnement....

CHATEAUDOR, à part.

Il est venu pour m'emprunter de l'argent.

LE MARQUIS.

Vous connaissez ma maison ?...

CHATEAUDOR.

Beaucoup, monsieur.

LE MARQUIS.

J'ai deux enfans.... Il faut que je pense....
La fille est jeune ; voilà qui est bien ; mais le
vicomte.... Vous savez ce que c'est.

CHATEAUDOR.

Je comprends à peu près que vous pensez sérieusement à l'établissement de vos enfans, et vous faites très bien ; mais à propos d'établissement, je me crois dans le devoir de vous faire part de mon mariage prochain.

LE MARQUIS.

Quoi!... vous allez aussi.... Voilà qui est bien ; j'en suis ravi.

CHATEAUDOR.

Aujourd'hui nous signerons le contrat, et c'est un bonheur pour moi que monsieur le marquis....

LE MARQUIS.

C'est à merveille ; mais... en même temps... si vous vouliez m'obliger....

CHATEAUDOR.

Je me félicite d'avoir fait une bonne affaire ; mais si vous saviez combien il m'en coûte en meubles, en chevaux, en voiture : je suis épuisé.

LE MARQUIS.

Voilà qui est bien.

CHATEAUDOR.

Pas trop bien.

LE MARQUIS.

Écoutez.... vous êtes lié avec madame Araminte.

CHATEAUDOR.

Oui, monsieur; elle est ici actuellement, et vous la verrez vous-même. Celle-là, par exemple, celle-là est une femme qui est riche, et qui pourrait bien faire votre affaire.

LE MARQUIS.

C'est précisément pour cela.... Si vous vouliez lui parler pour moi et pour le vicomte....

CHATEAUDOR.

Je le ferai avec plaisir.

LE MARQUIS.

Mais je voudrais que cela.... aussitôt dit, aussitôt fait....

CHATEAUDOR.

Je vais voir madame Araminte, et je lui parlerai sur-le-champ.

LE MARQUIS.

Et croyez-vous que.... Voilà qui est bien.

CHATEAUDOR.

Je crois que madame Araminte se prêtera à vos désirs, pour vous d'abord qui le méritez

à tous égards, et pour moi aussi qui vais devenir son gendre.

LE MARQUIS.

Quoi! son.... comment?

CHATEAUDOR.

Oui, monsieur, c'est sa fille que je vais épouser.

LE MARQUIS.

Ah! voilà qui.... Est-ce bien vrai?

CHATEAUDOR.

Mais d'où vient votre étonnement? Trouveriez-vous à redire à mon mariage?

LE MARQUIS.

Point.... C'est que mon fils.... (à part.) Ah! comme il s'est.... Ah! quelle étourderie!....

CHATEAUDOR.

Croyez-vous que madame Araminte, en déboursant la dot de sa fille, n'ait pas d'argent à vous prêter?

LE MARQUIS, piqué.

A me prêter?... à me prêter?...

CHATEAUDOR.

Je vais lui parler....

LE MARQUIS

Point du tout.

CHATEAUDOR.

Vous ne voulez pas que je lui parle ?

LE MARQUIS.

Point.... point.... voilà qui est bien, point.

CHATEAUDOR.

Monsieur, je vous demande pardon, je ne vous entends pas. Voilà votre appartement; j'ai des affaires, il faut que je sorte. Je suis votre très humble serviteur. (à part.) Je n'ai rien vu de si ridicule. (Il sort.)

LE MARQUIS.

Peste soit!... Il ne sait ce qu'il dit.

A la première scène du quatrième acte, le vicomte se plaint de l'engagement de Léonore; à la troisième, Chateaudor se plaint à son tour des mauvaises façons de sa prétendue et de sa mère. Il a envie de s'en défaire; il a vu mademoiselle de Courbois, il en est enchanté; mais il regrette les cent mille écus de madame Araminte.

Il se passe une scène entre le marquis et Chateaudor, où l'homme fastueux fait étalage de ses richesses, et se vante d'avoir fait un

présent à sa prétendue de cent mille francs de diamans. Le marquis en est étonné ; il sort en répétant à plusieurs reprises, cent mille francs de diamans !

Chateaudor se flatte de pouvoir épouser mademoiselle de Courbois, sans perdre les cent mille écus de madame Araminte ; il en fait part à sa sœur ; voici son projet : Je ferai en sorte, dit-il, que madame Araminte donne sa fille au vicomte, avec cent mille écus, et que le marquis me donne en même temps sa fille en mariage avec le même argent. De cette manière le père satisfait son fils, il marie sa fille sans bourse délier, et tout le monde est content. (Il sort.)

Dorimène, intéressée également à son frère et à son amie, voudrait bien que ce projet, tout extraordinaire qu'il paraît, pût réussir. Léonore paraît, le vicomte aussi ; la scène est intéressante, et elle est coupée par madame Araminte qui fait partir sa fille, sous le prétexte d'aller parler à la marchande de modes qui l'attend. Léonore sort avec Dorimène.

Araminte restée seule avec le vicomte, lui parle avec sa franchise ordinaire ; elle connaît son inclination pour Léonore ; elle a beau-

coup de considération pour lui ; elle lui donnerait sa fille avec plaisir, et son engagement avec Chateaudor ne l'en empêcherait pas ; mais les affaires de la maison de Courbois sont en mauvais état, son dérangement est connu.

Le vicomte voit qu'elle n'a pas tort. Il avoue cependant que son père lui cédant la direction des affaires, il se flatterait d'y mettre de l'ordre et de l'économie, de pouvoir continuer son chemin dans le service, que faute de moyens il était forcé de quitter.

Araminte est touchée de l'état du jeune homme dont elle connaît le mérite et la probité ; vous n'êtes pas dans le cas, lui dit-elle, de vous marier. Soyez libre, et laissez ma fille en liberté de suivre sa destinée ; mais si vous agréez les preuves de mon amitié, je vous offre la somme nécessaire pour acheter un régiment ; je ne vous demande d'autre assurance que votre billet d'honneur.

Le vicomte dit, pénétré de reconnaissance, Et si je meurs, madame ? Si vous mourez, reprend madame Araminte ; eh bien, si vous mourez, je perdrai mon argent, peut-être ; mais tout ne sera pas perdu, il me restera le plaisir d'avoir obligé un honnête homme.

Ils vont ensemble chez madame Dorimène, et le vicomte appelle la Fleur pour en faire prévenir son père en cas qu'il le cherche.

Le marquis entre, il demande son carrosse, et est furieux contre son cocher. La Fleur excuse le cocher ; celui de Chateaudor lui a refusé la paille pour ses chevaux. Le marquis ne peut pas le croire, Chateaudor n'est pas un avare. La Fleur soutient le contraire, et raconte à son maître tout ce que Frontin lui avait confié. Le marquis rappelle les cent mille francs de diamans ; la Fleur découvre le mystère de ces diamans empruntés.

« Comment! dit le marquis, un avare ca-
« ché, un homme faux ; c'est.... voilà qui est
« bien, l'homme du monde le plus misérable.
« Ma fille!.... Il ne l'aura pas. Cent mille
« francs de diamans, et point de paille! » (Il sort.)

Au cinquième acte la nuit commence. Chateaudor fait allumer les lustres et les girandoles.

Frontin appelle la Fleur pour se faire aider. Celui-ci s'y prête avec plaisir, et se flatte de faire bonne chère ce jour-là. Frontin ne lui promet pas grand'chose. Au moins une bou-

teille de vin, dit la Fleur. Ce n'est pas sûr, répond l'autre. Mon maître a des boules de papier dans sa poche, il les tire à mesure que les bouteilles paraissent sur la table, il sait à la fin du repas combien on en a servi, et il est très difficile d'en escamoter.

Chateaudor reparaît, mais d'un air furieux. Tout le monde le méprise, il est refusé de tous les côtés. Il fait sortir la Fleur, et ordonne à Frontin d'éteindre les bougies. Frontin obéit à regret, et c'est Chateaudor lui-même qui, avec son mouchoir, éteint la dernière bougie, et on reste dans l'obscurité.

Chateaudor veut sortir, il entend du monde qui entre, et se tient caché; c'est la Fleur qui est étonné de voir que l'on a éteint les bougies. Il se rencontre avec Frontin; ils se reconnaissent; ils causent. Chateaudor est témoin de tout ce que l'on dit sur son compte : cela fournit matière à plusieurs scènes comiques, dont le détail serait trop long; mais en voici une que je trouve à propos de transcrire.

M.ᵐᵉ ARAMINTE, LE MARQUIS,
en se rencontrant.

ARAMINTE.

.... Ah! bonjour, monsieur le marquis.

LE MARQUIS.

Bonjour, madame.... J'avais justement.... voilà qui est bien, j'en suis ravi.... Avez-vous vu mon fils?... Vous a-t-il parlé?

ARAMINTE.

Votre fils, ma fille, madame Dorimène ne font que m'étourdir... Je suis d'une humeur... Je n'en puis plus.

LE MARQUIS.

Est-ce que vous en seriez fâchée?.... vous me connaissez. Je ne suis pas.... Je n'ai pas.... Mais pour des terres.... Courbois.... Sept-Fontaines.... Bas-Coteau.... Verdurier.... voilà qui est bien, madame.... Deux millions, madame.

ARAMINTE.

A quoi bon vos millions, vos terres? Feu mon mari avec rien a fait des millions, et vous avec des millions vous n'avez rien. C'est que mon mari avait de l'ordre, c'est qu'il avait une

femme qui savait conduire un ménage ; mais vous, monsieur le marquis, soit dit entre nous, tout va de travers chez vous.

LE MARQUIS.

Il est vrai que feu madame de Courbois n'était pas.... Elle aimait un peu.... La pauvre femme!... Et elle perdait gros.... Moi tantôt d'un côté, voilà qui est bien, tantôt de l'autre.... je l'avoue, je ne me connais pas.... Mais mon fils.... Il s'y connaît lui.... Un jour, un jour.... nos terres....

ARAMINTE.

Ah! si vos terres étaient entre mes mains, ce jour, ce jour.... ne tarderait pas à arriver.

LE MARQUIS.

Prenez-les, madame.... Ma foi, voilà qui est bien, prenez-les.

ARAMINTE.

Croyez-vous, monsieur, qu'une femme comme moi soit faite pour être votre intendante?

LE MARQUIS.

Point du tout. Est-ce que nous ne pourrions

pas.... Je ne suis pas vieux, moi.... Vous êtes encore.... Voilà qui est bien.

ARAMINTE.

Vous vous moquez de moi, monsieur le marquis.

LE MARQUIS.

Pardonnez-moi.... Ce que je dis.... est toujours.... là.... bien.... Voilà qui est bien.

ARAMINTE.

Je n'ai pas envie de me remarier; mais en tout cas, je ne le ferais que pour le bien de ma fille.

LE MARQUIS.

Oui, oui. Tout.... maîtresse de tout.... Carte blanche, madame, carte blanche.

ARAMINTE, avec intérêt.

Carte blanche, monsieur....

LE MARQUIS.

Oui, parole d'honneur.... Carte blanche.

Le vicomte survient, il est instruit de tout, il ajoute ses prières à celles de son père pour qu'Araminte se charge de la direction de leurs affaires, en qualité de madame la marquise

de Courbois; elle hésite. Léonore arrive, elle se jette aux genoux de sa mère, et la fait accepter.

Madame Dorimène apprend ce qui vient de se passer, elle est bien aise que Léonore soit heureuse, mais elle trouve mauvais que cet arrangement soit fait sans en faire part à son frère.

Il aurait eu ma fille, dit madame Araminte, s'il n'eût pas été si fastueux.

Il aurait eu la mienne, dit le marquis, s'il n'était pas un avare.

L'avare fastueux entre; il prend son parti en brave. Le souper est fait, il ne faut pas le perdre; les convives se rassemblent, il ne veut pas qu'ils se moquent de lui, il les fait entrer; il leur annonce qu'il les a priés pour fêter le mariage de M. le vicomte de Courbois; ils n'en sont pas les dupes; les domestiques ont parlé; les vices de Chateaudor sont découverts; il est détesté à cause de son avarice, et méprisé à cause de son faste.

La première personne à qui je fis voir ma pièce quand je la crus en état de paraître, ce fut M. Préville. Je lui avais destiné le rôle du marquis, j'étais bien aise d'avoir son avis sur

ce personnage, et sur la totalité de ma comédie.

Il me parut content de l'un et de l'autre. Je lui fis observer la difficulté de rendre au naturel le rôle dont il allait se charger : *Je connais*, me dit-il, *cette belle nature-là*.

D'après l'encouragement de cet acteur estimable, je fis faire la lecture de la pièce à l'assemblée de la Comédie Française; elle eut des billets pour et contre, et elle fut reçue *à correction*. Je n'étais pas accoutumé à cette espèce de réception; mais allons, me dis-je à moi-même, point d'orgueil, point d'entêtement. Je retranche quelque chose, j'en ajoute quelque autre, je corrige, je polis, j'embellis mon ouvrage; on en fait une seconde lecture : la pièce est reçue, et on la met sur le répertoire pour le voyage de Fontainebleau.

C'était une des premières qu'on devait jouer sur le théâtre de la cour. M. Préville tombe malade en arrivant; il reste pendant un mois dans son lit; il va mieux vers la fin du voyage, et on destine *l'Avare fastueux* pour la veille du départ du roi.

Tous les ministres, tous les étrangers, tous les bureaux étaient partis; les comédiens

étaient fatigués; ils n'avaient pas grande envie d'étudier, encore moins de répéter. Je voyais la position critique de ma pièce. Je demande très modestement s'il était possible d'en suspendre la représentation; il n'y en avait pas d'autres sur le répertoire : on me fit croire qu'on ne pouvait pas s'en dispenser.

Je vais à la première représentation; je me mets à ma place ordinaire au fond du théâtre derrière la toile. Il y avait si peu de monde qu'on ne pouvait pas s'apercevoir des effets bons ou mauvais de la pièce, et elle finit sans aucun signe d'approbation ni de réprobation. Je rentre chez moi, je ne vois personne; tout le monde fait ses paquets, je fais les miens; tout le monde part, et je pars aussi.

J'eus le temps en route de faire mes réflexions. Le froid glacial avec lequel on avait écouté mon ouvrage pouvait provenir du vide de la salle et de la circonstance du moment; mais je vis que quelques acteurs s'étaient trompés dans l'exécution.

Madame Drouin, excellente actrice pour les rôles de charge, joua celui d'Araminte en mère noble; c'est ma faute: madame Araminte exerce un acte de générosité vis-à-vis du

vicomte; l'actrice partant de là, s'est imaginé que son rôle devait être grave et sérieux.

L'honnêteté, la bienfaisance, la générosité même, peuvent se rencontrer dans tous les rangs; une femme des halles fait une belle action, elle n'en est pas moins une harengère; madame Araminte en fait une à proportion de ses facultés, elle n'est pas moins une mère difficile, une amie pétulante; elle pouvait être intéressante par occasion, et comique par caractère.

M. Bellecour joua l'Avare fastueux comme le Glorieux; bien dans les situations du faste, et très gêné dans celles de l'avarice. C'est encore ma faute, j'aurais dû donner ce rôle à un acteur qui jouât les rôles à manteau, et les rôles chargés.

A l'égard de M. Préville, je n'ai rien à dire, son rôle était d'une difficulté extraordinaire; il n'avait pas eu le temps de se familiariser avec ces phrases coupées qui demandaient beaucoup de finesse pour faire comprendre ce que l'acteur n'achevait pas de prononcer. C'est ma grande faute, j'aurais dû faire des remontrances, et employer mes protections pour que ma pièce ne fût pas donnée à Fontainebleau. Ainsi,

faisant la récapitulation de mes torts, j'écrivis aux comédiens en arrivant à Paris, et je retirai ma pièce sur-le-champ.

Mes amis désiraient avec impatience de voir *l'Avare fastueux* sur la scène à Paris; ils furent tous fâchés en apprenant que je l'avais retirée. On me grondait, on m'en voulait, on me tourmentait pour que j'en permisse la représentation; et on me rappelait, pour m'encourager, combien de pièces tombées à la première représentation, s'étaient relevées depuis. Ils n'avaient pas tort, peut-être; j'aurais suivi leurs conseils, et j'aurais satisfait leurs désirs, si les comédiens m'eussent fait connaître qu'ils avaient envie de la rejouer; mais apparemment ils en étaient dégoûtés autant que moi : elle était née sous une mauvaise étoile; il fallait en craindre les influences, il fallait la condamner à l'oubli, et ma rigueur alla si loin, que je la refusai à des personnes qui me la demandaient pour la lire.

Je ne pus cependant pas résister à la demande d'un des plus grands seigneurs du royaume, dont les prières sont des ordres; j'allai lui faire hommage de ma comédie : une dame se chargea de la lecture. Elle s'en

acquitta avec cette facilité et cette grâce qui lui sont naturelles; mais à la première entrée du marquis, elle fut surprise par la singularité du rôle dont elle n'était pas prévenue.

M*** s'empara de l'original, lut cette scène et toutes les autres de ce même personnage, avec une aisance et une telle précision, qu'on l'aurait pris pour l'auteur de l'ouvrage : j'avoue que je ne pus retenir ma joie et mon admiration.

La lecture finie, tout le monde me parut content; j'étais dans la maison de la bonté, de l'honnêteté, je ne pouvais m'attendre qu'à des complimens.

On célébra à Versailles, dans le mois de novembre de l'année 1773, le mariage de M. le comte d'Artois, frère de Louis XVI, avec Marie-Thérèse de Savoie, fille du roi de Sardaigne, et sœur de Madame.

Les fêtes, à cette occasion, furent ordonnées et exécutées avec la pompe et la magnificence ordinaires.

Ce fut à peu près dans ce temps-là que le chevalier Jean Mocenigo, ambassadeur de Venise, vint relever le chevalier Sébastien Mocenigo son frère cadet, qui terminait ses quatre années d'ambassade.

Ce nouveau ministre de la république était un de mes anciens protecteurs; il m'avait donné des preuves essentielles de sa bienveillance; il m'avait logé chez lui pendant long-temps avec ma famille; il m'écrivit ce billet : « Le « doge sérénissime m'a permis d'inviter à la « noce quelques uns de mes amis : vous êtes « du nombre, je vous prie d'y venir, vous y « trouverez votre couvert. »

Je n'y manquai pas. Il y avait une table de cent couverts dans la salle appelée *des banquets*; il y en avait une autre de vingt-quatre, dont le neveu du doge faisait les honneurs : j'étais de cette dernière; mais au second service tout le monde quitta sa place, et nous allâmes tous dans la grande salle, faisant le tour de cette pièce immense, nous arrêtant derrière les uns et les autres, et jouissant, moi en mon particulier, des honnêtetés que l'on prodiguait à un auteur qui avait le bonheur de plaire.

M. le chevalier Jean Mocenigo rendit, pendant le cours de son ambassade, un service essentiel à sa nation. Il négocia avec la cour de France l'abolition réciproque du droit d'aubaine, et il y réussit.

J'appris cet événement avec beaucoup de satisfaction : je n'y étais pas intéressé pour moi-même, car je n'ai rien à laisser après ma mort à mes héritiers ; mais je jouissais pour les Vénitiens qui ont des affaires en France.

J'ai toujours regardé mes compatriotes avec amitié ; ils ont toujours été les bien venus chez moi. J'ai été trompé plus d'une fois, il est vrai ; mais les méchans ne m'ont jamais dégoûté du plaisir de me rendre utile : je me flatte qu'aucun Italien n'est jamais parti mécontent de moi.

Enchanté d'être en France, j'aime à converser de temps en temps avec les gens de ma nation, ou avec des Français qui possèdent la langue italienne.

L'endroit où j'en rencontre le plus souvent est chez madame du Boccage : il n'y a pas d'étranger qui, soutenu par ses qualités ou par ses talens, ne s'empresse, en arrivant à Paris, de lui faire sa cour. Ce fut chez cette dame que je fis une découverte très agréable, et très intéressante pour moi.

Un jour que je devais y dîner, madame la comtesse Bianchetti, nièce de madame du Boccage, me présenta à une dame que j'aurais dû

connaître, et que je ne reconnaissais pas : je fus étonné de m'entendre saluer en très bon vénitien par une personne qui jusqu'à ce moment-là avait parlé parfaitement français.

C'était la femme de M. de La Borde, administrateur général des domaines du roi, et sœur de M. Le Blond, qui a succédé à son père dans le consulat de France à Venise. J'avais connu cette dame dans sa première jeunesse; elle était la cadette des trois sœurs qu'on appelait les trois beautés de Venise.

Après le dialecte toscan et le vénitien, c'est le génois qui m'amuse plus que les autres. Dieu (disent les Italiens) avait assigné à chaque nation son langage; il avait oublié les Génois; ils en composèrent un à leur fantaisie, qui sent encore la confusion des langues de la tour de Babel; mais c'est celui de ma femme, et je l'entends et je le parle assez bien.

J'avais occasion autrefois de le parler fréquemment avec un Génois de mes amis, que des circonstances ont éloigné de Paris. Je n'ai plus le plaisir de m'entretenir avec lui, mais j'ai celui de dîner très souvent chez son épouse. On trouve chez elle une petite société charmante : M. Valmont de Bomare le naturaliste,

M. Coqueley de Chaussepierre, avocat au parlement, qui met toujours de l'agrément et de la gaîté dans les propos sérieux aussi-bien que dans les propos galans, et quelques autres personnes aussi aimables que respectables. On cause à table, on passe en revue les nouvelles du jour, les spectacles, les découvertes, les projets, les événemens, chacun dit son mot; et s'il s'élève quelque discussion, la maîtresse de la maison, pleine d'esprit et de connaissances, fait les frais de la conciliation.

Si mes Mémoires ont le bonheur de traverser les mers, mon ami *** verra que je ne l'ai pas oublié; d'ailleurs je rends justice à la vérité, et rien ne me flatte davantage que l'occasion de parler de mes amis, que j'aime bien, que j'aime constamment, soit Italiens, soit Français.

La nation française m'est aussi chère aujourd'hui que la mienne, et c'est un délice de plus pour moi quand je rencontre des Français qui parlent l'italien.

Notre littérature italienne est très goûtée en France, nos livres y sont bien reçus et bien payés. La quantité d'exemplaires de mes comédies qu'on a débitée dans ce pays-ci est pro-

digieuse, et l'empressement avec lequel on a souscrit à la nouvelle édition des OEuvres de *Metastasio*, l'est encore davantage.

A la joie que les mariages de trois princes avaient répandue dans le royaume, succéda la plus sombre tristesse. Louis xv tomba malade; la petite-vérole ne tarda pas à se déclarer; elle était des plus malignes, des plus compliquées; ce roi, fort vigoureux, bien constitué, succomba à la violence de ce fléau de l'humanité.

De retour à Paris, j'entendis parler d'un mariage projeté entre madame Clotilde, sœur du roi de France, et le prince de Piémont, héritier présomptif de la couronne de Sardaigne.

Cette nouvelle était pour moi intéressante : j'allai à Versailles pour en être mieux informé; le projet était vrai, mais on en faisait mystère; et ce ne fut que sept mois avant le mariage que j'eus l'ordre de me rendre chez la princesse pour lui donner quelque instruction sur la langue italienne. On croyait à la cour que ma pension de 3,600 livres m'obligeait au service de toute la famille royale; on ne savait pas que c'était une *récompense pour avoir en-*

seigné l'italien à *Mesdames ;* et ceux qui étaient chargés des dépenses pour madame de Piémont, furent convaincus que je devais être récompensé; mais les affaires qui regardaient cette princesse étaient terminées; je n'avais qu'à attendre ; on devait m'employer pour madame Elisabeth, autre sœur du roi; c'était à cette occasion que je devais réserver mes demandes. J'attendis long-temps et je gardai toujours mon appartement à Versailles ; le jour enfin arriva, j'eus ordre de me rendre chez madame Élisabeth.

Cette jeune princesse, vive, gaie, aimable, était plus dans l'âge de s'amuser que de s'occuper; j'avais assisté à des leçons de latin qu'on lui donnait, et je m'étais aperçu qu'elle avait beaucoup de dispositions pour apprendre, mais qu'elle n'aimait pas à s'appesantir sur des difficultés vétilleuses.

Je suivis à peu près la méthode que j'avais adoptée pour madame la princesse de Piémont; je ne la tourmentai pas avec des déclinaisons et des conjugaisons qui l'auraient ennuyée; elle voulait faire de son occupation un amusement, et je tâchai de rendre mes leçons des conversations agréables.

On faisait lecture de mes comédies : dans les scènes à deux personnages, c'était la princesse et sa dame d'honneur qui lisaient et traduisaient chacune son rôle. S'il y avait trois personnages, c'était une dame de compagnie qui se chargeait du troisième, et je rendais les autres, s'il y en avait davantage.

Cet exercice était utile et amusant; mais peut-on se flatter que la jeunesse s'amuse pendant long-temps de la même chose? Nous passâmes de la prose aux vers; Métastase occupa mon auguste écolière pendant quelque temps; je ne cherchais qu'à la contenter, et elle le méritait bien : c'était le service le plus doux, le plus agréable du monde.

Mais je vieillissais; l'air de Versailles ne m'était pas favorable; les vents qui y dominent et qui soufflent presque perpétuellement, attaquaient mes nerfs, réveillaient mes anciennes vapeurs, et me causaient des palpitations; je fus forcé de quitter la cour, et de me retirer à Paris, où l'on respire un air moins vif et plus analogue à mon tempérament.

Mon neveu, quoique employé au bureau de la guerre, pouvait me remplacer; il l'avait

fait auprès de Mesdames, et j'étais sûr des bontés de madame Élisabeth. C'était là le moment d'arranger mes affaires, et je ne m'oubliai pas dans cette circonstance.

Je présentai un Mémoire au roi; il fut protégé par Mesdames; la reine elle-même eut la bonté de s'intéresser à moi; le roi eut celle de m'accorder 6,000 livres de gratification extraordinaire, et un traitement de 1200 livres annuel sur la tête de mon neveu.

Tout ce que je viens de dire n'est pas de la même année : la continuation des matières m'engage quelquefois à déranger l'ordre chronologique, mais je ne tarde pas à y revenir, et me voilà à l'année 1776.

Dans l'année suivante, on me demanda un nouvel opéra-comique pour Venise : je m'étais proposé de ne plus en faire; mais croyant que le même ouvrage me serait utile à Paris, je consentis de satisfaire mes amis, et je composai une pièce qui pouvait plaire également à l'une et à l'autre nation : son titre était *i Volponi* (les Renards). C'étaient des gens de cour, jaloux d'un étranger; on lui faisait beaucoup de politesse pour l'amuser, et on tramait des cabales pour le ruiner. Il y avait de l'intérêt,

de l'intrigue et de la gaîté, et il en résultait une leçon de morale.

Il était question alors de faire venir à Paris les acteurs de l'Opéra-Comique italien, que nous appelons *i Bouffi*, et qu'on appelle ici *les Bouffons*. Ce mot serait insultant en Italie, il ne l'est pas en France; ce n'est qu'une mauvaise traduction.

La musique de *la Bonne-Fille* de M. Piccini, celle de *la Colonie* de M. Sacchini, et les progrès que le goût du chant italien faisait tous les jours à Paris, déterminèrent les directeurs de l'Opéra à faire venir ce spectacle étranger, qui donna ses représentations sur le grand théâtre de cette ville.

Ce projet me flatta infiniment, et j'eus la témérité de me croire nécessaire à son exécution. Personne ne connaissait l'Opéra-Comique italien mieux que moi: je savais que depuis quelques années on ne donnait plus en Italie que des farces dont la musique était excellente, et la poésie détestable.

Je voyais de loin ce qu'il fallait faire pour rendre ce spectacle agréable pour Paris; il fallait faire de nouvelles paroles; il fallait composer de nouveaux drames dans le goût français.

J'avais fait plus d'une fois cette opération pour Londres, j'étais sûr de mon fait ; personne ne pouvait mieux que moi se rendre utile dans une pareille occasion.

Je savais par expérience combien ce travail était difficile et pénible ; mais je m'y serais livré avec un plaisir infini pour le bien de la chose, et pour l'honneur de ma nation.

D'ailleurs, il y avait à parier que l'Opéra de Paris, en faisant venir des acteurs étrangers, ne se contenterait pas de leur vieille musique, et en ferait faire de nouvelle par M. Piccini qui était ici, ou par M. Sacchini qui était à Londres.

Je tenais mon opéra-comique tout prêt, et j'étais presque sûr qu'on m'en aurait ordonné d'autres ; car je ne croyais pas de la dignité du premier spectacle de la nation, d'entretenir le public pendant long-temps avec de la musique qu'on avait chantée dans les concerts et dans les sociétés de Paris.

J'attendais donc qu'on vînt me parler, qu'on vînt me consulter, m'engager.... Hélas ! personne ne m'en dit mot.

Les acteurs italiens arrivèrent à Paris ; j'en connaissais quelques uns ; je n'ai pas été les

voir, je n'ai pas été à leur début. Il y en avait de bons et de médiocres; leur musique était excellente : mais ce spectacle tomba, comme je l'avais prévu, à cause des drames qui étaient faits pour déplaire en France, et pour déshonorer l'Italie.

Mon amour-propre aurait dû être flatté, voyant ma prédiction vérifiée; mais au contraire, j'étais vraiment affligé. Je n'aimais pas trop l'opéra-comique; j'aurais été enchanté d'entendre de la musique italienne, exécutée sur des paroles italiennes; mais il fallait des paroles qu'on pût lire avec plaisir, et qu'on pût traduire en français sans rougir.

Ces mauvais opéras paraissaient en public, traduits et imprimés. La meilleure traduction était la moins supportable; plus les traducteurs s'efforçaient de rendre le texte fidèlement, plus ils faisaient connaître les platitudes des originaux.

Je croyais que cette troupe italienne s'en irait au bout de l'an; mais apparemment elle était engagée pour deux, et elle y resta l'année suivante. Ce fut dans cette seconde année qu'on me fit l'honneur de venir chez moi, en m'apportant un de ces mauvais drames à rac-

commoder; c'était trop tard; le mal était fait, ce genre de spectacle était décrié. J'aurais pu le soutenir dans son début; je crus ne pouvoir pas le relever après la crise qu'il avait essuyée.

Il faut encore dire que j'étais piqué d'avoir été oublié au moment nécessaire. Je ne me souviens pas d'avoir éprouvé depuis long-temps un chagrin pareil à celui-là. Les uns disaient, pour me consoler, que les directeurs de l'Opéra croyaient l'emploi qu'ils auraient pu m'offrir au-dessous de moi; messieurs les directeurs ne savaient pas de quoi il s'agissait : s'ils eussent eu la bonté de me consulter, ils auraient vu qu'il leur fallait un auteur, et non pas un ravaudeur.

D'autres me disaient (sans fondement, peut-être) qu'on craignait que Goldoni ne fût trop cher.

J'aurais travaillé pour l'honneur, si on avait su me prendre; j'aurais été cher, si on m'avait marchandé; mais mon travail les aurait bien dédommagés : j'ose dire que ce spectacle existerait encore à Paris.

Au mois de janvier de l'année 1778 il y eut des réjouissances à la cour et à la ville pour la naissance du duc de Berri, fils de

M. le comte d'Artois, et la reine accoucha dans le mois de décembre suivant, d'une princesse qui fut nommée sur-le-champ Marie-Thérèse-Charlotte de France, avec le titre de Madame, fille du roi.

La reine, protectrice des beaux-arts et des artistes célèbres, avait fait venir M. Piccini en France, l'avait fait pourvoir d'un traitement de la cour, et il était libre de travailler pour les spectacles de Paris.

Ce compositeur italien nouvellement arrivé n'était pas encore en état de choisir ses poëmes : M. Marmontel prit soin de lui en fournir.

Il mit l'opéra de *Roland* de Quinault en trois actes avec quelques changemens. M. Piccini fit valoir sa science et son goût. Mais les Français qui s'intéressent aux drames autant qu'à la musique, ne peuvent pas souffrir que les auteurs modernes touchent aux chefs-d'œuvre des auteurs anciens.

Il y avait d'ailleurs une guerre ouverte à Paris entre les partisans de M. Gluck et ceux de M. Piccini, et ces deux partis étaient combattus par les amateurs de la musique française.

Je finirai par un événement qui doit inté-

resser les gens de lettres, et qui a coûté beaucoup de regrets à la France et à l'Europe entière.

C'est vers la fin de l'année 1778 que M. de Voltaire vint revoir sa patrie : il y fut reçu avec acclamation ; tout le monde voulait le voir. Heureux ceux qui pouvaient lui parler.

Je fus de ce nombre : je lui avais trop d'obligations pour ne pas me presser d'aller lui rendre mes hommages, et lui marquer ma reconnaissance. On connaît sa lettre au marquis d'Albergati, sénateur de Bologne. Voltaire était l'homme du siècle ; je n'eus pas de peine à acquérir sous ses auspices une réputation en France.

Je ne ferai pas l'éloge de cet homme célèbre : il est trop connu et trop généralement estimé. Son génie aussi fécond qu'instructif et brillant, embrassait toutes les classes de la science et de la littérature, avec un style original qu'il savait approprier aux différentes matières, donnant de la noblesse à la gaîté, et de l'agrément au sérieux.

M. de Voltaire fit les délices de Paris pendant quelques mois; mais il avait une maladie habituelle qu'il aurait pu soutenir long-temps,

peut-être, dans la tranquillité de son paisible séjour de Ferney, mais qui ne fit qu'augmenter dans le tourbillon de Paris, et qui, au grand regret de ses amis et de ses admirateurs, coupa le fil de ses jours. Hélas ! le *dulcis amor patriæ* l'avait séduit, et la philosophie avait cédé à la nature.

Il arriva dans l'année 1780 une catastrophe fâcheuse pour les comédiens mes compatriotes. Ils avaient reçu dans leur société l'opéra-comique, et les nouveaux camarades chassèrent les anciens.

Mais il faut être vrai. Les Italiens se négligeaient un peu; la comédie chantante faisait tout; la comédie parlante ne faisait rien. Elle était réduite à jouer les mardis et les vendredis, que l'on appelle à ce spectacle les mauvais jours; et si elle était admise à paraître dans les beaux jours, c'était pour remplir le vide entre les deux pièces qui intéressaient le public.

Quelques uns de ces acteurs italiens voyant de loin le sort qui les menaçait, se cotisèrent pour me faire travailler. Je m'y prêtai avec plaisir, avec zèle ; je composai six pièces, trois grandes et trois petites ; ils en étaient contens, ils les avaient payées ; ils n'eurent pas le temps

apparemment de les étudier, de les jouer; pas une ne parut sur la scène.

La Comédie italienne fut supprimée; les acteurs reçus furent renvoyés avec des pensions proportionnées à la part dont ils jouissaient. Ceux qui n'avaient pas fini leur temps furent dédommagés, les gagistes furent récompensés; on ne conserva du genre italien que M. Carlin, en récompense de ses quarante années de service, et parce que le personnage d'Arlequin pouvait être utile dans des pièces françaises.

M. Carlin n'était pas seulement utile, mais il était devenu nécessaire; il ne fallait pas perdre les nouvelles pièces de M. le chevalier de Florian. Ce jeune auteur avait l'art de placer supérieurement ce personnage grotesque.

Il n'est permis qu'à ce masque de débiter des balourdises saillantes; c'est un être imaginaire, inventé par les Italiens, et adopté par les Français, lequel a le droit exclusif d'allier la naïveté à la finesse, et personne n'a su mieux rendre ce caractère amphibie que M. de Florian.

Mais il a fait plus; il a donné du sentiment, de la passion, de la morale à ses pièces, et les

a rendues intéressantes. *Les deux Billets, le Bon Ménage, les deux Jumeaux de Bergame, le Bon Père*, sont de petits chefs-d'œuvre. Il les a composés pour lui-même; personne ne les rendit mieux que lui dans la société, et M. Carlin était le seul qui pouvait les faire connaître au public.

On avait fait venir d'Italie M. Corali pour doubler M. Carlin. Ce nouvel acteur n'était pas sans mérite; mais la comparaison est rarement favorable au dernier arrivé. M. Corali cependant ne fut pas renvoyé; il se rendit utile à l'Opéra-Comique, et fut gardé aux mêmes appointemens dont il jouissait auparavant.

M. Camerani qui jouait les rôles de Scapin dans la comédie supprimée, eut sa retraite et sa pension comme ses camarades; mais il fut reçu quelques jours après comme acteur, et avec le titre de semainier perpétuel de la troupe.

Cet homme très actif, plein d'intelligence et de probité, chargé des commissions épineuses, sait si bien concilier les intérêts de la société et ceux des particuliers, qu'il est l'intermédiaire des querelles, l'arbitre des réconciliations, et l'ami de tout monde.

L'Opéra-Comique, dégagé de la Comédie italienne, ne pouvait pas fournir lui tout seul deux ou trois pièces par jour dans le courant de l'année.

Il y avait autrefois sur ce théâtre une Comédie française qui faisait corps avec les Italiens. Ceux-ci l'avaient renvoyée ; l'Opéra-Comique la fit revenir. Elle est assez bien composée ; il y a des acteurs excellens qui seraient très utiles au Théâtre Français; ils ont donné des pièces charmantes : je ne parlerai que de la *Femme jalouse* et de son auteur.

Cette pièce en cinq actes et en vers, est, à mon avis, un ouvrage achevé; le sujet, qui paraît usé, y est traité d'une manière qui le rend nouveau. L'auteur eut l'esprit de rendre raisonnable une jalousie mal fondée ; la femme est intéressante par ses craintes motivées, et le mari l'est aussi par la délicatesse de son secret. Tous les caractères de la pièce sont vrais, les épisodes bien adaptés, les équivoques et les surprises bien ménagées; la catastrophe naturelle et satisfaisante; le style noble, comique et correct, les vers harmonieux sans affectation. Je ne donnerai pas l'extrait d'une pièce

qui est imprimée; je ne fais qu'énoncer les raisons qui me la font regarder comme une comédie très bien faite.

La salle de l'Opéra qui avait été réduite en cendres en 1763, subit le même sort le 16 juin 1781, à la sortie du spectacle.

La flamme des lumières latérales du théâtre avait entamé une toile des décorations; un des deux ouvriers qui devaient se trouver aux deux bouts, n'était pas à sa place; l'autre coupa la corde de son côté; la toile qui était roulée tomba perpendiculairement; le feu monta rapidement, il gagna la charpente d'en-haut; en trois quarts d'heure l'intérieur de la salle fut embrasé.

L'Opéra ne trouva pas cette fois-ci à se placer aussi commodément qu'il le fut à l'occasion de l'incendie précédent; la salle des Tuileries était toujours occupée par la Comédie française, et les acteurs chantans furent obligés de donner leurs représentations sur le petit théâtre des Menus-Plaisirs du roi, en attendant que l'on bâtît une nouvelle salle. Ce bâtiment était nécessaire pour l'ornement de la ville et pour l'amusement du public, et une circonstance heureuse pour la France en rendait la

construction plus pressante. La reine était enceinte; l'Opéra ne devait pas manquer de figurer à l'occasion des réjouissances : on remit à un autre temps l'idée d'un bâtiment magnifique et solide, et on bâtit en attendant, dans l'espace de soixante-six jours, sur les boulevarts, une salle très jolie, très commode, très agréable, qui existe encore, et qui existera encore long-temps.

Ce prodige fut exécuté par M. Lenoir, architecte très habile, plein d'intelligence et de goût; il a donné à cette salle une solidité plus que suffisante, et la forme et l'étendue que le local lui permettait. On fit l'ouverture de ce spectacle pour la naissance du Dauphin, et on y donna l'opéra *gratis* pour le peuple, en réjouissance de cet heureux événement.

Je partageais la joie publique; j'étais, soit par inclination, soit par habitude, soit par reconnaissance; j'étais, dis-je, Français comme les nationaux. Une affaire de famille ne tarda pas à me rappeler que j'étais né sous un autre ciel, et un événement agréable qui m'intéressait particulièrement ne fit que redoubler les plaisirs que j'éprouvais à Paris.

J'avais laissé en partant de Venise une nièce

au couvent; elle était parvenue au bout de vingt ans à l'âge où il fallait qu'elle se décidât pour le monde ou pour le cloître ; je la questionnais de temps en temps dans mes lettres pour savoir son désir et sa vocation : elle n'avait d'autres volontés que les miennes; je ne désirais que de la satisfaire, et je croyais entrevoir du mystère caché sous le voile de la modestie. Je priai un de mes protecteurs de vouloir bien la sonder finement ; voici ce qu'il put en tirer : « Tant que je serai dans les fers, « je ne dirai jamais ma façon de penser. » J'augurai par là qu'elle n'aimait pas le couvent : tant mieux; je n'avais que des biens substitués qu'on pût donner en dot, et les religieuses ne demandent que de l'argent comptant.

J'écrivis une lettre à la supérieure du couvent, et le sénateur que j'avais prié de s'en charger alla la chercher avec madame son épouse, et l'emmenèrent chez eux : là, elle ne parla pas trop clairement, mais autant que la modestie le lui permettait ; elle ne demandait point d'être mariée, mais elle ne voulait plus de couvent. On la mit en pension chez des gens très sages, très honnêtes. M. Chiaruzzi,

qui était l'hôte de mademoiselle Goldoni, se chargea en même temps du soin de mes affaires, et son épouse, de celui de la jeune personne. Au bout de deux ans sa femme mourut, et le mari me demanda ma nièce en mariage; elle en paraissait contente, je l'étais on ne peut davantage; nous lui cédâmes, mon neveu et moi, tous nos biens d'Italie. Cet événement m'était nécessaire pour ma tranquillité. Je m'étais chargé des deux enfans de mon frère; je voyais mon neveu dans une position assez passable auprès de moi : j'étais bien aise de voir ma nièce établie; j'aurais été au comble de ma satisfaction, si j'avais pu assister à ses noces; mais j'étais trop vieux pour entreprendre un voyage de trois cents lieues.

Je me porte bien, Dieu merci, mais j'ai besoin de précautions pour soutenir mes forces et ma santé : je lis tous les jours, et je consulte attentivement *le Traité de la Vieillesse*, de M. Robert, docteur-régent de la Faculté de Paris.

Nos médecins ordinaires nous soignent quand nous sommes malades, et tâchent de nous guérir; mais ils ne s'embarrassent pas de notre régime quand nous nous portons bien :

ce livre m'instruit, me conduit, me corrige ; il me fait connaître les degrés de vigueur qui peuvent encore me rester, et la nécessité de les ménager ; cet ouvrage est composé en forme de lettres : quand je le lis, je crois qu'il me parle ; à chaque page je me rencontre, je me reconnais : les avis sont salutaires sans être gênans ; il n'est pas aussi sévère que l'école de Salerne, et ne conseille pas le régime de Louis Cornaro, qui vécut cent ans en malade pour mourir en bonne santé.

Dans l'année 1781, dont je viens de parler, on fit part au public des changemens projetés au Palais-Royal ; on donna, le 15 octobre, le premier coup de hache aux arbres de la grande allée.

Que de plaintes dans tout Paris ! tout le monde trouvait cette promenade charmante comme elle était ; tout le monde en faisait ses délices : on ne pouvait pas croire qu'on la rendrait plus agréable ni plus commode ; on craignait qu'un projet de spéculation ne sacrifiât à l'intérêt du maître l'agrément des particuliers.

Les propriétaires des maisons qui environnaient le jardin étaient plus alarmés que les

autres. Ils étaient menacés d'un nouveau bâtiment qui allait les priver de la vue et de l'entrée de cet endroit délicieux ; ils se réunirent en corps, ils firent des tentatives pour conserver leurs prétendus droits; les jurisconsultes les persuadèrent de cesser leurs démarches; le terrain avait été donné par le roi à la maison d'Orléans. M. le duc de Chartres, depuis duc d'Orléans, et premier prince du sang, en avait la jouissance; les jours et les entrées sur ce jardin n'étaient que de tolérance, et sauf la perte des plaignans, c'était pour la plus grande satisfaction du public que l'on allait travailler.

Mais ce public ne s'y fiait pas ; on regrettait cette superbe allée, qui rassemblait dans les beaux jours un monde infini, où les beautés de Paris faisaient parade de leurs attraits, où les jeunes gens couraient des risques, et rencontraient des fortunes ; où les hommes sensés s'amusaient quelquefois aux dépens des étourdis.

Chaque arbre qui tombait faisait une sensation douloureuse dans l'âme des spectateurs. Je me rencontrai par hasard à la chute de l'arbre de Cracovie, de ce beau marronier qui

rassemblait les nouvellistes autour de lui, qui était depuis long-temps le témoin de leur curiosité, de leurs contestations et de leurs mensonges : je perçai la foule, j'eus le bonheur de m'emparer d'une branche qui avait conservé ses feuilles; je l'apportai sur-le-champ dans une maison de ma connaissance; je vis des dames prêtes à pleurer, je vis des hommes en fureur; tout le monde criait contre le destructeur; je riais tout bas, j'avais grande confiance dans ses projets, et je ne me suis pas trompé.

Voilà le Palais-Royal renouvelé, rebâti, achevé : on a beau dire, on a beau critiquer, je n'y entre jamais sans un nouveau plaisir; et l'affluence du monde qui le fréquente actuellement vient à l'appui de mon jugement.

L'enceinte du jardin est rétrécie, dit-on; elle est encore assez vaste pour offrir des allées d'été, des allées d'hiver, et un espace très considérable au milieu, qui n'est jamais rempli. — Il n'y a pas assez d'air. — Ceux qui ne cherchent que de l'air doivent préférer les Champs-Élysées; mais ceux qui aiment à rencontrer dans le même endroit la société, le

plaisir et la commodité, auront de la peine à se détacher du Palais-Royal.

Des arcades qui garantissent de la pluie et du soleil, des marchands très achalandés, des magasins d'étoffe, de bijouterie, et tout ce qui peut fournir à la parure, à l'habillement et à la curiosité; des cafés, des bains, des restaurateurs, des traiteurs, des hôtels garnis, des établissemens de société, des spectacles, des tableaux, des livres, des concerts, des appartemens assez commodes en dedans, très ornés et trop ornés peut-être en dehors; toujours du monde, des gens d'affaire, des commerçans, des politiques, chacun y trouve à s'occuper utilement, à s'amuser agréablement; autant les goûts sont différens, autant les plaisirs du Palais-Royal sont variés.

Il arrive parfois quelques querelles, quelques tapages. Mais où n'en arrive-t-il pas? la police y veille comme partout ailleurs; et il y a de plus des Suisses toujours prêts aux premiers mouvemens.

Des gens de mauvaise humeur trouvent le Palais-Royal indécent : il n'y a rien à craindre pour les personnes décentes; j'ai vu suivre aux Tuileries des femmes très-honnêtes, et les for-

ser de se retirer, parce qu'elles avaient quelque chose d'extraordinaire dans leur parure ou dans leur figure. Cela n'est jamais arrivé au Palais-Royal; il y a trop de foule pour qu'une personne soit fixée et entourée d'une cohue de curieux ou d'étourdis.

On a soin dans certains jours et dans certains momens de séparer le peuple d'avec le monde comme il faut : s'il s'en mêle quelquefois mal à propos, les cotillons des bonnes ne salissent pas les robes des dames parées; c'est en passant, on n'y prend pas garde; c'est un endroit public, un endroit marchand, utile, commode, agréable; vive le Palais-Royal!

La Comédie française quitta les Tuileries pour aller occuper le nouveau théâtre qu'on lui avait destiné au faubourg Saint-Germain : ce bâtiment est isolé; sa façade se présente bien, sur un terrain très-spacieux et très-commode pour les voitures : si, malgré les précautions que l'on a imaginées, le feu venait à prendre, il n'y a rien à craindre pour le voisinage.

La salle est vaste, noble et commode; les comédiens ont introduit une nouveauté dans le parterre; le public y est assis, mais on paye

le double : cela peut produire du bien et du mal pour la recette; les jeunes gens habitués à payer vingt sous regardent à deux fois les quarante-huit, et ceux qui allaient aux places de six francs trouvent agréable et décent ce siége économique.

Autre observation à faire sur ce changement. C'était le parterre autrefois qui jugeait les pièces nouvelles; ce parterre n'est plus le même : les acteurs donnaient des billets pour faire réussir leurs ouvrages, les jaloux en donnaient pour les faire tomber; le redoublement du prix doit diminuer les soutiens des uns et la cabale des autres : est-ce un bien? est-ce un mal? Je m'en rapporte à la recette des comédiens; mais elle est si considérable et si assurée par les loges louées à l'année, qu'ils ne peuvent pas s'apercevoir du plus ou du moins de bénéfice.

Les comédiens italiens à leur tour, l'année suivante, changèrent d'emplacement; ils en avaient plus besoin que les autres : la position de leur ancien hôtel de Bourgogne était très incommode pour le public, et encore plus pour les habitans du quartier; j'en étais un, et j'ai couru des risques pour rentrer chez

moi, au moment de la défilée des voitures.

Au milieu d'une foule de projets que les architectes proposaient tous les jours, les comédiens s'arrêtèrent à celui de l'hôtel et jardin de M. le duc de Choiseul, dont on allait faire un nouveau quartier, avec des rues, des maisons et des établissemens de toute espèce.

Les entrepreneurs de ces bâtimens donnèrent aux comédiens la salle construite, ornée, achevée, et, sauf les décorations du théâtre, prête à servir à l'usage des acquéreurs, pour le prix convenu de cent mille écus; les comédiens signèrent le contrat, payèrent la somme, et la salle est à eux.

Ils y firent quelques changemens l'année suivante, pour la commodité du public; ces changemens lui donnèrent un relief considérable; c'est une des belles salles de Paris: elle est très agréable et elle est très fréquentée.

Voilà les trois grands spectacles renouvelés presque en même temps, voilà ce que les Français voudraient voir tous les jours; le public ne s'amuse que de nouveautés; l'une efface l'autre, et dans un grand pays elles se succèdent rapidement.

Quand les nouveautés donnent lieu à contestation, elles durent davantage. Celle, par exemple, du magnétisme animal, commença en 1777, augmenta de vigueur pendant quelques années, et on en parle encore comme d'un problème à résoudre, ou comme d'un phénomène à éclaircir.

M. Mesmer, médecin allemand, préféra les Parisiens pour leur faire part d'une découverte intéressante pour l'humanité : il s'agit de guérir toute espèce de maladies, par le tact ; rien de plus agréable que de recouvrer la santé sans le dégoût des médicamens.

Y a-t-il un agent dans ses opérations, ou n'y en a-t-il pas ? c'est le secret de l'auteur de la découverte ; il l'a communiqué à une société, qui s'est cotisée à cent louis par tête, jusqu'à la concurrence de cent mille écus, avec la promesse de la discrétion : tout le monde à Paris n'est pas discret ; il est à parier que le mystère sera dévoilé ; mais s'il n'y a pas d'agent, il n'y a rien à apprendre ; si l'effet ne dépend que de la vertu du tact, il faudrait avoir la main heureuse du maître.

M. Deslon faisait des prodiges avec ses doigts aussi-bien que M. Mesmer ; celui-ci

cependant ne lui avait pas confié son secret ;
M. Mesmer l'a dit lui-même, et l'a fait imprimer. M. Deslon l'avait donc deviné, et le médecin français avait la même aptitude que le docteur allemand.

Je connaissais la probité de M. Deslon, et les personnes respectables de ma connaissance qui le voyaient familièrement, et qui avaient recours à son magnétisme, m'assurent encore davantage sur des doutes qui pourraient me rester.

Enfin si ce remède n'était bon que pour guérir les maladies de l'esprit, il faudrait toujours le conserver pour le soulagement des hommes mélancoliques et des femmes à vapeurs.

Une autre découverte parut presque en même temps, et ne fit pas moins de bruit. M. de Montgolfier fut le premier qui lança un globe dans les airs : ce globe monta à perte de vue, vola au gré des vents, et se soutint jusqu'à l'extinction de la flamme et de la fumée qui l'alimentaient.

Cette première expérience donna lieu à d'autres spéculations. M. Charles, physicien très savant, employa l'air inflammable : les globes remplis de ce gaz n'ont pas besoin de la

main-d'œuvre pour durer plus long-temps, et sont à l'abri de la flamme.

Il y eut des hommes assez courageux pour confier leur vie à des cordes qui soutenaient une espèce de bateau, et étaient attachées à ce ballon fragile, sujet à des dangers évidens et à des événemens qu'il n'est pas possible de prévoir.

M. le marquis d'Arlande et M. Pilastre de Rosier firent le premier essai d'après la méthode de M. de Montgolfier; et M. Charles, peu de temps après, vola lui-même à l'aide de son air inflammable.

Je ne pus les voir sans frémir; d'ailleurs à quoi bon ce risque, ce courage? Si on est obligé de voler au gré du vent, si on ne peut pas parvenir à se diriger, la découverte sera toujours admirable; mais sans l'utilité, elle ne sera jamais qu'un jeu.

On a tant parlé, on a tant écrit sur cette matière, que je puis me dispenser d'en dire davantage, d'autant plus que je n'ai nulle connaissance en physique expérimentale.

Je finirai cet article en déplorant le sort funeste de M. Pilastre de Rosier, qui a été la victime de son dernier voyage aérostatique,

et en souhaitant du courage et du bonheur à M. Blanchard, qui est l'aérostate le plus constant et le plus intrépide.

La fureur des découvertes s'était si violemment emparé de l'esprit des Parisiens, qu'ils allèrent en chercher dans la classe des prestiges : on a imaginé des somnambules qui parlent sensément et à propos avec les personnes éveillées, en leur attribuant la faculté de deviner le passé et de prévoir l'avenir. Cette illusion ne fit pas beaucoup de progrès ; mais il y en eut une autre presque en même-temps, qui en imposa à tout Paris.

Une lettre datée de Lyon annonça un homme qui avait trouvé le moyen de marcher sur l'eau à pied sec, et se proposait de venir en faire l'expérience dans la capitale. Il demandait une souscription pour le dédommager de ses frais et de sa peine; la souscription fut remplie sur-le-champ, et le jour fut fixé pour le voir traverser la Seine.

Cet homme ne parut point le jour indiqué : on trouva des prétextes pour prolonger la farce; et on découvrit enfin qu'un plaisant Lyonnais s'était amusé de la crédulité des habitans de Paris. Son intention n'était pas apparemment

d'insulter une ville de huit cent mille âmes; il faut croire qu'il a donné de bonnes raisons pour faire passer la plaisanterie, puisque rien de fâcheux ne lui est arrivé.

Ce qui engagea les Parisiens à prêter croyance à cette invention, ce fut le *Journal de Paris* qui l'annonça comme une vérité constatée par des expériences. Les auteurs de cette feuille périodique furent trompés eux-mêmes, et se justifièrent amplement, en faisant imprimer les lettres qui leur en avaient imposé, avec les noms de ceux qui les avaient écrites et adressées à leurs bureaux.

Trois ans après, vint à Paris un étranger qui effectivement, et à la vue d'un peuple infini, traversa la rivière à pied sec.

Cet homme fit un mystère des moyens qu'il avait employés dans son expérience. Il eut grand soin de cacher la chaussure dont il s'était servi dans sa traversée : il voulait apparemment vendre cher son secret; mais le peu d'utilité qu'on pouvait en tirer n'en méritait pas la peine. C'était, sans doute, des espèces de scaphes, ou des scaphandres appliqués aux deux pieds.

On trouve dans toutes les rivières des bacs

ou des bateaux pour les traverser. Il est rare qu'on ait besoin de secours extraordinaire pour passer l'eau; et en ce cas, on ne pourrait pas toujours avoir sur soi ces machines qui ne peuvent pas être ni légères ni commodes à porter.

Cette expérience a cependant fourni une nouvelle justification aux auteurs du *Journal de Paris*, qui avaient vu de loin la possibilité de la découverte.

On s'étonne de la quantité immense de feuilles qui se débitent tous les jours à Paris. L'homme du monde le plus curieux et le plus désœuvré n'en pourrait pas lire la totalité, en y employant même tout son temps : je parlerai de celles que je connais davantage.

La *Gazette de France* qui paraît deux fois par semaine ne donne pas les nouvelles les plus fraîches, mais les plus sûres : l'article de Versailles est intéressant à cause des nominations et des présentations; c'est un texte sûr et perpétuel pour les titres, pour les dignités et pour les charges.

Le *Courrier de l'Europe* est une gazette anglaise traduite en français; elle donne des détails très étendus des débats et des harangues

des parlementaires, et ne traite pas mieux le parti des royalistes que celui de l'opposition. Cette feuille a été très courue et très intéressante pendant la dernière guerre, et elle entretient toujours la curiosité du public sur les démarches du gouvernement britannique.

Les gazettes de Hollande, celles d'Allemagne et quelques unes d'Italie, qui s'impriment en France, sont utiles pour confronter les nouvelles; les gazetiers s'empressent d'en donner; ils n'ont pas le temps de les vérifier : ils se trompent quelquefois, et la nécessité de se dédire leur fournit des articles pour remplir les feuilles successives.

Le *Mercure de France*, que l'on appelait autrefois *Mercure galant*, a changé l'ordre de sa distribution; au lieu d'un volume par mois, on en débite une partie tous les samedis; c'est une société de gens de lettres qui s'en occupe : il embrasse les arts, les sciences, la littérature, les spectacles, les nouvelles politiques, et il a toujours conservé l'ancien usage des énigmes et des logogriphes, dont il donne l'explication dans le volume qui suit.

L'Année littéraire est aussi une feuille périodique qui paraît tous les mois, et dont

M. Fréron était l'auteur à mon arrivée à Paris : c'était un homme très instruit et très sensé ; personne ne faisait l'extrait d'un livre ou d'une pièce de théâtre mieux que lui : il était méchant quelquefois, mais c'était la faute du métier.

Ce qui rendait ce journal plus piquant, c'était la guerre qu'il avait déclarée au philosophe de Ferney. L'homme célèbre eut la faiblesse de s'en fâcher : Fréron était sa bête noire ; il le fourrait partout, il le chargeait de sarcasmes, de ridicules, et cela fournissait au journaliste de nouveaux matériaux pour remplir ses feuilles et pour amuser le public. Cet ouvrage périodique est passé entre les mains d'un homme de mérite dont la plume est heureuse, et le jugement estimable.

Le *Journal des Savans* n'est pas fait pour tout le monde : il répond bien à son titre ; mais en général on aime mieux s'amuser que s'instruire.

La *Gazette des Tribunaux* est utile aux gens de robe et aux plaideurs, et le *Journal d'Agriculture* intéresse les cultivateurs ; mais ils sont très bien faits l'un et l'autre, et ils trouvent assez de lecteurs pour récompenser la peine de leurs auteurs.

Une feuille périodique qui a été très heureuse, et qu'on lit encore avec un certain plaisir, c'est celle qui paraît chaque mois sous le titre de *Bibliothèque des Romans*.

Le *Journal de Littérature* mérite certainement d'être lu. Il est très bien écrit, et ses critiques sont très bien faites.

Le public se plaint quelquefois que le *Journal de Paris* n'est pas assez riche de nouveautés; mais peut-il y en avoir tous les jours? et, d'ailleurs, peut-on tout dire, tout écrire, tout imprimer?

On y trouve l'article des spectacles qui ne manque jamais, et qui pourrait tout seul contenter une grande partie des curieux abonnés. Le *Journal de France* s'en est emparé aussi; mais il n'y a pas de mal de voir les ouvrages dramatiques jugés par deux auteurs différens.

Le lendemain de la nouvelle représentation d'une pièce, vous en voyez dans ces deux journaux l'exposition, le succès et la critique; quelquefois les journaux sont d'accord, quelquefois ils diffèrent dans leurs avis : il en est un plus sévère; l'autre est beaucoup plus indulgent : je ne les nommerai pas : le public les connaît.

Ces expositions, ces critiques sont des leçons très utiles pour les jeunes auteurs; d'autres feuilles donnent au bout de quelque temps des extraits et des remarques sur les mêmes pièces; mais les secours tardifs sont inutiles. La promptitude des journaux dont je viens de parler éclaire les auteurs sur-le-champ, et une pièce tombée à la première représentation se relève quelquefois à la deuxième, et fait autant de plaisir qu'elle avait causé de dégoût.

C'est le public, me dira-t-on peut-être, qui indique l'endroit qui le choque ou qui l'ennuie; mais les auteurs et les comédiens peuvent-ils démêler au juste la cause de la mauvaise humeur de l'assemblée ?

Ce sont les auteurs des journaux qui, d'après leur propre jugement, et d'après celui des spectateurs qu'ils ont eu le temps d'examiner attentivement et de sang-froid, rendent compte des bons et des mauvais effets, et donnent des avis salutaires.

Voilà ma façon de penser sur l'utilité de ces ouvrages périodiques que j'estime beaucoup, mais pour lesquels je ne voudrais pas pour tout l'or du monde me voir occupé. Il n'y a rien de si dur que d'être obligé de travailler

bon gré, mal gré, tous les jours : on a beau se partager la besogne entre plusieurs écrivains, les engagemens avec le public sont terribles, et la difficulté de plaire à tout le monde est désespérante.

Il y a des ouvrages qui, sans être périodiques, ont une continuation arbitraire. Telle est, par exemple, *la Vie des hommes illustres*, ou le *Plutarque français* de M. Turpin. Ses éloges sont puisés dans l'histoire ; mais on admire dans cet auteur estimable l'art de rapprocher les faits, sans ennuyer le lecteur, et son style noble et vigoureux, qui sait relever le mérite sans prodiguer l'encens.

M. Rétif de La Bretonne est aussi un auteur d'une fécondité sans égale : ses *Contemporaines* entr'autres sont connues de tout le monde, et se lisent toujours avec satisfaction ; il a tracé des tableaux de toute espèce : s'il a peint d'après nature, il a beaucoup vu ; s'il a travaillé d'imagination, il a beaucoup deviné.

Ce serait ici l'occasion de parler du *Tableau de Paris* de M. Mercier ; mais je l'avoue, je me trouve à cet égard fort embarrassé ; car j'estime l'auteur, et je suis piqué contre son ouvrage.

Il ne trouve rien de beau, rien de bon, rien de supportable à Paris ; qui prouve trop ne prouve rien. M. Mercier avait fait pleurer le public à la représentation de ses drames ; il a voulu l'égayer à la lecture de son livre.

Dans l'année 1783 on donna à Paris la première représentation de l'opéra de *Didon*, paroles de M. Marmontel, musique de M. Piccini ; c'est à mon avis le chef-d'œuvre de l'un, et le triomphe de l'autre.

Il n'y a pas de drame musical qui s'approche plus de la véritable tragédie que celui-ci : M. Marmontel n'a imité personne, il s'est rendu maître de la fable, et il lui a donné toute la vraisemblance et toute la régularité dont un opéra est susceptible.

Quelques uns disent que M. Marmontel a travaillé son drame d'après Métastase ; ils ont tort. *Didon* a été le premier ouvrage du poète italien ; on y reconnaît un génie supérieur, mais on y remarque en même temps les écarts de la jeunesse, et l'auteur français aurait mal réussi s'il avait cherché à l'imiter.

M. Piccini, après avoir travaillé sur des poëmes ingrats, a trouvé celui-ci qui pouvait faire briller ses talens, et il en a su profiter.

Madame Saint-Huberti, aussi bonne actrice que bonne musicienne, a supérieurement rendu le rôle de Didon, et cet ouvrage est justement regardé comme un monument précieux de l'opéra français.

Depuis quelques années ce spectacle avait beaucoup perdu de son ancien crédit; il s'est vigoureusement soutenu depuis qu'on a pris le parti de multiplier les nouveautés, et d'en varier les représentations.

On donnait autrefois le même opéra, bon ou mauvais, pendant trois ou quatre mois, et les spectateurs diminuaient tous les jours; à présent la salle est toujours remplie, on a beaucoup de peine à trouver des loges à l'année.

Ce qui a aussi beaucoup contribué à l'agrément de ce spectacle, c'est un nouveau genre de drames que l'on y a introduit, et qu'on pourrait appeler des opéras-comiques décorés. *Colinette à la cour*, *l'Embarras des richesses*, *la Caravane*, *Panurge dans l'île des lanternes*, et bien d'autres, ne sont que des esquisses de comédies sans intrigue et sans intérêt, et dont le dialogue ne donne pas assez de temps pour en démêler le sujet; mais de la

musique charmante, des ballets de la plus grande beauté, des décorations magnifiques donnent du mérite à l'ensemble et du plaisir au public; c'est bien là le cas de dire, que la sauce vaut mieux que le poisson.

Je n'entends pas porter atteinte au mérite des auteurs qui ont travaillé dans ces bagatelles, ils se sont conformés à la singularité des ouvrages qu'on leur avait demandés; ils ont réussi à bien servir les autres parties du spectacle qui en faisaient l'objet principal; et il paraît que le public en a été satisfait.

Ce public que l'on accuse d'être si difficile, si rigide, est parfois très docile, très indulgent; vous n'avez qu'à lui présenter les choses pour ce qu'elles sont, sans morgue et sans prétention, il applaudit aux endroits qui l'amusent sans examiner le fond du sujet.

Le Mariage de Figaro a eu le plus grand succès à la Comédie Française, parce que l'auteur avait fait précéder ce titre par celui de *la Folle Journée*.

Personne ne connaît mieux que M. de Beaumarchais les défauts de sa pièce; il a donné des preuves de son talent dans ce genre, et s'il avait voulu faire de son *Figaro* une comédie

dans les règles de l'art, il l'aurait faite aussi bien qu'un autre ; mais il n'a voulu qu'égayer le public, et il y a parfaitement réussi.

Le succès de cette comédie a été extraordinaire en tout. On donne régulièrement aux théâtres comiques à Paris, deux ou trois pièces par jour ; *Figaro* remplissait tout seul le spectacle ; il faisait courir le public deux ou trois heures avant le lever de la toile ; il le faisait rester trois quarts d'heure plus tard qu'à l'ordinaire, sans l'ennuyer : le voilà à sa quatre-vingt-sixième représentation ; il est toujours frais, toujours applaudi ; et ce qu'il y a de plus singulier, c'est que les mêmes personnes qui le critiquent en sortant du spectacle, ne cessent pas d'y revenir, et s'amusent de ce qu'elles avaient critiqué.

M. de Beaumarchais avait donné quelques années auparavant une comédie intitulée *le Barbier de Séville*, et ce même Espagnol qui portait le nom de Figaro, fournit le sujet de *la Folle Journée.*

La première de ces deux pièces a été goûtée, applaudie. L'auteur venait d'essuyer un procès ; il avait défendu sa cause lui-même ; ses plaidoyers étaient gais, plaisans et bien écrits ;

on les lisait partout, ils faisaient le sujet des conversations ; il avait eu l'adresse d'insérer dans *le Barbier de Séville* des anecdotes masquées qui rappelaient son procès, et donnaient du ridicule à ses adversaires : tout cela contribua infiniment au succès de la pièce.

Dans celle du *Mariage de Figaro*, il n'y avait pas de sarcasme pour des particuliers, mais il y en avait pour tout le monde ; personne cependant ne pouvait s'en plaindre, les critiques tombaient sur des vices, sur des ridicules que l'on rencontre partout ; tant pis pour ceux qui s'y reconnaissent.

Les connaisseurs et les amateurs du bon genre faisaient retentir leurs plaintes contre ces ouvrages qui, à leur avis, étaient faits pour dégrader le Théâtre Français ; ils voyaient une espèce de fanatisme qui entraînait leurs compatriotes, et craignaient que la maladie ne devînt contagieuse.

L'expérience leur fit voir le contraire. On donna en même temps à la Comédie Française des nouveautés qui n'eurent pas moins tout le succès qu'elles pouvaient mériter ; *Coriolan*, par exemple, de M. de Laharpe ; *le Séducteur*, de M. de Bièvre ; *les Aveux difficiles*, et la

Fausse Coquette, de M. Vigée : ce dernier auteur a été même encouragé par le public; on a trouvé les premiers essais de son talent du meilleur goût, du meilleur ton, du meilleur style; et on a lieu d'espérer en lui un soutien de la bonne comédie.

Je m'intéresse beaucoup à ce jeune auteur, parce que j'ai l'honneur de le connaître particulièrement : c'est le frère de madame Le Brun de l'Académie royale de Peinture, et dont les ouvrages font honneur à son sexe. J'ai fait cette heureuse connaissance chez madame Bertinazzi, veuve de M. Carlin; je fréquentais cette maison du vivant du mari; je ne l'ai pas quittée depuis.

On ne peut pas être plus aimable que madame Carlin; beaucoup d'esprit, beaucoup de gaîté, toujours égale, toujours honnête, toujours prévenante; sa société n'est pas nombreuse, mais bien choisie; ses anciens amis sont toujours les mêmes; elle aime le jeu, et moi aussi.

Vers la fin de l'année 1784, pendant que je travaillais à la deuxième partie de mes Mémoires, et que je faisais des extraits de pièces de mon théâtre, un de mes amis vint me par-

ler d'une affaire qui était on ne peut pas plus analogue au travail dont j'étais occupé.

Un homme de lettres que je n'ai pas l'honneur de connaître, avait envoyé à M. Courcelle de la Comédie Italienne, une de mes comédies qu'il avait traduite en français; il priait l'auteur de me la présenter, et de la faire jouer si j'étais content de sa traduction; bien entendu, disait-il très honnêtement, que l'honneur et le profit devaient appartenir a l'auteur.

La pièce en question est intitulée en italien, *un Curioso Accidente* (une Plaisante Aventure) : on en trouve l'extrait dans la deuxième partie de mes Mémoires, avec des notices historiques qui regardent le fond du sujet (année 1755).

Je trouvai la traduction exacte, le style n'était pas coupé à ma manière, mais chacun a la sienne; le traducteur avait changé le titre en celui de *la Dupe de soi-même;* je n'en étais pas mécontent; je donnai mon consentement pour qu'elle fût jouée; les comédiens la reçurent à la lecture avec acclamation; elle fut donnée l'année suivante, et elle tomba net.

Un endroit de la pièce qui avait fait le plus

grand plaisir en Italie, révolta le public à Paris : je connais la délicatesse française, et j'aurais dû le prévoir; mais comme c'était un Français qui en avait fait la traduction, et que les comédiens l'avaient trouvé charmante, je me suis laissé conduire. Je me serais peut-être aperçu du danger si j'avais pu assister aux répétitions; mais j'étais malade, et les comédiens étaient pressés de la faire paraître.

J'avais donné quelques billets d'amphithéâtre et de parterre pour la première représentation; personne ne vint chez moi m'en donner des nouvelles, c'était mauvais signe; je me couchai cependant sans m'informer de l'événement, et ce fut mon perruquier qui, les larmes aux yeux, me fit le lendemain le détail de la chute solennelle de la pièce : je la retirai sur-le-champ; et comme je me portais beaucoup mieux ce jour-là, je dînai de très bon appétit.

Accoutumé depuis long-temps aux succès, tantôt bons, tantôt mauvais, je sais rendre justice au public, sans lui sacrifier ma tranquillité; ce qui me fâchait davantage, c'était que personne ne venait me voir, personne n'envoyait s'informer de l'état de ma conva-

lescence. J'écrivis à mes amis pour savoir si ma pièce les avait indignés; au contraire, c'était par trop d'amitié, par trop de sensibilité qu'ils n'osaient pas faire éclater devant moi leur chagrin; nous nous vîmes enfin, et c'était moi qui faisais l'office de consolateur.

La mode a toujours été le mobile des Français, et ce sont eux qui donnent le ton à l'Europe entière, soit en spectacles, soit en décorations, en habillemens, en parure, en bijouterie, en coiffure, en toute espèce d'agrémens; ce sont les Français que l'on cherche partout à imiter.

A l'entrée de chaque saison, on voit à Venise, dans la rue de la Mercerie, une figure habillée, que l'on appelle *la Poupée de France*; c'est le prototype auquel les femmes doivent se conformer, et toute extravagance est belle d'après cet original. Les femmes vénitiennes n'aiment pas moins le changement que celles de France : les tailleurs, les couturières, les marchandes de modes en profitent; et si la France ne fournit pas assez de modes, les ouvriers de Venise ont l'adresse de donner du changement à la poupée, et de faire passer leurs inventions pour des idées transalpines.

Quand j'ai donné à Venise ma comédie intitulée *la Manie de la Campagne*, j'ai beaucoup parlé d'un habillement de femme qu'on nommait *le Mariage*; c'était une robe d'une étoffe toute unie, avec une garniture de deux rubans de différentes couleurs, et c'était la poupée qui en avait donné le modèle. Je demandai en arrivant en France, si cette mode existait encore; personne ne la connaissait, elle n'avait jamais existé; on la trouvait même ridicule, et on se moquait de moi.

J'eus le même désagrément ici en parlant de robes à la polonaise, qu'au moment de mon départ les femmes avaient adoptées en Italie; mais douze ans après, je vis les polonaises à Paris, comme une nouveauté charmante.

La mode, en fait d'habillemens, a eu, il est vrai, un long interrègne en France, mais elle a repris son ancien empire.

Que de changemens en très peu de temps! des polonaises, de lévites, des fourreaux, des robes à l'anglaise, des chemises, des pierrots, des robes à la turque et des chapeaux de cent façons, et des bonnets qu'on ne saurait définir, et des coiffures!... des coiffures!...

Cette partie des ajustemens des femmes, si

essentielle pour relever leurs grâces et leur beauté, était arrivée, il y a quelque temps, au point de sa perfection; aujourd'hui, j'en demande pardon aux dames, elle est insupportable à mes yeux.

Ces cheveux chiffonnés, ces toupets qui tombent sur les sourcils, leur donnent des désavantages qu'elles devraient éviter.

Les femmes ont tort de suivre en fait de coiffure la mode générale; chacune devrait consulter son miroir, examiner ses traits, adapter l'arrangement de sa chevelure à l'air de son visage, et conduire la main de son perruquier.

Mais avant que mes Mémoires sortent de la presse, on verra peut-être les coiffures des femmes, et bien d'autres modes changées; on diminuera la grandeur des boucles, on rognera les chapeaux, on donnera plus de noblesse aux habillemens des femmes, et plus d'ampleur aux culottes des hommes.

Il y eut une grande affaire à Paris dans cette année (1785) (1); des prisonniers d'état furent enfermés à la Bastille; le roi ordonna à son

(1) Procès du collier, où furent impliqués le cardi-

parlement de les juger, et l'arrêt fut prononcé le 30 mai de l'année suivante.

Je ne parlerai pas du fond de ce procès que personne ne doit ignorer; les gazettes en ont assez dit, et les Mémoires des accusés ont été répandus partout.

Un personnage illustre, victime d'une duperie inconcevable, fut déchargé de toute accusation.

Un étranger impliqué mal à propos dans cette affaire, fut blanchi de même.

Une femme intrigante, méchante, criminelle, fut punie; le nom de son mari contumace fut affiché et flétri.

Un homme qui avait prêté sa plume aux escroqueries fut banni à perpétuité, et une jeune étourdie, complice sans le savoir, fut mise hors de cour par commisération de son ignorance.

Cette cause, singulièrement compliquée, occupa le public pendant dix mois; elle faisait le sujet journalier des conversations, des

nal de Rohan, l'aventurier Cagliostro, la comtesse de Lamotte et son mari, Vilette, et la fille Oliva.

(*Note de l'éditeur.*)

cercles et des sociétés de Paris; les personnes qui par leurs adhérences y étaient intéressées, vivaient dans l'inquiétude, et les beaux esprits faisaient des couplets.

C'est le ton de la nation; si les Français perdent une bataille, une épigramme les console; si un nouvel impôt les charge, un vaudeville les dédommage; si une affaire sérieuse les occupe, une chansonnette les égaye, et le style le plus simple et le plus naïf est toujours relevé par des traits malins et par des pointes piquantes.

On devait donner des spectacles à Versailles pour d'illustres étrangers qui étaient fêtés par la cour de France; mon *Bourru bienfaisant* était du nombre des pièces que l'on avait choisies pour cette occasion.

Mon amour-propre en était flatté à cause de la circonstance, et parce que M. Préville qui venait de se retirer du théâtre devait y jouer.

Cet homme incomparable ne manqua pas de plaire, et même de surprendre, comme à son ordinaire; ma pièce gagna de nouveaux partisans, et moi-même de nouveaux protecteurs.

C'est une grande perte que la Comédie Française vient de faire par la retraite de M. et de madame Préville, et par celle de M. Brizard et de mademoiselle Fannier : il lui reste cependant de bons acteurs, d'excellentes actrices pour conserver cette réputation qu'à juste titre elle a toujours méritée.

Ils ont donné depuis sur ce théâtre plusieurs pièces tant comiques que tragiques, dont la plus grande partie a obtenu les applaudissemens du public.

Je vais rarement au spectacle, et je ne puis pas parler des pièces que je ne connais que par relation ; mais j'ai vu *l'Inconstant* de M. Collin ; j'ai trouvé la pièce charmante et les acteurs excellens. M. Molé, entr'autres, m'a paru toujours nouveau, toujours étonnant : c'est le même jeune homme, vif, agréable, brillant, qu'il était il y a vingt ans.

Paraît-il cet acteur célèbre, en jouant *l'Inconstant*, le même homme qui joue le rôle de Dorval dans *le Bourru bienfaisant?* Je crois qu'il réussirait également dans celui de *Géronte*.

Les Italiens n'ont pas été moins heureux dans ces derniers temps.

Richard-cœur-de-lion a eu le plus grand succès. M. Sedaine, membre de l'Académie Française, et M. Grétry, se surpassèrent l'un et l'autre dans cet opéra-comique charmant, et M. Clairval fit valoir encore davantage le mérite du poète et celui du musicien.

Lorsqu'on retira l'opéra de *Richard*, il paraissait difficile d'en trouver un autre qui pût le remplacer avec autant de bonheur. *Nina, ou la Folle par amour*, fit le miracle; et si le succès de cette pièce ne l'emporta pas sur la précédente, elle l'a au moins égalé.

Cet ouvrage de M. Marsollier eut le mérite de faire tolérer sur la scène un être malheureux sans crime et sans reproche, et la musique de M. Dalayrac fut trouvé bonne et analogue au sujet.

Mais madame Dugazon, qui avait donné tant de preuves de ses talens dans tous les genres, dans tous les caractères, dans toutes les positions les plus intéressantes, rendit avec tant d'art et avec tant de vérité le rôle extraordinaire de Nina, qu'on a cru voir une nouvelle actrice, ou, pour mieux dire, on a cru voir la malheureuse créature dont elle représentait le personnage et imitait les délires.

Me voilà parvenu à l'année 1787, qui est la quatre-vingtième de mon âge, à laquelle j'ai borné le cours de mes Mémoires.

Cette conclusion ne peut donc pas regarder les événemens de l'année courante, mais elle ne me sera pas inutile pour m'acquitter de quelques devoirs qu'il me reste à remplir.

J'ai nommé dans mon ouvrage quelques uns de mes amis, quelques uns même de mes protecteurs. Je leur demande pardon si j'ai osé le faire sans leur permission ; ce n'est pas par vanité ; les à-propos m'en ont fourni l'occasion ; leurs noms sont tombés sous ma plume ; le cœur a saisi l'instant, et la main ne s'y est pas refusée.

Voici, par exemple, une de ces heureuses occasions dont je viens de parler. J'ai été malade ces jours derniers ; M. le comte Alfieri m'a fait l'honneur de venir me voir ; je connaissais ses talens, mais sa conversation m'a averti du tort que j'aurais eu si je l'avais oublié.

C'est un homme de lettres très instruit, très savant, qui excelle principalement dans l'art de Sophocle et d'Euripide, et c'est d'après ces grands modèles qu'il a tracé ses tragédies.

Elles ont eu deux éditions en Italie; elles doivent être actuellement sous la presse, chez Didot, à Paris. Je n'en donnerai pas les détails, puisque tout le monde est à portée de les voir et de les juger.

Dans ces mêmes jours de ma convalescence, M. Caccia, banquier à Paris, mon compatriote et mon ami, m'envoya un livre qu'on lui avait adressé d'Italie pour moi.

C'est un recueil d'épigrammes et de madrigaux français traduits en italien par M. le comte Roncali, de la ville de Brescia, dans les états de Venise.

Ce poète charmant n'a traduit que les pensées; il a dit les mêmes choses en moins de mots, et il a trouvé dans sa langue des pointes aussi brillantes, aussi saillantes que celles de ses originaux.

J'eus l'honneur de voir M. Roncali il y a douze ans à Paris, et il me fait espérer que j'aurai le bonheur de l'y revoir : cela me flatte infiniment; mais, de grâce, qu'il se dépêche, car ma carrière est fort avancée, et ce qui est encore pis, je suis extrêmement fatigué.

J'ai entrepris un ouvrage trop long, trop laborieux pour mon âge, et j'y ai employé

trois années, craignant toujours de n'avoir pas l'agrément de le voir achevé.

Cependant me voilà, Dieu merci, encore en vie, et je me flatte que je verrai mes trois volumes imprimés, distribués, lus.... Et s'ils ne sont pas loués, au moins j'espère qu'ils ne seront pas méprisés.

On ne m'accusera pas de vanité ou de présomption, si j'ose espérer quelque lueur de grâce pour mes Mémoires; car si j'avais cru devoir déplaire absolument, je ne me serais pas donné tant de peine, et si dans le bien et dans le mal que je dis de moi-même, la balance penche du bon côté, je dois plus à la nature qu'à l'étude.

Toute l'application que j'ai mise dans la construction de mes pièces, a été celle de ne pas gâter la nature, et tout le soin que j'ai employé dans mes Mémoires, a été de ne dire que la vérité.

La critique de mes pièces pourrait avoir en vue la correction et la perfection de la comédie, et la critique de mes Mémoires ne produirait rien en faveur de la littérature.

S'il y avait cependant quelque écrivain qui voulût s'occuper de moi, rien que pour me

donner du chagrin, il perdrait son temps. Je suis né pacifique; j'ai toujours conservé mon sang-froid; à mon âge je lis peu, et je ne lis que des livres amusans.

FIN.

DE L'IMPRIMERIE DE CRAPELET.

www.ingramcontent.com/pod-product-compliance
Lightning Source LLC
Chambersburg PA
CBHW071615220526
45469CB00002B/352